樂教流芳

黃友棣 著

東大圖書公司

國家圖書館出版品預行編目資料

樂教流芳／黃友棣著.--初版.--臺北
市：東大，民87
　　　面；　　公分--（滄海叢刊）
ISBN 957-19-2201-3（精裝）
ISBN 957-19-2202-1（平裝）

1.音樂-論文，講詞等

910.7　　　　　　　　　87001755

網際網路位址　http://sanmin.com.tw

ⓒ 樂　教　流　芳

著作人　黃友棣
發行人　劉仲文
著作財
產權人　東大圖書股份有限公司
　　　　臺北市復興北路三八六號
發行所　東大圖書股份有限公司
　　　　地　址／臺北市復興北路三八六號
　　　　電　話／二五○○六六○○
　　　　郵　撥／○一○七一七五──○號
印刷所　東大圖書股份有限公司
總經銷　三民書局股份有限公司
門市部　復北店／臺北市復興北路三八六號
　　　　重南店／臺北市重慶南路一段六十一號
初　版　中華民國八十七年四月
編　號　E 91035①
基本定價　陸元肆角
行政院新聞局登記證局版臺業字第○一九七號

題 端

音樂可以用為娛樂的工具，但這只是音樂功能最小的一部份。從古到今，許多先知者都有提示；我們也都已經曉得，音樂可以充實日常生活，可以增強工作效率，可以治療疾病，可以培養品德。然而，我們還未能把這些遠大的理想，一一化為可行的方法，融化於日常生活之內，使人人都能享受到音樂的恩賜。

難怪清代君主乾隆，編撰「律呂正義」之時就批評「樂記」是「雖有精義，無所附麗以宣之；譬如高語勝天，而下學之功未踐，則所謂高以下基，神由形著者，何所憑耶？」這段話是說：有精深的理論，卻沒有具體的作品將它發表出來，就好比眼高手低的人，信口開河而已。沒有基礎，憑什麼去建築起高樓呢？沒有形貌，憑什麼去表現出神韻呢？

在目前，我們可以見到，眾人只曉得運用音樂的最小部份效果，就以為已經發現了音樂的全部能源；真是一大憾事！

我們常可見到，學習音樂的人，總是被困於技巧的範圍之內，根本未能把握到音樂的最高境界。借老子，莊子，列子，諸位聖賢的話來說，這實在是仍然「未進於道」。梁朝，釋僧祐撰「弘明集」，說及當時的藝人們「不求魚兔之實，競攻筌蹄之末」。（筌是捕魚的竹籠，蹄是捕兔的繩結）。就是說，藝人們只爭先發展藝術的技巧，卻忘了實際的目標。他們看重外形的技術表現，而忘記內在的品德修養。著力創造捕魚工具，就以為已經獲得了魚；著力發展捕兔技巧，就以為已經獲得了兔。著力磨練語言技巧，就以為已經獲得了真實學問。著力欣賞音樂聲響，就以為已進入了音樂境界。

他們努力組織龐大樂團，蒐集聲響器材；場面盛大，樂聲輝煌；聲響唯恐不美，設備唯恐不周；這就以為樂教工作，達到圓滿了。恰似那位到戲院看電影的老太婆，走進戲院大堂，看完那些彩色劇照圖片，就以為看戲完畢，心滿意足地回家去了。

為此之故，我不能不設法把樂教工作同仁喚醒，告訴眾人，必須將聖賢的遠大見解作成可用的材料，化為可行的動作；使實踐的過程中洋溢著趣味，使音樂的教學裡充滿了歡欣。

這二十餘年中，我寫了十一冊樂教文集，連這冊「樂教流芳」，共為十二冊；仍是要借用生活裡的小故事，來闡述樂教中的大道理。在此冊中的「論樂文摘」是從我以往各長篇文字之中，摘出要點，寫為短文，共有一百篇；按其性質，分為四項，（樂教理念，欣賞方法，創作技巧，品德修養），每項二十五篇；都是想喚醒樂教同仁，在工作中，切勿只求技巧之表現而忘記了遠

大的目標。音樂教育的遠大目標，就是完美品德之修養。

在本冊各篇文字之後，間有加入與該篇文字有關的「附篇」，都是樂教同仁們的傑作。按各篇的順序，執筆者有：

林惠美老師與戴珍妮老師，說明樂舞劇「聖泉傳奇」的演出設計。

羅悅美女士介紹長青學苑以及說明她所作「松柏長青」歌詞的內容。

李志衡老師與劉星老師，說明「樂韻飄香」音樂會的內容。

鍾毅青老師說明多年來校訂三冊「安祥之歌」與「合唱佛歌選輯」樂譜的心得。

陳麗枝居士說明如何協助發展紫竹林精舍的佛歌創作。

時傑華老師敘述圓照寺金倫佛學教育學院與研究所的推動樂教工作。

趙連仁先生說明他寫作「血淚斑斑的難童曲」歌詞經過。

李秀女士追述她獲得高雄市文藝獎的往事。

翟麗璋女士說明她對詩教與樂教合一的感受。

李子韶老師記述他忠於樂教的經驗。

鄭光輝校長站在合唱學會立場，暢談社會樂教見解。

何照清老師任教於苗栗國立聯合專校，在忙於趕寫博士論文的期間，不避辛勞，為我編校這些稿件，使我無限感激。

謹向上列各位同仁致謝。東大圖書公司董事長劉振強先生，在此二十多年來，為我印出這十二冊樂教文集，助益樂教工作甚大，特申謝忱。

八十七年一月誌於高雄

樂教流芳 目次

一　音樂訓練口訣

在音樂訓練中，必須使到人人都樂意參與音樂活動，而不是空談音樂之美。無論是專練器樂演奏技術，或者考據音樂歷史發展，或者研究理論作曲，或者製造各種樂器的人才，都應該參加歌唱訓練；使呼吸、發聲、口形、共鳴、以及節奏感受，儀表姿態，皆有良好的基礎。我們的訓練原則是：

(1)必須造成歌聲洋溢的音樂環境，乃能訓練出身體健康，心情活潑的好學生。

(2)必須經過音樂陶冶的學生，乃能培養起儀表出眾，處事穩健的好國民。

我見過一班學生上音樂課，教師指揮他們演唱人人都喜歡唱的歌曲。唱完一首又一首；果然人人開心而已；還不曾在活動的過程中，收到那些應有的好處。恰似鄉間的老婆婆初次入市看電影，只在戲院的大堂中看了彩色圖片，還未曾走入場內看電影，就心滿意足地回家去了。（詳見「樂海無涯」論樂文摘第十一篇「聽音與聽樂」）這樣的音樂訓練，實在還需有所改進。

唱得人人快樂，個個開心。他們對於這樣的活動，十分滿意。其實，這樣的音樂活動，只是使到

無論是學校裡的學生，或者合唱團體的團員，在歌唱訓練中，必須練好呼吸、發聲、口形、共鳴的技術；這不獨是為了歌唱活動所需要，且是身體健康所必需。下列是音樂訓練裡關於歌唱、視聽、儀態的工作口訣：

（I）關於歌唱訓練

（一）母音與子音的口形訓練

在歌唱中，在講話時，口形必須配合字音的需要。也許句中的字數很多，各個字音的時值很短；但句內與句尾較長的字音，口形必須正確。這也並非要把口形盡力張大，而是要把口形切合母音，開得恰如其份。

母音的口形，U音（國語注音是ㄨ），小而圓，O音（ㄛ）口圓得較大，A音（ㄚ）口形最大；這三個音（U，O，A），舌頭都要平放在口腔之內，不應隆起。E音（ㄝ）的口形放扁，I音（一）口形更扁；這兩個音（E，I），舌頭在口腔內並不是放平，而是稍為翹起。各個母音的口形，學過聲

樂的人，必能熟悉的了。

許多人專注於母音口形與發音，而忽略了子音的訓練；故所唱出的字音，常欠清晰。子音訓練，側重唇、舌、齒與口形的配合。試隔著一層玻璃與人談話，不聞其聲，只見其形；講者必能著力誇張口部動作，以期對方能藉眼見，補助耳聽。我們就利用這樣的無聲歌唱來磨練子音與母音的動作操練。

試指揮眾人齊唱一首短歌，請各人看著指揮者的動作。當指揮者的左手握拳之時，眾人就要默唱，（就是唱時只有口動而沒有聲音）；左手的拳放開，歌聲便要立刻放出來。左手再握拳，歌聲立刻停止，而用口形繼續唱去。

在眾人默唱之時，使他們當作是隔了一層玻璃向人唱，口形動作，更加誇張，使子音更精細。旁觀的人，看見他們如此唱歌，必定感到十分有趣；因為音響忽然全盤消失，忽然又大聲出現，情況非常奇妙。眾人在默唱之時，是不能不把歌曲持續唱去的；因為，若不持續唱去，指揮者突然要有聲唱出，他們就無從加入了。這種默唱訓練，可以稱為：「無聲歌唱練口形」。

(二)聲量變化與力度控制

先向眾人說明，指揮歌聲力度的強弱，可以用手勢動作的大小來暗示。用雙手全臂握拳的動

作表示最強聲量，等而次之，是用全臂，前臂，手腕，手指，直至只用一只食指的尖端來指揮最弱的聲量。

說明之後，使眾人看著指揮動作來唱一首短歌。指揮者隨意變化強弱的動作，任意使用漸層的強弱變化，突然的強弱變化，以磨練眾人反應的靈敏程度。有時，使用極端強弱的交替變化；有時，專練極弱的歌聲進行。經過這樣的訓練，集體的歌聲，乃能變成有生命的歌聲。這種訓練工作，可稱為：「誇張強弱見感情」。

(三)快慢與強弱的混合使用

眾人演唱歌曲，必須依照指揮者的動作暗示而進行。例如，漸快(Accelerando)，漸慢(Ritardando)，突快(Piu mosso)，突慢(Meno mosso)，漸快漸強(Accelerando e crescendo)，漸慢漸強(Allargando)，重力的斷音(Martellato)，頓音(Staccato)，半頓音(Semi-staccato)，漸慢漸弱(Morendo)；凡此種種，都是賦給歌曲以生命力的方法，若非經過訓練，歌聲絕對不會感動聽眾。這種訓練工作的口訣是：「快慢自由添姿彩」。

(四) 集體歌唱的敏捷反應

指揮眾人唱一首已經熟練的短歌，開始，指揮者在唱完一句之時，以動作使歌聲停止，眾人默然不動。其後，指揮者在唱一句的中途，忽然停止；眾人的歌聲，必須劃然停止。有時，在快速的句子中途，突然煞掣，眾人的歌聲，也就突然煞掣。經過這樣嚴格訓練的歌聲，可以使千百人的歌聲，合而為一。唯有這樣的集體歌聲，可以感動聽眾。這樣的訓練方法，其口訣是：「突然煞掣立刻停」。

今將合唱訓練的四句口訣，並列於此，以利記憶：

無聲歌唱練口形，誇張強弱見感情。

快慢自由添姿彩，突然煞掣立刻停。

這種訓練，可以使眾人在學習之中，充滿快樂，再不要只是唱完一首又一首；因為徒然唱歌，並沒學到些什麼。

(II) 關於視聽訓練

我們要訓練到人人都具有「能看的耳」與「能聽的眼」。這實在是要把整個人的眼、耳、手、腦、口、合一發展，也就是憑藉音樂訓練來達到「全人教育」的目標。

所有聽音記譜，看譜唱音，以至聽寫節奏，聽寫音程，聽寫和絃，聽寫曲調；都包括在此訓練之內。因為這種訓練能使每個人都發展成身心合一，故能使人達到「耳目聰明，血氣和平」的目標。由這種基本訓練，便可幫助每個人，從能聽有聲之樂，進展到能聽無聲之樂，從能奏唱嚴格速度，進展到能奏唱表情速度。

這實在是身心合一的訓練，其口訣云：

兩耳見音符，雙眼聽歌聲；

心神能合一，辨認更精明。

(III) 關於儀態訓練

樂記有言，「樂也者，動於內者也；禮也者，動於外者也」。對於蘊藏在內的和諧融洽的「樂之精神」，以及形之於外的端莊嚴正的「禮之精神」，我們都要用音樂訓練去完成。

優秀的儀容，表現在日常生活之中，是通過語言、態度、行動，給人留下良好的印象；所以儀態教育的工作者，常教人對鏡練習正確的發音，以防止口唇與面頰的肌肉硬化。又教人默默練習∪ㅡㅌ兩個母音的口形動作，使面部肌肉變為鬆弛，微笑動作更加自然可愛。

我們常要學生練習登台的行動與退場的禮節，使能練就鎮定的儀容，端莊的態度，誠懇的禮貌，優雅的舉止；又用練習指揮合唱的動作來養成純正的肢體語言。這種訓練的口訣是：：

有之於內得其真，表之於外傳其神。

舉止自然無矯飾，禮樂融和倍可親。

㈣音樂教師的工作銘言

音樂教師們，實在都是樂教園裡的義工。他們並非專教音樂技術，而是要從音樂訓練的過程中，幫助每個人振發向上。這些工作，並非可以短期之內，就見功效，而是要長期忍耐，默默耕耘。下列是樂教義工們的生活銘言：

樂教園裡的義工，經常是忙忙碌碌，沉默寡言；

因為愚公移山的效果，

絕不可能在短期之中，全盤顯現。

數不盡的辛勤工作，聽不完的刻薄閒言；

忍受嘲諷，接納埋怨。

連串痛苦來侵，乃是生命的最佳鍛鍊；

該懷感恩心情，禮讚這些人間的風險。

埋頭苦幹，不要多言；

且把種種的煩惱委屈，
化作輕快的新歌來唱。

二　天賦才華與勤勉努力

許多人都認定，藝術才華是由天賦，不能用人力去造成。其實，後天的勤勉，比天賦的才華，重要得多。每個人與生俱來，都有或高或低的智慧，必待後天力學，乃能把這些智慧發展起來；倘若只靠天賦才華而不加人力去磨練，實在是辜負了造物者的美意了！

下列是兩則唐朝宮中的樂人軼事：

(一)在唐太宗（李世民）之時，（公元第七世紀中葉），從西域來了一位演奏琵琶的高手，奏其新創的樂曲「琵琶撥絃」，哄動一時。太宗甚不願見西域藝人在中國耀武揚威，乃命宮中的琵琶手羅黑黑，隔著帷幕，聽他演奏。羅黑黑聽完他演奏，便能默記全曲。太宗便對奏者說，「這首並非新曲而是老調，我們宮中的琵琶手，皆已熟奏此曲了！」於是命羅黑黑在帷幕後面，奏出全曲。那位西域琵琶手，為之大驚失色，匆匆告辭而去。（見「朝野僉載」）。

(二)在唐代宗（李豫）之時，（公元第八世紀末葉），宮中才人張紅紅，原是貧家女，以歌聲嘹喨，獲得愛樂的韋青將軍賞識，親自加以教導。經過刻苦磨練，終於成為一位傑出的藝人。當時，

宮中有一位樂師，撰了一首新曲，名為「長命西河女」，準備在御前奏唱，先請韋青將軍評審。

韋青使張紅紅在屏風後，聽其奏唱，默記全曲。韋青便向那位樂師開玩笑，說，「這首樂曲並非

新作，我的女弟子已經奏唱過了」。於是使張紅紅在屏風後，將全曲奏唱出來。那位樂師為之歎

服，並且說，「此曲之中，原有一處，節奏欠穩；今亦已被修訂得完美無瑕了」。後來，張紅紅在

御前奏唱此曲，大獲讚賞；隨即被召入宜春院，號為「記曲娘子」，後來，升為才人。(唐，段安

節撰「樂府雜錄」)。

上列的羅黑黑與張紅紅兩位藝人的軼事，流傳民間，成為美談。其實，他們的才華出眾，並

非只憑天賦的才華，而是得力於後天的磨練。所有藝人，只憑天賦，是無法成為傑出藝人的。在

歷史上，有許多實例可以證明，天賦不高而後天勤勉的藝人，終能勝過天賦甚高而後天懶惰的樂

手。「龜兔競走」的故事，就是專為喚醒他們而設的寓言。

孔子的孫 (子思) 作「中庸」，在第二十章裡說得很清楚，「人一能之己百之，人十能之己千

之」；就是說，別人學一次就成功的，我學它一百次；別人學十次就成功的，我學它一千次；如

此，「雖愚必明，雖柔必強」。這是告訴我們，勤學可使愚笨變聰明，柔弱變剛強。

明代學者王陽明，對學生說，「從吾遊者，不必以聰、慧、警、捷為高，而以勤、確、謙、

抑為上」；這是說，學生的勤勉、確實、謙遜、自制的品德，重要過聰明、慧敏、警覺、快捷的

才華。

美國的科學發明家愛迪生說得好，「事業成功，需三分天才，七分努力」。這說明，後天的努力，比先天的才華，更為重要。

學習音樂的青少年們，應該醒覺起來，知所自勉；謹祝人人都了解這兩句話：

努力用功，演奏技能，必然超越羅黑黑。

專心磨練，歌唱才藝，定可勝過張紅紅。

三　古代音樂軼事的內容與分析

我國古籍之中，有不少音樂軼事；例如，司馬遷樂書的跋（史記二十四卷），引用了「亡國之音」的故事（見樂風泱泱第三百頁）；廣博物志的嵇康從鬼神學得「廣陵散」（見琴台碎語第一三三，一三四篇）；黃帝戰蚩尤的「渡漳之歌」，春秋時代管仲所作的「黃鵠歌」（見樂風泱泱第四十五頁）；我們在閱讀時，都要辨其意旨，定其價值，以免受其愚弄而不自知。

今選出五段音樂軼事為例。先列其原文，註明其出處，繼以文字譯述與內容說明，然後評其價值。各段名稱如下：

(一)薛譚學謳（列子）

(二)韓娥歌哭（列子）

(三)鍾期聽樂（列子）

(四)伯牙移情（樂府解題）

(五)鄭文習琴（列子）

下面是分別解說：

(一)薛譚學謳

此篇軼事，見於列子，湯問篇，第十一段前半。又見於博物志，卷五。

（原文）薛譚學謳於秦青，未窮青之技，自謂盡之；遂辭歸。秦青弗止。餞於郊衢。撫節悲歌，聲振林木，響遏行雲。薛譚乃謝。求返，終身不敢言歸。

（文字譯述）薛譚拜秦青為師，學習唱歌技術。學業尚未完成，就自認成績圓滿了；於是辭別回家。秦青沒有留他，送他到郊外的路口。秦青打著拍，唱悲歌，歌聲振動林木。（註，在古文中，振與震，兩字通用）。空際飄浮著的白雲，也為歌聲而停止不動。薛譚深感慚愧，於是請求其師繼續教他；永不敢說要停學回家了。

（內容說明）這篇軼事的記述，並不完整。篇中要旨，是想提醒學藝的人，必須虛心求進，不可稍有自滿之心。但只述其師本領高強，（聲振林木，響遏行雲），卻沒有說及為師者如何教導學生，也沒有詳說學生後來的改進及其成就的情況；這就嫌其敘事草率，欠缺說服力量了。

(二) 韓娥歌哭

此篇軼事，見於列子，湯問篇，第十一段後半。又見金樓子，志怪篇。(梁元帝自號金樓子，共撰文十五篇，今存十四篇，多為周、秦、古書所記之事)。

(原文) 秦青顧謂其友曰，昔韓娥東之齊。匱糧。過雍門，鬻歌假食。既去而餘音繞樑欐，三日不絕；左右以其人弗去。過逆旅，逆旅人辱之；韓娥因曼聲哀哭，一里老幼悲愁，垂涕相對，三日不食。遽而追之。娥還，復為曼聲長歌，一里老幼，喜躍抃舞，弗能自禁；忘向之悲也。乃厚賂發之。故雍門之人，至今善歌哭；效娥之遺聲。

(文字譯述) 秦青對其友說：昔日韓娥東行到齊國，缺乏糧食。經過齊國的西門，賣唱求乞。她走了之後，歌聲數日不散；眾人都以為她仍在此地。韓娥經過旅舍，受到侮辱；她就長聲哀哭。一里內的老幼，得聞其悲歌，數日相對垂淚，三日不能進食。於是眾人追她回來，回來之後，放聲唱喜樂之歌，一里內的老幼，得聞歌聲，禁不住鼓掌起舞，忘掉前數日的悲傷了。眾人於是贈以厚禮，為她送行。齊國西門的居民，至今善唱悲喜之歌，都是由於仿效韓娥得來的。

（內容說明）此段軼事，用唱歌教師秦青向友人敘述，這是很恰當的安排。先有能者倡導於前，然後眾人效法於後；水有源，木有根，這是教育之功，乃是文化發展的正確之路。薪火相傳，乃能進步。所謂「繞樑三日」的歌聲，並非歌聲三日不滅，而是歌聲留在眾人的心中，永不消散。

這是很可愛的軼事，難怪「繞樑三日」這句成語，常被運用於生活之內。

(三)鍾期聽樂

此篇軼事，見於列子，湯問篇，第十二段。其前段較為普遍，見於呂氏春秋，本味篇；又見於韓詩外傳，卷九；又見於風俗通義，聲音篇；又見於說苑，尊賢篇。

（前段原文）伯牙善鼓琴，鍾子期善聽。伯牙鼓琴，志在高山，鍾子期曰，「善哉，峨峨兮若泰山！」志在流水，鍾子期曰，「善哉，洋洋兮若江河！」伯牙所念，鍾子期必得之。

（後段原文）伯牙遊於泰山之陰，猝逢暴雨，止於巖下。心悲，乃援琴而鼓之。初為霖雨之操，更造崩山之音；曲每奏，鍾子期輒窮其趣。伯牙乃捨琴而嘆曰「善哉，善哉！子之聽夫！志想象猶吾心也。吾何逃於聲哉！」

（文字譯述）（前段）伯牙善於奏琴，鍾期善於聽曲。伯牙立意要奏高山，鍾期聽了就說，「好啊！浩蕩得如江河！」伯牙心中所想念的境界，鍾期一聽就明白。

（後段）伯牙在泰山的北面遊覽，忽遇暴雨，就躲在岩下。心感悲慨，乃取琴奏曲。奏出輕而慢的「細雨曲」，再奏強而急的「崩山曲」；所奏的境界，鍾期皆能聽辨出來。伯牙放開了琴，嘆道，「我的心中所想，都給你把捉到了！我怎能逃得過你的聽力呢！」

（內容說明）聽樂不是只聽其外在的聲音，而要聽其內在的感情。以音樂描繪高山的莊嚴，流水之浩蕩，霖雨的淅瀝，崩山之震撼；只是屬於用琴聲去模擬大自然的音響，是自然音響音樂化而已，還未曾進展到內心感情藝術化的階段。唐代詩人白居易就嘲笑他們，「卻怪鍾期耳，唯聽山與水」。

真正的音樂，乃蘊藏於虛靜境界之中；白居易的「船夜鼓琴詩」云，「鳥棲月不動，月明夜江深。身外都無事，舟中只有琴。七絃為益友，兩耳是知音。心靜即聲淡，其間無古今」。這樣的奏琴聽曲，比聽高山流水，更勝一籌；這已接近無聲之樂的境界了。

（前段）伯牙善於奏琴，鍾期善於聽曲。伯牙立意要奏流水，鍾期聽了就說，「好啊！崇高得如泰山」。伯牙立意要奏高山，鍾期聽了就說，

(四)伯牙移情 (樂府解題)

(原文) 伯牙學琴於成連，三年而成；至於精神寂寞，情之專一，尚未能也。成連曰，「吾師方子春，今在東海，能移人情」。乃與伯牙俱往。至蓬萊山，留宿；謂伯牙曰，「子居習之，吾將迎師」。刺船而去。旬時不返。伯牙近望無人，但聞海水洞汩崩折之聲。山林窅冥，群鳥悲號。愴然而嘆曰，「先生將移我情」。乃援琴而歌。曲終，成連回，刺船迎之還。伯牙遂為天下妙手。

(文字譯述) 成連是春秋時代的著名琴師，伯牙跟他學藝，三年而成；但尚未能達到神韻脫俗，感情專一的境界。成連說，「我的老師方子春，今住於東海，能指點你修練感情」；於是偕伯牙同往。到蓬萊山留宿，對伯牙說，「你住在此處，好好修煉；不久，我就來接你回去」。說完，他就撐船走了，十日不還。伯牙孤寂地居於島上，只聞海浪澎湃，山林幽暗，群鳥悲鳴；不禁悽然嘆道，「我的老師就是要如此來鍛鍊我的感情了！」於是用琴來奏出內心的音樂境界。他用心磨練琴藝，直至成連撐船來接他回去。經過這樣的磨練，伯牙奏琴，遂成為天下第一。

(內容說明) 「精神寂寞，情之專一」，就是指「用志不分」的內心修養。莊子 (外篇，達生

第三段），說及捕蟬老人用長竿黏蟬，絕不失手，因其「用志不分，乃疑於神」，這是說，用心專一，可與神明相比擬。（有人以為「疑神」應改為「凝神」，這是錯誤的見解）。蘇軾題文與可畫竹詩云，「與可畫竹時，見竹不見人；豈獨不見人，嗒然遺其身。其身與竹化，無窮出清新。

莊周世無有，誰知此疑神」。所以「精神寂寞，情之專一」，可以與神明相比擬。

成連所說「吾師方子春」，這個「師」，實在是指「大自然」。說「宿於蓬萊山」，乃暗示住在「神仙的境界」。成連所說，「子居習之，吾將迎師」，這個「師」，就是尊稱經過鍛鍊之後的伯牙。伯牙憬然而嘆「先生將移我情」，這個「先生」，是指成連。

「援琴而歌」的「歌」字，並非指用口唱，實在是指有內涵的琴聲，奏出感情充沛，有如歌唱一般的演奏；正與義大利所給與器樂演奏專用的表情標語Cantabile（如歌）相似。例如柴可夫斯基所作的絃樂四重奏，用兩首民歌為素材的「如歌行板」（Andante Cantabile）（如歌），就是這個意思。

這段軼事，說明演奏者必須內心專一，要用琴聲唱出瀟灑脫俗的音樂境界，然後能啟發聽者用心耳去領悟真、善、美的天籟。這就遠勝於只聽高山流水，霖雨崩山的描繪聲響了。

(五)鄭文習琴（列子，湯問篇第十段）

匏巴鼓琴而鳥舞魚躍。鄭師文聞之，棄家從師襄遊。住指均弦，三年不成章。師襄曰，「子

可以歸矣」。師文舍其琴，歎曰，「文非弦之不能均，非章之不能成。文所存者不在聲。內不得於心，外不應於器；故不敢發手而動弦。且小假之，以觀其後」。無何，復見師襄。

師襄曰，「子之琴如何？」師文曰，「得之矣，請嘗試之」。於是當春而叩商弦，以召南呂；涼風忽至，草木成實。及秋而叩角弦，以激夾鐘；溫風徐廻，草木發榮。當夏而叩羽弦，以召黃鐘；

霜雪交下，川池暴沍。及冬而叩徵弦，以激蕤賓；陽光熾烈，堅冰立散。將終，叩宮而總四弦，

則景風翔，慶雲浮，甘露降，澧泉湧。師襄乃撫心高蹈曰，「微矣，子之彈也！雖師曠之清角，

鄒衍之吹律，亡以加之；彼將挾琴執管而從子之後耳」。

（文字譯述）古代的樂師匏巴奏琴，使鳥舞魚躍。鄭國的樂師（文）知之，就離家跟隨魯國

的琴師（襄）學藝。他不用手指調弦，學了三年，都奏不出一首完整的樂曲。師襄說，「你還是

停學回家去好了」。師文放下琴嘆道，「我並非不能調弦，也非不能奏曲；只因我心不在調弦，志

不在奏曲。心志不專，所以奏曲不成。且讓我休息些時，以觀後效吧！」不久之後，師文再見師

襄。師襄問他，「你奏琴的進境如何？」師文答，「已經成功了！請讓我試試看！」於是，他在春

天奏秋天的樂曲，使涼風忽至，草木結實。在秋天奏春天的樂曲，使暖風徐來，草木開花。在夏

天奏冬天的樂曲，使霜雪交下，河塘冰封。在冬天奏夏天的樂曲，使陽光熾烈，堅冰溶解。奏到

最後，綜合各音奏出，使和風吹，瑞雲浮，甘露降，清泉湧。師襄撫心雀躍，說，「你奏得微妙

極了！師曠的清角與鄒衍的吹律，都比不上你了！他們只配做你的僕從，為你捧琴執簫罷了！」

（內容解說）瓠巴是古代著名琴師。印本常把他的名字，寫作匏巴。瓠（音壺），匏（音庖），都屬葫蘆科的瓜類。瓠之無柄而形扁者為匏。匏是樂器之一，瓠是姓。古人把這兩個字總是混淆不清。列子作「鼓琴」，荀子與韓詩外傳則作「鼓瑟」。古書對於琴與瑟，也是混淆不清的。至於「鳥舞魚躍」，荀子作「沉魚出聽」，也有寫為「流魚」，「潛魚」。這些文字上的差別，與內容無大關係；且按下不提。

說及音樂能改變四季天氣，乃是陰陽家的理論。因為漢武帝好神仙，開了文人以陰陽五行來解說經典的風氣，使樂律成為占卜的工具。

照陰陽家的解釋，每個音律，都能召喚大自然的變化：

南呂本屬秋天音律，它是「陽氣之旅人藏，萬物老也」；所以在春天奏它，也能變為秋天一樣，「涼風忽至，草木成實」。

夾鐘本屬春天音律，它是「陰陽夾廁，萬物繁茂」；所以在秋天奏它，也能變為春天一樣，「溫風徐廻，草木發榮」。

黃鐘本屬冬天音律，它是「陽氣踵黃泉而出，萬物滋長」。所以在夏天奏它，也能變為冬天一樣，「霜雪交下，川池暴沍」。

蕤賓本屬夏天音律，它是「陰氣幼少，陽不用事」；所以在冬天奏它，也能變為夏天一樣，「陽光熾烈，堅冰溶解」。

綜合將各音奏出，便能使和風吹，瑞雲浮，甘露降，清泉湧。

這樣的描述，音樂已經成為魔術了。

最後，為了要證實所奏音樂的神妙，乃提出兩位名人來作結；一位是春秋時代晉平公的盲樂師（曠），另一位是戰國時代的陰陽家鄒衍。師曠為晉平公奏清角，召來了大風雨，使平公病倒，又使全國大旱三年。鄒衍居於燕國山谷中，地美而寒，不生五穀。鄒衍吹律而溫氣乍至，五穀復生。

此篇文字的結尾，師襄說鄭文奏琴，能呼風喚雨，勝過昔日的師曠與鄒衍。這些文章，是專為宣揚陰陽家的神秘而設，我們讀它，切勿信以為真。在唐、宋朝代，這些神怪理論，仍受文人重視；杜甫作冬至詩，歐陽修作秋聲賦，都引這些理論於詩句之內。（見樂苑春回第三十七篇「樂與政通」，第三十八篇「葭管飛灰」，樂風泱泱結尾的「樂記之分析」）。我們今日讀古書，就必須提高警覺，切勿上當。

四　一以貫之

孔子對子貢（姓端木，名賜）說他並非多學而誌之，只是因為明白了「一貫的道理」，就憑此來解決一切而已。（見論語，衛靈公第十五），其原文是：「子曰，賜也，汝以予為多學而識之者歟？對曰，然！非歟？曰，非也！予一以貫之」。這是說，孔子只是用一貫的道理來應付一切事物，卻不是逐一樣事物去學而誌之。

「一以貫之」這個「一」字，到底是什麼？

孔子對曾子（姓曾，名參）解說「一以貫之」的道理。曾子對門人說，「夫子之道，忠、恕而已矣」。忠、恕，就是仁。行仁之方，就是恕；即是「己立立人，己達達人」之意。站在藝術創作的立場來說，便是用真、善、美的合一方法，來融匯那些互不相容，矛盾對立的事物，以創出一個和諧的新境界。

根據這個設計，我在一九六二年，（那時我尚在義大利羅馬進修，立意要尋求解決中國風格和聲的方法），將唐代詩人白居易的「琵琶行」作成一首附有插曲的奏鳴曲，將朗誦、樂聲、合

唱，三者結成整體。我用兩種調式來分別描繪詩人與商婦，用全音音階描繪商人，用無調音樂描繪山歌村笛；使這些不同風格的音樂，結成整體。這是我嘗試實踐「一以貫之」原則的開端。因為效果良好，增強了我對這方面創作的信心。

自從我在羅馬歌劇院看過演出「悲傷美人」之後，使我醒悟到如何將極端矛盾的題材，用「一以貫之」的方法，使它們合而為一。請先說明「悲傷美人」歌劇的內容，然後談到我如何應用從它所啟發的原則：

「悲傷美人」(Ariadne auf Naxos)，是德文的標題，直譯為「那素島上的阿里安娜公主」，是一齣充滿機智與幽默的喜劇。作者是李查・史特勞斯(Richard Strauss)，是他晚年的作品，沒有再使用「莎樂美」(Salome)與「弒母記」(Electra)的尖銳不協和絃，卻回到「玫瑰騎士」(Der Rosenkavalier，意譯名稱為「求婚者」)的優美抒情風格。在此歌劇中，敘述維也納的一位富豪，在宴會時邀請了兩個劇團，分別演出兩齣不同風格的歌劇，以娛賓客。其一是莊嚴歌劇「悲傷美人」，敘述悲傷的阿里安娜公主，被愛人遺棄在那素島上，日夜痛哭，一心等待死神之降臨；其二是一群小丑演出歌舞的鬧劇，以惹笑為主。

這兩團的演員，互相鄙視，爭先演出。「悲傷美人」的演員們，認為演完莊嚴歌劇之後，再演鬧劇，實在是破壞了藝術的尊嚴；他們根本羞與小丑為伍。喜劇團的小丑們則認為，觀眾看過呆滯的「悲傷美人」之後，必定連笑的心情都喪失殆盡了！

兩團演員正在爭持之際，主人的命令來了：因為時間無多，要把兩齣歌劇同時演出；即是要把莊嚴歌劇與歌舞鬧劇同時進行。如不願演，即將全部節目取消。為了不願損失那份優厚的酬金，兩團的演員，不得不合作起來；於是大家合力修訂劇情，其演出的進行如下：

悲傷的阿里安娜公主，正在痛哭悲歌，小丑們相繼登場，安慰她，鼓舞她。公主一心一意等候死神之降臨，而其結果，到來的不是死神，而是另一位新的愛人。

這種奇妙的安排，把互相矛盾的兩個極端，融合為一；絕望化為喜樂，求死變作新生。

我想，我可以把日前所寫的一篇散文「尋泉記」為題材，作成一首標題樂曲，以說明禍福並非絕對相反的兩件事，而是相輔相成的一件事。我要用音樂作品，具體地說明大禍帶來大福，大福也蘊藏大禍，；這是我國聖賢明訓「置諸死地而後生」的真義。

「尋泉記」的內容，想說明上山尋泉以治母親的病；實在是說，我想尋找正確的方法來挽救我國音樂的衰微。（原文見「樂林蓽露」第十五篇）。所作成的鋼琴獨奏曲，其中各段的小標題是：

晚鐘聲裡──我在悠然遐思──想起我的母親──她曾囑我尋泉治病──我即登程，上山尋泉──突遇母獅──失足落坑，遍體鱗傷──獅在坑口，徘徊不去──再來了一頭雄獅，它們相對狂吼──它們相將遠去了──我乃力攀而上──爬上坑口，氣力都竭了──兩獅再回，我再跌下坑中──我默禱母親──山洞之內，微聞泉聲──「但願這是活路！」──感謝天父。

在樂曲之中，我用調式音樂，表示崇高的心靈呼聲，用十二音列的無調音樂，表示野獸的性格；這是兩個極端不同的境界。若要改為舞台演出，我就必須重新編整其內容；例如，劇情之內，不應只是描述夢境，而該改為母親仍在病中；使所尋得的聖泉，真能醫治她的疾病。中途遇獅，還該多加數頭小獅，並插入一場粗豪的獅舞，以增趣味。最後，尋得聖泉，攜返家中奉母，村中各人，群來祝賀，可以造成團圓大結局。只因當年尚無演出的需要，於是暫時擱置下來。

一九九七年四月，高雄市政府舉辦「歌頌高雄」演唱會，同時由媽咪兒童劇團演出小歌劇「大樹」，（許建吾作詞，由增德兒童合唱團演唱，石高額老師指揮）。劇情所述，是弱小的樹秧，如何經歷岩石的排擠，狂風大浪的掃蕩，烏雲暴雨的壓迫，太陽的警告；終於克服一切困難，長成一棵雄壯的大樹。因為演出成績優秀，在五月中旬，媽咪兒童劇團，被聘往屏東演出小歌劇「小貓西西」，（于伯齡、李韶作詞，由仁愛國小合唱團演唱，林惠美老師指揮）。劇情所述，是懶惰的小貓，如何改過自新，變成見義勇為，愛人如己，勇敢負責，獲得人人愛護。在歌劇之內，加入原住民的歌舞，用「一以貫之」的原則處理，使其內容更為豐富。

就是因為「大樹」與「小貓西西」演出的成功，兒童劇團團長戴珍妮老師與屏東仁愛國小音樂班主任林惠美老師，（也是仁愛國小管絃樂團指揮），就提議明年母親節設計演出我的「尋泉

記」。仁愛國小校長李萬和先生認為該校有原住民學生百餘人，可以參加演出，用我的「一以貫之」原則處理，必有更佳效果。這是初步的演出設計。

一九九七年七月開始，我要先將「尋泉記」獨奏曲改編為舞台演出的樂曲，全劇分為十場。

根據這十場的獨奏譜，乃編為管絃樂曲。此一歌舞劇取名「聖泉傳奇」，各場的照明及標題如下：

（黃昏）

　(1)晚鐘聲裡，暮色蒼茫。

　(2)為醫母病，決心尋泉。

　(3)登程上山，尋覓聖泉。

（黑夜）

　(4)午遇母獅，失足落坑。

　(5)雄獅又至，相偕遠去。

　(6)爬上坑口，喘息不已。

　(7)群獅再來，重墮坑中。（加插群獅舞蹈

（黎明）

　(8)默禱母親，黎明降臨。

　　晨鐘傳來，群獅遠遁。

　　坑洞之內，微聞泉聲。

（晨光）

　(9)晨光普照，覓得聖泉。

　(10)村民歌舞，共祝安康。（全體歌舞）

在此歌舞劇的序幕，有群童歌舞為先導。有簡短的說白，表明山上真有聖泉可以治病，但為醫治母親的病，兒子決心要上山尋找聖泉。在山上，他遇到原住民的豐年祭；於是有一串原住民歌舞表演。原住民的仁愛長者，也為他指路，也說明山上真有聖泉；只是從來都無人能夠尋得該泉所在。

從來都無人能找到聖泉所隱藏的位置；但，為醫治母親的病，兒子決心要上山尋找聖泉。

為了增加戲劇效果，我請戴珍妮老師在雌雄雙獅之外，加多幾隻小獅。戴老師說準備加多五隻小獅。如此，則用打擊樂給群獅舞蹈，可使觀眾親切地感到又可愛，又可怕。我也請戴老師在恰當的機會，細間觀眾的小朋友們，真正幫助找到聖泉的，到底是誰？由此就可以說明，「害我者實在是助我者」的至理。

序幕中的群童歌舞，與原住民的歌舞；尋泉者的主題是調式音樂，獅子的主題是無調音樂（十二音列）；管絃樂團，與打擊樂團；都是不同風格的材料。就憑「一以貫之」的原則，把它們都結成一體，表現出和諧的人生。

此劇在高雄市演出，請實驗國樂團賴錫中團長相助，故由國樂團演奏。關於此劇演出的籌備經過，分別請屏東仁愛國小音樂班主任林惠美老師與媽咪兒童劇團團長戴珍妮老師加以說明如下：

附篇(一)　樂教生涯十一年

林惠美

一、殷切的期望

民國七十六年，對我來說，是一生中的轉捩點。我的鋼琴老師郭淑真女士為推廣樂教，提昇屏東的音樂水準，成立了屏東教師合唱團，三月中囑我接任指揮。七月下旬在劉富美老師的引薦下，郭老師得以認識甫自香港返國，定居高雄的黃教授；從此，大師與屏東教師合唱團結了不解之緣。八月十九日，團歌「心聲交融」誕生了，由黃瑩先生作詞，大師作曲。緊接著屏東縣唯一的小學音樂班，在地方士紳的催生下，奉命成班了。郭老師對我接這份工作並不看好。沒有經費，沒有設備，責任過份艱鉅；因為無法抗命，從此，雙肩擔重任，一連串的挑戰，接踵而來。郭老師與大師祇能囑我全心全意為屏東盡力。我不是用功練琴的好學生，但執著、真誠，近三十年的師生情誼，恩同再造。一句不經意的讚美…「……Amy就是那顆腦袋特別！……」，建立了我日後從事樂教的堅定信念。如今回憶起來，真是我一生中最幸福、最美好的時光。

二、痛失良師

七十七年七月，郭老師來不及看到屏東教師合唱團的豐碩成果，就默然歸去；在我們最需要她的時候，一去不回。師丈不忍見合唱團就這樣解散，於是在大師與師丈的呵護、激勵與支持下，重新振作起來。看到團員四點才到齊，五點一到又急著起身離去，大師痛心的說：「真個是桃園結義的精神，但願同年、同月、同日死……」（不肯同時來，卻要同時走）。從此，團員們改掉了遲到的習慣。看到團員們茫然、徬徨，大師說：「郭老師以愛心播種，以毅力深耕，為文化奔波勞碌，為音樂奉獻一生。」在創團二週年慶送給我們「永遠至美、至善、至真」紀念歌一首，鼓勵大家把心中的懷念與感傷唱出來，此曲由黃瑩先生作詞，大師作曲。七十八年七月二十二日在紀念音樂會中獻唱。大師安慰大家說：「生離死別，不過是搬遷了住所而已，何必過份悲傷！」團員們再接再厲，每戰必捷，十年來獨領風騷，獲得人人讚羨。

三、永遠義工

八十年三月大師來訪，聽我們唱這麼多外國曲子，提出唱些屏東自己的歌，建議團員作詞，奈何大部份怯於提筆，為了不讓大師失望，徐春梅老師跟我祇好鼓起勇氣，寄上兩篇；於是「歌我屏東」與「墾丁禮讚」同時誕生了。原本以散文描繪海邊晨曦、珊瑚礁與浪濤拍岸；石筍鐘乳及洞中傳奇；候鳥、落山風及關山落日……，歌頌墾丁佳景天成、地靈人傑。大師嫌過於冗長，大刀闊斧，一經剪裁，馬上精簡、合身……

墾丁禮讚

林惠美作詞
黃友棣作曲

旭日東升，朝霞燦爛。
波光彩雲輝映，
墾丁氣象萬千。

珊瑚裙礁的沙灘上，
點點貝殼閃耀著光芒；
微風輕捲著層層浪，
為它鑲上銀色的花邊。

碧海伸展，緲無邊際；
天如海，海如天。

公園岩穴，秀麗晶瑩；
石筍鐘乳，鬼斧神工。
亂石中滿佈原始的遺跡，
深坑裡遍是仙侶的遊蹤。

候鳥盤旋上下，尋覓安全棲息處，

草原波濤起伏，吹起陣陣落山風。

我愛墾丁，天生麗質；

我愛墾丁，雅淡雍容。

童年往事，常在夢中。

八十一暑期，教師合唱團準備赴歐洲奧地利旅行演唱，大師以歌曲一首「屏東向您致敬」相贈，成為我們沿途Say Hello及Say Good-Bye必唱之歌，真是出盡了風頭。為了表演原住民歌舞，我們需要「泰雅之戀」的合唱譜，大師馬上為我們編合唱；在彼邦，大夥兒載歌載舞，有時在風景區就地「以歌舞會友」，著實贏得滿堂彩。

八月初籌備音樂班成果展演巡迴音樂會，準備演出舞劇「家鄉恩情」，於是找大師商量編「屏東民謠」組曲，大師一口答應，八月三十一日，送給我三首組曲：

(一)耕農組曲（包括民歌三首：台灣是寶島、思想起、耕農歌）

(二)天黑黑組曲（包括民歌三首：天黑黑、五更鼓、草蜢戲雞公）

(三)農村組曲（包括民歌三首：農村曲、牛犁歌、望春風）

由三年級音樂班小朋友演猴子的故事（猴年），配合打擊樂團，四、五、六年級音樂班全體

同學則分別擔任原住民歌舞、農夫、青蛙、稻草人……等角色，選用組曲中多首曲子串連起來，一以貫之，結果大放異彩。

八十二年元月九日，教師合唱團六歲生日，為了祝賀大師八十二高壽，演出「傳統與創新」音樂會，恭請大師蒞臨主講。由音樂班小朋友演奏管絃樂作品及小提琴獨奏曲「春燈舞」，長笛獨奏四川民歌組曲「玫瑰花兒為誰開」；教師合唱團演唱「錦城花絮」及清唱劇「重青樹」，韋瀚章先生詞，全部是大師的作品，此場音樂會獲得極高的評價。

八十三年五月音樂班成果展巡迴音樂會，演出「小丑」一劇，恭請大師為屏東縣教師研習，主講「全人教育」，屏東師院新校區大禮堂，座無虛席。

八十四年五月教師合唱團到苗栗參加教師「鐸聲獎」合唱比賽，受到安祥合唱團盛情款待，當晚在劉美榮師姊家練唱，指定曲是大師的作品「玫瑰花兒為誰開」，休息時，何照清老師要我接電話，原來大師已在電話那頭聽到練唱實況，馬上加以指點；何老師這番善意的調皮，當下獲得如雷的掌聲。如今回憶起來，依舊溫暖在心頭。

八十六年五月，我承辦屏東縣國中、小傳統藝術教育成果展演，本校音樂班以「舞獅」三部曲（包括傳統廣東獅、台灣獅、及以爵士、搖滾節奏的創新舞獅）參加演出，恭請大師蒞屏指導，並敲響「吉祥鑼」，戴珍妮老師同來，我向二位討教，曾談到教育優先區計劃，本校有一百多位原住民小朋友，練了兩個多月的傳統歌舞，成效不大，正在設計搬上舞台，苦無良方。戴老師告

知「媽咪劇團」正在屏師附小演出黃教授作品「小貓西西」，當下請戴老師抽空來看看母校原住民小朋友排練，於是大師作媒，有了令人雀躍的合作計劃——以本校的合唱團、打擊樂團、配合原住民小朋友歌舞，與「小貓西西」的劇情串連起來，六月十八日在本校活動中心演出，寫下燦爛的一頁。

「聖泉傳奇」樂舞劇，與媽咪劇團的合作計劃，則是順理成章，大師以鋼琴作品「尋泉記」為素材，改編而成。九月底，大師已編好管絃樂總譜並抄好分譜，十月四日把修訂好的鋼琴譜交給我錄音。其中第三場原住民歌舞，第七場群獅舞及第十場感恩舞蹈，他則屬意本校打擊樂團伴奏，請鄭吉宏老師代為編曲，（正在編寫中），鋼琴伴奏帶已於十一月二十三日由李玉笛老師錄好，媽咪劇團已開始編舞、編劇。屏東縣首演決定明年四月十一日。舞蹈部分由三年級音樂班小朋友負責，四、五、六年級小朋友擔任管絃樂團伴奏，傳統歌舞場面，由本校百多位原住民小朋友演出，陣容龐大，有充分發揮的能力。希望這場音樂會能為屏東縣樂教開出新紀元，帶來一番新氣象。大師一生就是為樂教做義工，讓我深受感動，八十六高齡，猶身體力行，是我為人，處世的典範。

四、結語

回想這十一年來，我能全心投入樂教工作，感到非常的幸福；兩位恩師的提攜與鞭策，兩位校長——洪輝煌校長、李萬和校長的領導與支持，外子的體諒與鼓勵，使我能愉快的為樂教盡力，

實在是不枉此生。常常我會想起這句著名的西諺，特列於此，與諸位共勉。

Count all your blessings,
Name them one by one.

意思是：「且把你曾經獲得的幸福，不論大小，逐一計算出來，便可明白，上天待你不薄。」

（摘自樂浦珠還第七十三頁。）

附篇(二) 兒童樂舞劇「聖泉傳奇」

戴珍妮

氣勢磅礡的「聖泉」妙音，
含義深遠的「傳奇」故事。

十七世紀，法國偉大劇作家莫里哀(Moliere, 1622-1673)的劇本多半是充滿典型人物的鬧劇，

同時他為朝廷寫了許多芭蕾舞喜劇，也寫過悲劇，法國的喜劇之所以能獲得與悲劇劇等的成就，完全是他一個人的功勞，但出自莫里哀原構想的「平民貴族」屢次演出並未獲得成功。後來由李查·史特勞斯(Richard Strauss)另作出一獨立序幕，改成今天交錯嚴肅與滑稽氣氛、嶄露獨特創意的歌劇——「悲傷美人」，又名「那素島上的阿里安娜公主」(Ariadne auf Naxos)。正如編排戲劇時，經由黃大師的創意寫曲、美妙樂音的引領，得以呈現精緻、雅俗共賞、闔家適宜、深具教育啟示意義的兒童樂舞劇。

「聖泉傳奇」(Legende)故事內容取自黃大師一九五八年的一篇散文「尋泉記」，一九六二年大師將它作成「尋泉記」(傳奇曲)鋼琴獨奏曲，目的是把聖潔的調式音樂與十二音列的無調音樂，例證兩極端材料的合一使用。一九九七年七月黃大師更將其編為樂舞劇型態 Ballet (Legende)「聖泉傳奇」管弦樂譜，更突顯恬靜脫俗的調式和聲與粗獷不羈野性的十二音列和聲，合而為一、互相融合的大膽曲風；令戲劇主題的詮釋、劇情的轉折，有了最佳代言，優美的背景音樂(Background music)與聲光、畫面、人物相輝映，舞蹈音樂「肢體」(Dancing music)讓演員、舞者身入其境，更能專注角色中快樂、悲哀、驚訝、恐懼等的自然流露與技巧表現，這就是大師付出大半輩子為中國音樂尋根、紮根，為孩子們的成長打氣，鼓舞而寫曲的用意吧！

在「聖泉傳奇」(Legende)裡，我們尋到了中國和聲曲風、各民族與多項表演藝術的結合，皆來自黃大師「一以貫之」的原則、相互融合的以大型舞台劇方式展現…

戲劇長度約九十分鐘（五幕十場、演員約三十名）

一、序幕——群童歌舞（台灣童謠、民間舞蹈方式演出）。

原住民舞蹈（唱跳原住民童謠、豐年祭、原住民童玩表演方式演出）。

二、晚鐘聲裡——尋泉者、母親、指引者長老、小白兔群、小鳥群。

景——茅屋內、外景。

舞蹈——中國現代舞蹈方式演出。

㈠晚鐘聲裡、暮色蒼茫。

㈡為醫母病、決心尋泉。

㈢登程上山、尋覓聖泉。

三、失足落坑——母獅、雄獅、小獅群、尋泉者。

景——森林景。

舞蹈——中國舞蹈身段及武功方式演出。

㈣乍遇母獅、失足落坑。

㈤雄獅又至、相偕遠去。

㈥爬上坑口、喘息不已。

㈦群獅再來、重墮坑中。

（群獅舞蹈——以打擊樂為段落舞蹈加強群獅的威風、氣勢）

四、微聞泉聲——尋泉者。

景——山坑洞內、洞外景。

(八)默禱母親、黎明降臨。

舞蹈——中國現代舞蹈方式演出。

晨鐘傳來、群獅遠遁。

坑洞之內、微聞泉聲。

五、覓得聖泉——尋泉者、小白兔群、小鳥群、鄉間兒童、原住民童、長老、母親。

景——聖泉瀑布景。

舞蹈——原住民歌舞及中國現代舞蹈方式演出。

(九)晨光普照、覓得聖泉。

(二)村民歌舞、共祝安康。

（原住民歌舞、謝幕舞蹈）

有些樂曲段落，因劇情需要，獲得大師首肯而反覆使用之，感謝財團法人高雄市文化基金會的主辦、安排八十七年四月四日首演於高雄市立中正文化中心至德堂，音樂部分由高雄市實驗國樂團團長賴錫中先生主理，請其樂團中郭哲誠先生根據黃大師原曲譜改編為國樂團使用並指揮四

十六名國樂大將與負責戲劇、舞蹈部分的媽咪兒童劇團配合演出三場次。在管絃樂部分由屏東市仁愛國小林惠美老師主導學校音樂、舞蹈精英師生完成另外五場次的配合演出。手握「聖泉傳奇」以來，朝思大師筆下氣勢磅礡的「聖泉」妙音、暮想大師口言含義深遠的「傳奇」故事，雖然與黃大師合作過多回的樂舞劇，如「夢境成真」、「火金姑」、「小貓西西」、「蛋般大的穀子」、「大樹」等都深獲佳評，但今仍感手心出汗，有如大師所言「空中飛人、責任平衡」的訓示──手握重物、稍有壓力、方能掠空，才是一個稱職的空中飛人；平日所為，與其內心深處時時感動，不如化為力量、坐言起行；老人家常言：是與非乃是一體兩面、相剋而相生、相對而相成，既無優劣之分，亦無新舊之別。我們若能把心物合一、結為整體，根本無須爭執，至此乃得心平氣靜，繼續我在媽咪兒童劇團為孩子們快樂成長而努力在工作崗位之上；猶如引領孩子們尋找黃爺爺的「聖泉」般──只要有堅定的信念，窮途即有生路。

五　論樂文摘一百篇

在我所寫的「樂教文集」第十一冊「樂海無涯」內發表的「論樂文摘」二十五篇，字數不多，便於閱讀，適合用為樂教講話的基本材料；所以遠地親友們，在來信中常提及此事，盼我能再提供更多此類短文，以備應用。更有好友盛情建議，請我從以往所印行的十一冊文集裡的各篇長文之中，選出更多此類資料，濃縮成為短文，簡化其句段，增補其內容，則對於教師同仁，必有更大的幫助。為表謝忱，我乃從以往所發表的長篇論說之中，選出可用的材料，剪裁而成此一百篇，按其內容，分別歸納為四個項目：樂教理念，欣賞方法，創作技巧，品德修養。每一項目，包含短文二十五篇；每篇之後，註明可在已印行的十一冊何冊何篇之內，找到更詳盡的解說。為便於查考，今在此列出已印行的十一冊書名，並附註其各冊的初版年份：

（七）樂苑春回（一九八九）
（八）樂風泱泱（一九九一）
（九）樂境花開（一九九二）
（十）樂浦珠還（一九九四）
（二）樂海無涯（一九九五）
（三）樂教流芳（就是現在這一冊）

上列這四個項目，就其內涵言之，其實並無截然的分界。樂教裡的理念、欣賞、創作、品德，根本是融成一體；只為便於查考，乃勉強分割成四個項目而已。

從以往所發表的論文裡，實在還可以再剪裁出更多這類文摘；但這件工作我要留給我的弟妹們來做，他們可以根據內容補充更多寶貴的意見，使樂教工作發揚光大。

今將發表於「樂海無涯」的二十五篇標題列出，然後繼續分四項刊出這一百篇文摘。這一百篇文摘的標題，則刊載於本集的目次之中。

下列是前所發表的二十五篇，標題之旁，並註明其材料出自某集，其文字則見於「樂海無涯」：

一八五頁起：

（一）不學樂，無以行（樂谷鳴泉）
（二）大樂必易（樂谷鳴泉）
（三）美善相樂（樂谷鳴泉）
（四）與眾共樂（琴台碎語）
（五）寧靜境界（琴台碎語）
（六）豐富人生（樂風泱泱）
（七）節奏人生（琴台碎語）
（八）廬山全貌（樂韻飄香）
（九）性相相近，習相遠（琴台碎語）
（十）和而不同（樂圃長春）

以下便是分配在四個項目內的「論樂文摘」一百篇：

(A) 樂教理念（二十五篇）

(一)樂教思想

樂記（小戴禮記第十九卷），樂論（荀子），樂書（司馬遷史記第二十四卷），是我國古代聖

賢談論禮樂之本的寶典；我們必須徹底明瞭其內容。

禮是從外入於內的秩序，樂是從內發於外的和諧；因此，音樂能直訴於心靈，影響行為，改造德性。簡明地說，禮樂精神就是秩序與和諧；禮樂相輔乃是教育工作的基礎。

詳讀我國聖賢的禮樂見解，就可舉出其中的卓見與有待矯正的錯誤，從而看清我們該走的路向：

(I) 古代聖賢對禮樂的卓見

(1)至樂無聲——真正的音樂，不在聲音之豐盛而在內心的和諧；音樂的最後目標，乃在於使到人人都能進入「無聲之樂」的和諧境界。

(2)樂觀其深——能徹底認識大自然的節奏運行，便能深切了解禮樂的本源。從音樂的表現就可深入地觀察到社會中的實際情況。

(3)樂具真誠——人人皆須修德，使有之於內，然後能表之於外。音樂是直訴心靈的藝術，是心與心互相交流的捷徑。唯有內心真誠，然後能夠感動人心。

(4)大樂必易，大禮必簡——因為淺易簡樸，所以人人乃能用它來充實生活。

(5)樂為心聲——聽樂並非只聽其外表的聲音，卻是用「心耳」聽其蘊藏在內的精神；因此，我們的內心，能夠接受到崇高的精神感召，由此遂能提昇我們的德性。

(6)美善相樂——美與善原本是合一的，故在生活中，「形而不為道，則不能無亂」。音樂就是要抒洩悲喜的感情，使人人的神經系統不致受壓迫而成病，由此遂能獲得身心康健。

(II)該矯正的錯誤見解

(1)偏尚文靜的雅樂——樂以教和，樂也教戰；我們切勿只偏尚靜的音樂而忽視動的音樂。

(2)據歷史演變說樂——從左傳所記的「季札觀周樂」開始，文人總是根據歷史的演變以說樂；於是養成空談音樂的風氣，而忽視實踐的音樂。

(3)按詞句批評民歌——我們不要只根據詞句內容來評論民歌，該聽賞樂曲本身的音韻與節奏，來論定民歌原有的價值。

(4)用陰陽五行說樂——因為漢武帝喜愛成仙的道術，漢儒遂風行用陰陽五行來說樂；這就遠離了音樂藝術本身的文化用途。

(5)以占卜鬼神說樂——把音樂用作迷信工具，就失去樂教的本旨了。

(6)使音樂流為空談——把音樂說成神秘的哲理，就遠離了大眾的需要；使音樂成為空談而非實用的藝術了。

(III)該從實踐做起

音樂哲理必須與音樂實踐工作同步進行。下列是我們的守則：

(1)靜動並重——個人品德與集體精神，純正的音樂與娛樂的音樂，必須平均使用。在不同的場合，就要使用不同的音樂，切勿重靜而棄動。

(2)鼓舞創作——沒有創作，就沒有生命。音樂必須生活化，大眾化。雅樂與俗樂，必須合作，然後能建立起真正的民族音樂。

(3)教育聽眾——音樂必須普及全民，聽眾必須加以教導。詩、歌、樂、舞，該結合起來運用，以提昇全民教育的程度。

(4)掃除空談——「無聲之樂」是音樂藝術的目標而不是音樂教育的過程。要人人能進入「無聲之樂」的境界，必須使用「有聲之樂」為工具。我國文人，往昔總是說理太多而實踐太少，音樂變成空想；雖有精論，而眼高手低，音樂文化，就一蹶不振了！（詳細資料見「樂風泱泱」的專題研究：「樂記，樂論，樂書的內容與分析」）。

(二)雅俗之爭

雅樂是指儀式的音樂，包括朝廷集會典禮與郊廟祭祀儀式的樂曲；俗樂則指生活的音樂，包括歌頌愛情生活與婚喪節日的悲歡樂曲。

因為服務於儀式的音樂，並非側重感情，於是逐漸變成徒具形式而無內容的音樂。史記之中，說及漢朝的樂官，世代相傳，只能把樂曲奏出，而不知樂曲之內所蘊藏的意義；雅樂已經變成毫無生命的形式音樂了。

戰國時代的魏文侯（公元前第五世紀），老實承認自己聽古樂就想打瞌睡。齊宣王（公元前第四世紀），也對孟子說，他只愛世俗之樂而不愛先王之樂。各朝代的文人，都一致認定，是秦始皇（公元前第三世紀）焚書坑儒，以致我國禮崩樂壞。其實，這些都是偏見。明代樂家朱載堉說得好，「俗樂興則古樂亡，與秦火不相干也」。

歷來研究中國古代音樂史的學者，都認定我國在周朝，雅樂極盛；後來，俗樂興起，遂取代了雅樂的地位。其實，自古以來，雅樂從來都未曾佔過優勢。孔子（公元前五五一年至四七九年）不止一次地說「惡鄭聲之亂雅樂」。因為雅樂只是形式的音樂，內容空洞，徒有其表；俗樂則是感情洋溢，活力充沛。雅樂全然無法與俗樂抗衡。各朝代的君主，為了尊重儒家重視禮樂的意旨，照例設置雅樂部門，讓它存其虛名而全不加愛護。宮廷的樂手，在唐朝就分割為堂上與堂下兩個等級。堂上的樂手坐著奏樂，稱為坐部；堂下的樂手站著奏樂，稱為立部，身份高貴。坐部的樂手，成績欠佳，就降級列入立部。立部的樂手，成績欠佳，就編入雅樂部，專門負責典禮、儀式、祭祀的奏樂工作。詩人白居易對此，非常生氣，作諷諭詩「立

部伎」，大罵樂官無能。其實，樂官也很委屈。雅樂之如此低劣，並不是樂官失職，而是君主糊

塗。

歷代君主，都想復興堯舜時代的雅樂；卻不曉得堯舜之樂也只是理想音樂的象徵而已。十全十美的雅樂，本來就不存在。清朝樂家徐新田說得好，「俗樂雖俗，不失為樂；雅樂雖雅，乃不成樂」。原因非常簡單：沒有創作，就沒有生命。

（樂苑春回第三十四篇，唐朝的雅樂）

（三）學派特質

西方國家的藝術精神，經常借用兩位希臘的神為代表；一為愛神阿波羅(Apollo)，一為酒神戴奧奈薩斯(Dionysus)。

愛神型的特質是：結構精美，態度溫和，有條不紊；側重和諧而兼用對比。

酒神型的特質是：熱情洋溢，快樂瘋狂，富爆炸性；刻意創新而偏愛破壞。

在音樂藝術的創作中，各個派別，如古典派，浪漫派，印象派，民族派，原始派（達達派），未來派，表現派，均可概要地分別納入愛神與酒神兩型之內。在各個時代之中，這兩型恰似鐘錘之左右擺動，輪替地擔任樂壇主流。

我國學術，從古代傳來，東漢時代，班固在其所著的藝文志，（公元第一世紀），所列的十家，

是各有所長，與西方的學派發展，都有相似之點：：

(1) 儒家以人性為本，順應自然，偏尚倫理，屬於愛神型的古典派。

(2) 道家以清虛自守，反璞歸真，偏向酒神型的浪漫派。

(3) 陰陽家重視日月星辰，天文數理，後來偏向於卜卦算命。

(4) 法家崇尚紀律，偏愛理智，重規律，輕感情。

(5) 名家重視名位，崇尚禮儀形式。

(6) 墨家以自苦為上，提倡愛無差等，儒家則責他違背自然。

(7) 縱橫家權事制宜，善於應變，接近酒神型的性格。

(8) 雜家將儒、墨、名、法，各家結合起來，側重實用。

(9) 農家重視農村生活，偏向鄉土，屬於酒神型性格。

(10) 小說家重視民間生活，較農家為廣泛，也屬於酒神型。

創作者也許較喜愛使用某一派的表現方法，但他仍然不必把自己劃入某派去，因為任何一派都只是運用不同的方法，從正反面的對比，去表現人生的真、善、美。現代的學者，常愛據守自己所有的一半，去否定相對的一半；例如，性善與性惡，唯心與唯物，形式與內容，結構與感情，終日紛爭，互成水火；好比一個人的左手與右手，互相爭執，實為愚昧之事！其實，愛神的溫雅

之中，經常蘊藏著酒神的激動；酒神的激動之中，亦常蘊藏著愛神的溫雅。在任何時代的作品裡，這兩種成份，皆是同時並存；相剋而相生，相對而相成，有如鳥之兩翼。

在藝術創作之中，真、善、美，原為整體，三者不能缺一；科學化不能失去良心，感情化不能缺少理智。創作者只須秉持優秀的民族性格與個人修養，超越了流派的紛爭，便能以真誠從事藝術創作；這就是音樂創作者該走的路。

（樂苑春回第六十一篇，學術派別之爭）

(四)儒道相輔

道家主張逍遙物外，偏愛離群獨處，以求人生解脫；這是藝人們寤寐以求的理想。儒家主張實事求是，側重教育大眾，立志入世渡人；這是每個人努力向上的榜樣。

道家的理想是無拘無束，志如天馬行空；這是藝人們的內心境界。這個境界，看來宛若水中月，鏡中花，虛無縹緲，難於把捉。儒家卻能定出步驟，付諸實踐，力求幫助人人都能達到這個目標。實在說來，道家的理想境界與儒家的教育設計，並非相剋而是相生，並非互相衝突而是互相補益。從音樂的立場看，莊子的逍遙遊與孟子的眾樂樂，並非相剋而是相生，並非相對而是相成。在開始，兩者分道揚鑣，各自發展；到後來，卻是殊途同歸，融成一體。下列三項，可以用為結論：

(1)順乎自然——凡事不必妄逞智巧，順乎自然，便得圓滿。

(2)側重和諧——和諧是宇宙的節奏，大眾化是藝術的至高境界。

(3)自由節奏——道家的天籟地籟，儒家的無聲之樂，其基本見解，實在是完全一致。這是說，在物理變化與化學變化的領域中，我們認識「昇華作用」(Sublimation)這個名詞。

「昇華作用」這個名詞來說明，一個人生理上的性潛力，可以不必直接發洩，就能轉化為藝術創造的潛能。道家的逍遙遊，便是昇華作用的具體表現。

有些物質，（例如，碘，樟腦），其溶點與沸點，極為接近；所以，由固體化為氣體，或由氣體凝為固體，都不必停留在液體階段。乍看來，是固體與氣體，直接變化。精神分析的學者，就借用

然而，並非一切物質，皆具昇華的能力。一般情況，固體變成液體之後，就停留在液體的狀態之中，不能立刻化為氣體。儒家便勇敢地負起了這個教育責任，運用一切方法，幫助液體加溫，直達沸點；終於，也能同樣地得到昇華而成為氣體。這便是儒家入世渡人精神的可敬之處。

道家所說的逍遙遊，在世人看來，宛如由固體突然昇華而成氣體，真令人難以相信。經過儒家的教育設計，固體加熱而成液體，液體加熱而成氣體；我們就可切實感到世上無難事了。

我們該以道家思想為藝術目標，以儒家思想為教育路向；如此，我們的文化建設，必有更輝煌的成就，生在世間，有如活在天上。

（樂境花開第二十篇，莊子的逍遙遊與孟子的眾樂樂）

(五)墨子非樂

在大雨中，我的朋友所持的自動傘，突然斷了彈簧，於是被雨淋得有如落湯雞，好不狼狽！

看來，這乃是自動傘的復仇雪恨了！

我對自動傘，素無好感；因為它的構造設計，完全違背了自然的法則。一般雨傘，在被使用之時，就張開來，克盡厥職；使用完畢，便是休息時間。自動傘的構造原則，剛與此相反；它在服務完畢，被收起來之時，彈簧就被拉得緊緊，日以繼夜，都在緊張之中期待，期待，期待那被使用時的按掣，擦！纔得鬆弛下來。這實在是長期受虐待的生活！直待大雨來臨的時刻，彈簧突然折斷，把傘主淋得死去活來，實在可以一洩心頭積恨，不亦快哉！

自動傘的構造設計，全是墨子的生活風格。

墨子（翟）生於戰國時代的魯國，仕宋為大夫；其出生年份，約在孔子逝世後十餘年。（孔子是一位春秋時代生於魯國，為公元前五五一年至四七九年）。墨子主張兼愛、勤儉、尚賢、貴義，是一位實幹、苦幹、硬幹的學者，門徒甚眾，遂成墨家，與儒家並列。他以自苦為人生目的，輕視感情，重視實用。他所持的「非樂」主張，認為我們的生活中，不應有音樂存在；其理由是⋯

⑴製造樂器，乃是浪費錢財，製造舟車衣服，纔有實用。

(2)演奏音樂，乃是消耗人力，耕織工作，必蒙損失。

(3)聽賞音樂，乃是費時失事，生產受阻，就是浪費錢財。

墨子的學生程繁問，「聽音樂可以舒展身心。如果不許眾人聽音樂，豈不是使馬拖車而不歇息，把弓拉緊而不放鬆嗎？人為血肉之軀，如何能做得到呢？」（在「三辯」篇中，這些話的原文是：「猶馬駕而不稅，弓張而不弛，無乃非有血氣者之所能至邪？」）。

墨子的答話，比較空洞；他只答：從歷史上看，一個國家的音樂愈多，該國的治理就愈壞。

由此可見，音樂並無好處。

墨子認為人生應該勞苦工作，不應該休閒，更不應享樂。倘若有一所大房子，墨子必要把它塞滿物品，以免浪費了可用的空間。他重視有形之利而不見無形之益；所以荀子評他「蔽於用而不知文」。荀子更在「富國篇」說，「墨子之非樂也，則使天下亂；墨子之節用也，則使天下貧」。如果我們過份重視功利，精神生活就流於空虛；這樣的人生，就是貧乏的人生。

（樂苑春回第七篇，墨子非樂）

(六)普及與創新

創新是一件好事，但必須使用人人熟識的材料，帶領人人走進未識的境界。若一開始就使用

人人不懂的語言，就遠離了眾人的生活，結果只能受到眾人的厭棄了。

昔日耶穌向眾人講道，何以常用寓言為工具？為甚常說駱駝、羊群，而不說企鵝、袋鼠？為甚常說葡萄園、橄欖樹、無花果，而不說荔枝、龍眼與鳳梨？原因很簡單，就是：要引導眾人獲得新知識，必須使用人人常見的事物來說明人人未識的真理。

且看那些朋友們敘談吧！他們用家鄉話談笑，樂也融融；在旁的各人，聽也不懂，就感到被冷落的煩惱。新派作品演奏會，就常向聽眾們散播這些煩惱。新派的音樂作者，每人都用其自己的語言，去申說其自己的私事；聽眾們對於這類作品，就很難產生親切感。我們希望作者「使用人人熟識的材料，帶領人人走進未識的境界」；而新派作者則是「使用人人陌生的材料，帶領人人走進熟知的境界」。

聽眾們經常訴說，聽這些作品，總聽不出其內容。我安慰他們，這是很正確的反應；因為我見過，訓練警犬的專家們，在訓練過程所吹的哨子，我們的耳朵，完全聽不到任何聲響。

音樂作者必須深入群眾之中。這是橫的關係，就是與同時而不同地的群眾連繫；非此不能把音樂普遍開展。

音樂作者必須不忘其本。這是縱的關係，就是與前人及後人連繫；非此不能把音樂承先啟後。

普及、是向下紮根，創新、是開花結果。根不穩健，花果何來？要音樂開好花，結好果，普及樂教工作，乃是急不容緩的要務。

（音樂人生第五篇，普及與創新）

(七)前無古人

青年人常認為自己具有開天闢地的神力，經常責罵前人太過愚蠢，更埋怨當前的老師們能力太低，教學方法太過落伍，以致國內的音樂，總無進步。

其實，所有才華傑出的學生，都是由蠢才的老師所教出來。我們也可以明顯地見到，第一位獲得博士榮銜的學者，其老師必定是個沒有博士榮銜的學者。我們實在不必以罵老師不及格而自豪。

無論前人的成績是優是劣，他們都曾經努力披荊斬棘，為我們開路。也許他們能力不足，開錯了路，把我們教壞了；這也不能埋怨他們，因為這也不是他們的意願。

好的教師所做的工作，是正面的教導；學生接受之後，必須再加發揚，傳給後輩。劣的教師所做的工作，是反面的教導；學生接受之後，必須詳加反省，自力更生，乃可傳給後輩。無論老師是優是劣，是正面教導或反面教導，皆是對我有恩，應該受我的尊重。青年人喜歡抹煞前人所給的恩惠，埋怨老師以表自己聰明，辱罵老師以表自己傑出；這是錯誤的行為。其實，能被劣等老師教壞的學生，就根本不是好學生。好學生是絕對不會被劣老師教得壞的。

清朝有一位孝廉所作的詩句云，「立誓乾坤不受恩」；袁枚認為這是幼稚的自矜風骨，禁不

住要提醒他：

「人在世間，如何能不受恩？古人如陶淵明之氣節，杜少陵之高才，皆曾感謝摯友之深恩而誠心圖報；范仲淹風格奇高，自從獲得晏殊推荐他出來任職，他就對晏殊終身執門生之禮。施恩與報德，乃是古來聖賢所推崇的德行，我們不應等閒視之」。（摘要）事實上，人在幼年，若無前輩的保護，根本無法成長。到了成長之後，就自以為是，苛責前人之愚昧，抹煞長輩的成就；這就屬於幼稚了。那位孝廉的詩「立誓乾坤不受恩」，若改為「立誓乾坤必報恩」，則人間就變得更溫暖了。

每個人都是文化長鍊中的一環，承先啟後，乃是人人無法推卸的責任。許多人讀了周朝孝子皋魚的「風木之恩」，（樹欲靜而風不息，子欲養而親不待），就以無法報恩而感傷不已。其實，前人受恩，報之於我；我受了恩，報給後輩，纔是最佳辦法。無論我所受的是好是壞，我都要把它變為最好，以教後輩。這樣的連綿報恩，民族生命，乃得持續；文化傳承，乃得發揚。這纔是人類戰勝死亡的最佳方法。

（樂谷鳴泉第十篇，前無古人）

(八) 教育愛

教師要學生「努力，努力，再努力！」身為教師者，必須「忍耐，忍耐，再忍耐！」

每一位教師，原本都是愛心豐富，感情深厚的長者；但天天面對著頑劣的學生，屢勸不改，屢誡不從，怎能忍耐得了？我們若要心氣平和，必須先來認識愛之真諦：

愛有兩種，一種是容受的愛，一種是施與的愛。

愛美麗，愛聰明，是傾心於對方的既成價值。對方價值愈高，則愛之愈切；這便是容受的愛。

施與的愛則願將自己所既成的價值，施給他人；故遇到對方愈不成熟，愈不完全，則愛之愈甚。這種施與的愛，便是「教育愛」。我國古代聖人孔子的「有教無類」，就是「教育愛」的具體表現。

在學時期的學生，常具有尚未成熟的性格：自以為是，愚昧而懶惰，機智而輕浮。教師見到他們如此，就常感失望與灰心，實在很難愉快起來。身為教師的，必須時時警醒，切勿只看眼前的現況，卻要注意未來的遠景。試讀希臘神話中「班多拉的珍寶箱」(Pandora's Box)，稍加思索，便可悟到其中的哲理……

班多拉是天神的女兒，（她代表世間所有的人類），天神送她一個精美的珍寶箱，聲明不得任

意打開；但她因為好奇，終於偷偷把箱子打開來看。一打開，立刻飛出無數醜惡的怪物，那些盡是人間的疾病，痛苦與災禍。她要關閉箱子，已經來不及了！但箱底還有一隻金色翅膀的飛蛾，用甜美的聲音，輕輕呼喚，「斑多拉，放我出來吧！」「你是誰啊？」「我的名字是希望」。它翩然飛了出來。雖然它無法把那些災禍都捉回來，但它能跟蹤而去。凡是災禍所到之處，希望也即追隨。只要有了希望，災禍就受到控制；希望為人間增添了豐富的生命力量。

我們生命裡的快樂，其實並非在於達到目標的成功時刻，而在於戰勝困難的過程之中；過程愈艱苦，快樂也愈豐盛。山川之美，在於崎嶇險阻；人生之美，在於困苦重重。我們不要祈求較輕的擔子，卻要練就更堅強的肩膀。當我們被困於黑暗的苦難中，必須燃燒起希望的火炬，振作起忍耐的意志，然後能夠心氣平和，穩步向前。「教育愛」就是希望與忍耐的化身，它能把眼前的一切崎嶇填平，使生命朝向光明平坦的大道前進。

（樂苑春回第一篇，教育愛）

（九）良師何在

許多人天天抱怨「欲學而無師」，其實，這是欠缺求師的誠意。良師處處有，只是我們見不到而已。

我所未知之事，有人教我；這是直接教我的老師。

有人問我，我不能答；因而考查典籍，尋求答案；這位間我的人，就是間接教我的老師。

嬰兒當然不曉得去教導母親。但母親倘能留心觀察嬰兒，檢討事態，求問他人；則嬰兒也就成為間接教導母親的老師。

由此看來，我們的生活中，良師無所不在。

袁枚在「隨園詩話」裡說及杜甫所言，「多師是我師」，說明學識低微的村夫野老，也常能成為學者的老師；他說，「村童牧豎，一言一笑，皆吾之師，善取之，皆成佳句。」他舉出兩個例：

「隨園擔糞者，十月在梅花樹下喜報云，〈有一身花矣！〉余因有句云：〈月映竹成千个字，霜高梅孕一身花。〉（註，這「个」字，是竹葉影子在紙窗上的形狀，並不寫為「個」。）余二月出門，有野僧送行，曰：〈可惜園中梅花盛開，公帶不去。〉余因有句云：〈只憐香雪梅千樹，不得隨身帶上船。〉」

在唐朝，齊己詠早梅詩云，「前村深雪裡，昨夜幾枝開」。當時的大詩人鄭谷見了此詩，便告訴他，「改〈幾〉字為〈一〉字，方是早梅」。齊己聞此，立即下拜。這種誠心的感謝之情，只有真實求學的人纔有。

人們只知道好老師乃能教自己進步，卻不知道劣老師亦能教自己進步。好老師教我「該如此做」，劣老師則教我「切勿如此做」。更有一件人們疏忽的事，就是仇敵也是我的老師。好老師是

積極地從正面教我，仇敵則是消極地從反面教我。朋友們批評我的弱點，經常是留有餘地，力避傷害我氣太深；但仇敵批評我之時，則極盡尖酸刻薄之能事，唯恐傷我不深。只要我夠堅強，不致給仇敵氣死；則仇敵對我的反面教導，比朋友的忠告，更為有力，更為徹底。荀子有言，「非我而當者，吾師也。」（修身篇）聖經教人要愛仇敵，我認為，從這個角度看來，非常合理。然而，曉得運用反面刺激自己的老師，得益當然較少；何況，他們走過森林，全然見不到一根柴，又怎能否接受仇敵的教誨，就要看我們的智慧與忍耐。一般人只曉得尋求正面教導自己的老師，卻不能獲得良師之助呢！

（琴台碎語第二十一篇，良師處處）

㈩ 樂韻飄香

清新樂韻，飄散出陣陣幽香；這種幽香，只在我們內心明淨之時，乃能感覺得到。它似梅之高潔，蘭之幽雅；也似菊之淳樸，蓮之清芬。當我們認識了它，它就常繞身旁，永不消散。唐代詩人白居易有言，「露荷散清香，風竹含疏韻」。——這實在是音樂的境界。

在音樂的山林中，處處洋溢著這種幽香。但願我能做一個好樵夫，把這種幽香帶下山來，讓人人皆能認識它，欣賞它，喜愛它，與它融成一體。只因我們有了這種幽香，遂使人間增添了無

窮美麗。清代女詩人朱景素，曾將樵夫看作是傳送幽香的使者，她的詩云：

白雲堆裡檢青槐，慣入深林鳥不猜。

無意帶將花數朵，竟挑蝴蝶下山來。

——這實在是樂教工作者的職責。

一九九二年七月，我按此詩的內容，作成長笛獨奏的敘事曲(Ballade)，取名「樂韻飄香」，以鋼琴伴奏，題贈我國長笛名家王文儀教授，以賀她事業上的成就。

此曲創作設計，是說明樵夫在寂靜的深山中，常有佳音為伴。他一心一意要把溫暖與光明(柴與火)帶返人間，沒有想到，芬芳與美麗(花與蝶)，亦皆相隨而至了。——這正是：鳥語花香彩蝶舞，齊伴樵人到山家。

此曲的結構，是簡化的奏鳴曲體(Modified Sonata Form)，就是省去開展部的奏鳴曲體(Abridged Sonata Form)。曲中的主題，都採用中國民歌為素材：第一主題是輕快活潑的蒙古民歌「小黃鸝鳥」，代表群鳥；第二主題是祥和喜悅的中國民歌「仙花調」，代表鮮花。插曲是瀟灑飄揚的華南古調「雙飛蝴蝶」的片段，代表彩蝶。樵夫的主題則是創作的材料，將它變形，轉調，在全曲之中，用為引曲，間奏，貫串於全個樂章之內。

此曲的尾聲，分為三段。；在每段之內，兩個主題與插曲，都魚貫出現。每次出現，都漸趨精簡。整個樂章，側重炫耀長笛的技巧演出與音色變化，使奏者與聽者，都能獲得心靈上的喜悅。

（樂浦珠還第二十篇與樂韻飄香題端）

(二)心中樂境

在熙來攘往的現實生活中，人們如何能使心靈進入和諧喜悅的音樂境界去？

(1)有些人，只須內心傾向，毫不困難地，立刻可以進入樂境之中。這並不須學問高深。相反地，學識愈高的人，愈難進入樂境；因為他們常持批評的態度，要求較為苛刻，比不上生活單純的鄉村婦孺，聽到琴聲悠揚，就可立刻把心靈融入樂境之中，獲得無窮的快樂了。

(2)有些人，要借山水花鳥為媒介。他們恰似持竿跳遠的健兒，若無長竿在手，就無法飛越溪流以進入樂境去。

(3)有些人，要借助外來的壓力，因情勢危急，被迫而跳入樂境；恰似劉玄德騎著的盧，踏下檀溪，只因馬失前蹄，敵兵追至，惶急之下，遂能一躍而登彼岸。

(4)有些人，決心要渡江以進樂境，不畏艱辛，又涉水，又游泳，弄得狼狽萬狀。他們讀詩、

觀畫、唱歌、聽樂；雖然甚感吃力，終於也能如願以償，把枯槁的心靈，帶進了音樂的境界去。

說，下定決心，然後得個入門途徑；結果，也能進入樂境之中。

(5) 有些人，想渡江到彼岸，費了很大氣力，然後找到渡江的船；但又害怕船兒搖盪。詳聽解

(6) 有些人，行動不便，搭船渡江，必須扶持。又因畏首畏尾，還要閉著眼，給眾人抬上船去。

只因他們曾經下了大決心，也終能如願以償，進入了樂境。

每個人之進入樂境，各有難易之分；但他們一經進入過這個境界，以後就成為識途老馬，隨時都能自由來往了。其實，每個人的內心深處，都有其和諧的樂境存在，正如佛偈所言，「靈山只在汝心頭」，只須心嚮往之，根本不須媒介，這個樂境就可呼之即至了。

論語（子罕第九）所錄的「唐棣之華」云：「唐棣花，翩翩翻翻，住得遠，枉思念」。這是說：「並非不思念，只因路兒遠」。孔子聞之，立刻糾正它，「倘若真思念，那怕路兒長」。這是「心嚮往之」所能產生的奇蹟。（這是詩經所沒有刊載的詩篇，普通被稱為「逸詩」。「唐棣之華，偏其反而。豈不爾思，室是遠而。」孔子云，「未之思也，夫何遠之有！」）。其原文是：「唐

（附記）關於孔子所說的話，有人認為，古文常將「夫」字用於句尾；所以，應該讀為：「未之思也夫，何遠之有」。其實，這也並非必定如此。

「夫」，「且夫」，在古文裡，皆常用於句首，成為起語詞。請看蘇軾所作的「前赤壁

賦」，就可明白：「且夫天地之間，物各有主，苟非吾之所有，雖一毫而莫取。……」孔子的話，「夫」字用在句尾或用在句首，實在與原意無大分別；我們不必為此小事而爭執。

<div align="right">（樂韻飄香第四篇，音樂治療）</div>

(三)點石成金

我國與日本的抗戰期中，在粵北，收容戰地兒童的教養院裡，有一頑童，行為粗劣，無惡不作；院內師生，皆厭惡他。自從訓導主任派他當了隊長，他就立刻變成一個模範學生。他原本是一群壞蛋的首領，做了隊長之後，自認要以身作則，全部壞蛋也都改邪歸正。訓導主任派他為隊長，並不止是招安惡棍，而是造就英雄；此一措施，一時傳為美談。

兒童們需要長輩的關懷與愛護。該責罵時，應予責罵；該讚美時，應予讚美。只要師長賞罰嚴明，教育效果必然可以立竿見影。

事實上，無論何人，其工作稍有可取之處，都該給予真誠的讚美，並非必待十全十美，然後給以形式上的表揚。真誠讚美的效力，勝過任何滋補良藥；它可以增強其自信心，更可以鼓舞其振作力，由小成功可以帶來大成功，施教者，必須知所運用。

清朝藝人鄭板橋，在其「寄弟書」裡說，「以人為可愛，而我亦可愛矣；以人為可惡，而我

亦可惡矣。東坡一生，覺得世上沒有不好的人，最是他好處。愚兄平生漫罵無禮，然人有一才一技之長，一行一言之美，未嘗不嘖嘖稱道。」一個人，必定是能先求諸己，然後懂得讚賞別人；這是自勉精神，能自勉就是最佳的修養之道。

唐朝詩人楊敬之，贈項斯的詩云，「幾度見詩詩盡好，及觀標格過於詩。平生不解藏人善，到處逢人說項斯」。由於他的真誠讚美，使項斯譽滿長安。詩人只能創作詩篇而已，讚美則能創造出一位詩人。愛心能夠治療創傷，讚美則可以產生奇蹟。這是點石成金的方法，教育工作者恰當用之，必有意料不到的效果。

（附記）標格是指崇高的品格。「標」字的左側從「手」，並非從「木」。管子有言，「摽然若秋雲之遠」；這個「摽」字，是高舉之貌。讀音是「飄」。

（樂浦珠還第五篇，變魔成佛）

（樂苑春回第六篇，揚人之善）

（三）捉蛙傳奇

在童年，我拖著小妹妹的手，走過田邊。她最喜歡捉青蛙，捕蚱蜢；所以，我每看見昂首靜

坐的青蛙，就用迅速的手法，捉來給她玩耍。但，這次伸手捉到的，不是兩寸小的青蛙而是兩尺長的青蛇，嚇得我的毛毛森立。幸而這條青蛇尚未把我的手纏繞，我就順勢把它扔向田裡。看它蜿蜒而逝，心中猶有餘悸，久久說不出話來。小妹妹卻模仿老媽媽的口吻，「下次還敢捉蛙嗎？」──這與我之獻身樂教的歷程，實在極為相似。

我當然不服輸，故作鎮定地答覆她，「讓我先有心理準備，必可有驚無險！」

我喜歡與眾人同賞音樂，乃決心學習提琴與鋼琴的演奏技術，以便把樂曲的內容，為眾人解說得更清楚。由於眾人愛聽各地的民謠，我不得不改編民謠為獨奏曲。我要趕快學作曲，學和聲，學對位。當我為民謠的曲調加上和聲，編作伴奏，乃發現洋味太重，全然失掉中國風味。我醒悟到我所學的西方和聲與作曲技術，顯然不足以應付實際需要；於是不得不努力尋求中國和聲的方法。待我尋得可行的方法，還要創作實際的樂曲，用為例證。要創作中國風格的樂曲，所涉及的範圍愈來愈廣，所關連的學術愈扯愈遠；恰如想捉小青蛙，卻捉來了長青蛇。幸虧我早有了心理準備，所以不再感到驚惶，也不用把它扔掉。為此之故，默默耕耘，消磨了我一生的歲月。

在此項耕耘工作之中，我卻找到消弭中西之爭的途徑。崇洋的作曲者，急需使用民族風格的和聲，把作品跳出呆滯的牢籠。只要我國的作曲者能把曲調與和聲都奠基於中國調式之上，則殊途可以同歸，意氣之爭可以消弭於無形了。

然而，這也給我帶來了不少煩惱。嚮往世界化的作曲者，最愛談論音樂無國界；他們就嫌我用民族風格來擋其去路。保守中國化的作曲者，不喜被西方的學術佔上風；他們就嫌我用和聲學，對位法的學術來擋其去路。我終於提醒他們：我所種的只此一種花而已。大花園中，不應只種一樣花而需萬花競艷，以榮耀大自然之美麗。我們不必為選擇道路而消耗時間與精神於爭吵之上。

切實的作品，重要過空洞的理論。切實地為國人多捉幾隻可愛的青蛙，纔是當前的急務。

（樂風泱泱第九篇，捉蛙傳奇）

(四)蘑菇走路

醫院裡，有一位病人，清早起來，宣稱自己是一只蘑菇，拿著一把張開的雨傘，默默坐在室內的角落，態度嚴肅，不食不動。護士們用盡各種方法勸他進食，他都默不作聲，全不理會。

一位醫師立刻也拿起一把張開的雨傘，也默默坐在病人的身邊，不食不動。坐了久久，病人忍不住問，「喂，你為何也坐在這裡？」醫師答，「我也已經變成一只蘑菇呀！」

他們兩人默然並坐。過了一段時間，醫師起來走了幾步，又坐回原位，默不作聲。病人就問，「蘑菇也能走路的嗎？」醫師答，「當然能走路！蘑菇有時也起來走動的呀！你不妨也試走走看啊！」於是病人也學醫師站起來走了幾步，又坐回原位。不久，醫師起來取食物，也取食物分給

病人。醫師進食，病人也進食。過了不久，醫師把雨傘收起，說，「蘑菇已經長大了，不用張起蓋了！」於是病人回復了常態。

多年前，我的朋友尹先生，對我說及他當年在美國友人家中作客的遭遇。主人家中，有一位頑劣的兒子，與眾人共進晚餐之時，要這要那，稍不愜意，就大哭大鬧，眾人對他，束手無策。座中突然有一位客人，也大哭大鬧起來。孩子大聲叫，他也大聲叫，而且叫得更兇。這個突發事件，使這個頑童也好奇地停了吵鬧，感到甚為有趣，眼看這位客人哭鬧得如此滑稽，不禁失笑起來。這一來，把孩子的搗蛋行動，立刻改換了方向。這位客人的教導方法，獲得眾人一致嘉許。

好比教人游泳，必須身入水中。站在岸邊教人游泳，是沒有好效果的；因為，只有動作能夠教動作，不應只用語言來教動作。

多言無益，實踐有功。許多社會賢達，都樂意提倡音樂。其實，只須親自參加音樂活動與青少年們一起聽音樂，一起來唱奏，就勝過千言萬語去提倡音樂了。古諺說得好，「以身教者從，以言教者訟」；旨哉斯言！

（琴台碎語第二十三篇，身教者從）

(五)少年得志

在美聲歌唱人才輩出的義大利樂壇，我有機會與多位著名的聲樂專家敘談。他們都有相同的見解，認為到義大利進修聲樂的我國學生，個個都有很好的音樂才華，可惜以往的日子，發聲方法不正確，唱得太多，聲帶因疲勞而失去彈性，歌聲就缺少了光澤；真是一大憾事！

以我看來，如果他們幼年不是愛唱歌，就沒有機會被人發現其歌唱的才華；不能嶄露頭角，也就沒有機會出國進修了。他們從幼至長，就是因為愛唱，所以唱個不停。為了拼命磨練，力求上進，並不曉得老師的教法欠佳，也不曉得自己的唱法有誤。直至能夠出國進修，乃發覺聲帶已經疲勞太甚，無法更換，也就使他們遺憾終身了！

所有傑出的聲樂名師都認為，聲帶發育完成之前，不宜亂叫亂唱。小孩們在歡天喜地的情況中，要禁止他們亂叫亂唱，實在是難以辦到的事。他們愛叫喊，愛唱歌，只因缺少良師，用了錯誤的方法，以致愈唱愈壞；有誰能加以援手呢？

年青的歌手們，盡情高唱之時，唱者開心，聽者快樂。在得意忘形之際，總不會想及自己的唱歌技術，是否有錯誤之處。直至有一天，名師出現之時，竟然指出自己的唱歌方法是全盤錯誤，必須從頭改正過來。這樣沉重的打擊，縱使心理上勉強受得了，生理上也很難受得了。由此看來，

才智顯露得太早，少年得志，實在不是一件幸福之事。浮誇的成功來得太快，遠大的前程就此被斷送了；這是人生的悲劇！

（樂風泱泱第八篇，捉魚比賽）

(二六) 大器晚成

世人喜愛神童，對於具有捷才的年幼藝人，尤為讚賞。古今神童，為數甚多，能夠教育成材者，究有多少？

東漢時代的孔融，十歲時就顯出他的捷才。太中大夫陳韙說他「小時了了，大未必佳」；孔融就答他，「想君小時，必當了了」。這樣的捷才，只屬於巧妙；有時更流為尖刻，有失厚道。任何人的努力，必待才智與品德互相配合，然後能夠成為有用之才。站在教育立場來看，與其「小時了了」，不若「大器晚成」。

三國時代，曹植（子建）行七步而成詩，唐朝詩人溫庭筠（飛卿）八叉手而成賦；這種敏捷的才華，並不足以代表其才學的成就。清朝詩人袁枚認為「作詩能速不能遲，亦是才人一病」。他有詩云，「事從知悔方徵學，詩到能遲轉是才」。唐朝詩人白居易云，「舊句時時改，無妨悅性情」；顧文煒說，「為求一字穩，耐得半宵寒」，都可說明敏捷之才不可恃，煅煉之功不可少。唯有千

磨萬琢，乃能做到「語驚四座」的境地。

世人都曉得，貝多芬的作曲才華卓越。從他的草稿，到樂曲完成，其間實在經過無數次修改。

他那些不朽之作，並非即興奏出的材料，而是改了又改，乃成百鍊之鋼。

梅式庵說得很清楚，「天欲成就一文人，一儒者，都非偶然。試觀古代文人如歐（陽修）、蘇（軾）、韓（愈）柳（宗元），儒者如周（敦頤）、程（程氏兄弟，即程顥與程頤）、張（載）、朱（熹）；誰非少年科甲哉？蓋使之先得出身，以捐棄其俗學，而後乃有全力以攻實學。試觀諸公應試之文，都不甚佳；晚年得力於學之後，方始不凡」。

陸游詩云，「古人學問無遺力，少壯功夫老始成。紙上得來終覺淺，絕知此事要躬行」。一個藝人，雖然具備了才華，還須長期煅煉，才智與品德，然後能得到更高的成就；；這是「大器晚成」的真義。

（樂圃長春第十篇，大器晚成）

(七)言多必失

我有一位朋友，是聲樂名家，態度很安詳，對人很和藹。倘若他昨夜失眠，心情不佳，則性情立刻變為躁急，說話又多又快，使人聽到喘氣。我見過他教學生唱歌，學生一開聲，就給他制

止，說，「全不對！」於是他喋喋不休地說話，說話內容可以分為兩種：

(1)好脾氣的時候——告訴學生應該如何演唱，隨即自己唱歌示範。唱得起勁之時，唱完一首，又一首，繼續表演。唱出這些歌，就談起昔日登台演唱的光榮事蹟，又說及別人唱得如何低劣，自己唱得如何高明。他根本忘記了教導學生，只是自我炫耀。

(2)壞脾氣的時候——例如昨夜失眠，或者喝了太多的咖啡，或者剛聽到別人給他惡評；這位學生就要遭遇到倒楣的惡運。因為發聲不正確，就連帶說到以前的錯誤，至今尚未改正，實在是無心向學，辜負了他的苦心教導。由斥責開始，逐漸變成惡罵；愈罵愈冒火，就罵到別人如何不公平，實在是有意詆譭，損他名譽。把自己所受的怨氣，全部向學生發洩出來，罵足上課的時間，然後讓學生哭著告別。

我也見過有些鋼琴教師，在教學之時，講話很多。講的材料，是張家長，李家短；還說，只向自己所喜歡的學生，纔多說些知心話，對頑劣遲鈍的學生，則少說話。這些老師所喜歡的學生，把老師所言，加鹽添醋，處處宣揚。音樂園地，是非特多，就是這樣發展起來的。

我聽過「主人請客」的故事，可以說明多言之害。主人自以為口才卓越，實則是口不擇言。主人又說，他說，「來客真多，該來的不來，不該來的卻來了！」因此，不少客人都相繼告辭。「該走的不走，不該走的卻走了！」於是，許多客人也默然而退，只留下幾個熟朋友。他們就埋怨主人，「這樣說話，豈不是開罪於眾人嗎！」主人說，「我不是說他們呀！」結果，連這幾位熟

(八)禍福同體

人生禍福之交替進行，也如音樂節奏一樣，強弱、快慢、高低，輪替運行，永無休歇。老子說得好，「禍兮福之所倚，福兮禍之所伏」（道德經第五十八章）；實在就是說明人生節奏運行的狀態。

有人看透了這種人生變化，遂養成見禍不悲，見福不喜的習慣。「塞翁失馬」的故事，可以用為代表。然而，不悲不喜，生活就變成麻木不仁，乃是違反了衛生之道。從心理衛生的觀點看，我們要教塞翁把心中的感情，作適當的發洩：得馬之時，應喜，只要不至於瘋狂；失馬之時，應

朋友都走掉了！

多言的人，實在是欠缺真誠；所以，言多必失。

真誠的教師，經常替學生設想，愛護學生的精神與物力，珍惜學生的寶貴時光，絕不把教學時間，消耗於多餘的責罵或自我的炫耀之上。諺云，「言語是銀，靜默是金」；好老師教課之時，絕對不說廢話。

（琴台碎語第二十四篇，喋喋不休）

悲，只要不至於頹喪。把感情發而中節，乃符合健康之道。樂記第九段說得好，「人不能無樂，

樂則不能無形，形而不為道，則不能無亂。先王惡其亂也，故制雅頌之聲以道之，……不使放心

邪氣得接焉。」這段話，說得非常正確。

禍之與福，恰似學生兄弟，互不分離。

在我們的生活中，禍與福實在經常攜手出現。福的後面，有禍隨來；禍的後面，有福出現。

我們常見名人傳記的作者說，「他們雖然遭遇到重重困難，仍然能夠獲得成功」；實在，我

要為之改寫成「他們全靠遭遇到重重困難，所以能夠獲得成功」。禍生福，福生禍；禍福二者，

非但「相倚」，且是「相生」；禍福實在是「同體」。

能夠認識到「禍福同體」，我們就獲得了明智的先見，必可料事如神。小弟弟與友賽象棋，

連勝對方三步，正在得意洋洋；他的老師在旁看見，就對他說，「你輸定了！」小弟弟甚不服氣，

「何以我連勝三步，還說我輸定？」繼續進行，果然，對方一「將」，就使他全軍盡墨。老師原

非神仙，何以能夠預知勝負？因為老師能夠看遠幾步，見微知著，就能達到孔子所說的境界「知

幾，其神乎！」

明代高僧憨山大師（釋德清），註老子所言「禍福相倚」云，「禍福之機，端在人心之所萌。

若其機善，則禍轉為福。若其機不善，則福轉為禍。此禍福相倚伏也」。這是說，禍福之源，實

存乎人心之善惡。只要我們能夠正心修身，禍福實在可以由我們自己來掌握。諺語說得好，「禍

「福無門，惟人自召」。

（一九）治本奇方

（樂浦珠還第九篇，禍福相倚）

「頭痛醫頭，腳痛醫腳」，是人人所知的治病方法。這位鄉老患頭痛，醫師不讓他服食頭痛丸，卻在他的臀部注射針藥，使他疑慮不已；逢人訴說這件奇事，聞者無不大笑。然而，世人對於學習音樂的見解，卻仍然與這位鄉老，差不了多少。

兒童學習奏琴或唱歌，表面看來，是磨練音樂技巧；實際上，卻是藉音樂訓練來增進反應的靈活和思考之敏銳。許多家長們，認為兒童在校的學級漸高，功課愈忙，學習功課的時間，不敷應用；遂停止了學習音樂。根據可靠的調查結果，發現那些停了學習音樂的學生，功課成績並無變好，而且退步。究其原因，乃明白學習音樂能夠使人反應更靈活，思考更敏銳，能在較少的時間完成較多的工作。學習音樂，實在是增進學習力量的能源；停了學習音樂，智能就趨於呆滯，反應就變得遲鈍；雖然時間充裕，工作效率卻減低了！

良師所教的，不僅是目前知識的「標」，且是未來學習的「本」。只有經過音樂訓練出來的才華，纔能充份吸收這種有助前程開展的學習能源。我們培植果樹，並不徒然灌溉其散發在空中的

枝葉，卻要施肥於其隱藏在地下的根柢。只有根柢壯健，枝葉乃能繁茂，花果乃能豐盛。也許在開始之時，功效未顯；假以時日，根基紮穩，自然欣欣向榮，令人驚異了。

孔子的教育方法，從古至今，都受世人重視，就是由於具有治本的奇方：「志於道，據於德，依於仁，游於藝」。墨子認為音樂使人廢時失事，浪費錢財，所以反對音樂；難怪荀子評他「蔽於用而不知文」。

那位太太因患頭痛，服藥無效，乃往求醫。醫師詳問病況之後，命她脫光衣服檢查。她正在遲疑，「醫治頭痛，為何要脫光衣服？」在旁的女護士就催促她，「快脫褲子！醫師的壞脾氣，就要發作了！」她勉強把褲子拖下一些，醫師立刻診斷，「你下體的毛與頭上的髮，顏色不同。你的頭痛是由染髮水所引起。最好不再染髮。若要染髮，必須改用另一種染髮劑。不可再服食頭痛藥了！」

這位醫師的高明醫術，就是「治標不如治本」。

學習音樂，其實並非只為磨練音樂技巧，卻是磨練學習一切學問的能源。頭腦欠缺靈活，音樂乃是治本的奇方。

（樂圃長春第二十八篇，治本奇方）

〇 忘其故我

莊子在「秋水篇」裡，說及燕國壽陵的少年人，到趙國京城邯鄲，學習英俊的步行姿態，未有學成，卻忘記了原來的步法；結果，行路也不會，只能爬回家鄉去。這便是「效人不成，忘其故我」的實例。

我國有許多青年，到西方國家學習音樂。他們並非效人不成，而是效人有成；而且效績傑出，深受彼方人士所器重。結果，他們仍是「忘其故我」；因為他們看到別人的國家發展快速，設備完善，一方面羨慕他人，同時感到自卑，不由得厭惡自己的國家太過落後。終於，寧願留在外邊，效命於別人的國家中，不願返回自己的國家來。他們認為音樂無國界，世界大同，天下一家，不應再有民族主義的存在。偶然回到自己的家鄉，得見文化情況仍然落後，常常牢騷滿腹，開口罵人便是「你們這些中國人！」使我記起唐代司空圖的名句：

　　漢兒學得胡兒語，爭向城頭罵漢人。

這是可悲的現象！

也有不少青年人，在西方國家學習藝術，認為必須另尋新路向，於是偏向未來主義（Futurism）。

這是一九〇八年起於義大利的文藝運動，謳歌科學，厭惡靜默，常用騷亂喧擾為創作題材。也有人喜愛虛無主義（Dadaism），這個名稱，或譯為達達主義，是在第一次世界大戰期中起於德國的一種文藝運動，較後於未來主義。喜愛狂暴破壞，加上任性的行為與希臘犬儒學派的外形，乃成為近代嬉癖士的始祖。（所謂犬儒學派，Cynicism，音譯為昔匿克學派，是古希臘安提善 Antisthenes 所創，主張獨善其身，純任自然，不事檢束。）他們要拋棄傳統知識，喜歡隨意創作，認為「眾人皆濁我獨清，眾人皆醉我獨醒」，寧願離群獨處，我行我素，與世人隔絕。

其實，藝術作品，不應只活在自己的幻想之中，而應在現實生活之內，與眾共享。他們把自己列為出類拔萃，與大眾脫離了關係。他們認為破舊立新非常重要，但嫌大眾太過遲鈍，深覺煩惱。國內眾人實在並非不想求進，而是需要善心人士的真誠愛護，熱心提攜。倘若藝人們要擺脫大眾，獨自創新，乃非健康的行徑。孟子答萬章所問，說及「天視自我民視，天聽自我民聽」，實在是睿智的見解。

（樂風泱泱第二篇，邯鄲學步）

(三)檀溪躍馬

在三國時代，劉備所騎的馬，眼下有淚槽，額邊生白點，「馬經」稱這種馬為「的盧」，騎則妨主；就是說，此馬對主人不利。但劉備認為「死生有命，豈馬所能妨哉！」

在史書的「三國志」中的「蜀志先主紀」，引「世說」註云，──劉備屯樊城，劉表請備赴宴。表將蒯越，蔡瑁，欲因會殺備。備潛逃，所乘馬名的盧，走渡襄陽城西檀溪，溺不得出。備急曰，「的盧，今日危矣！可努力！」的盧一躍三丈，遂得脫。

羅貫中作「三國演義」，在三十四回，對此事蹟，有很詳細的描述。宋代詩人蘇軾所作的一篇古風長詩，便是記述檀溪躍馬的情況，其詩云：

老去花殘春日暮，宦遊偶至檀溪路。
停驂遙望獨徘徊，眼前零落飄紅絮。
暗想咸陽火德衰，龍爭虎鬥交相持。
襄陽會上王孫飲，坐中玄德身將危。
逃生獨出西門道，背後追兵復將到。
一川烟水漲檀溪，急叱征騎往前跳。
馬蹄踏碎青玻璃，天風響處金鞭揮。
耳畔但聞千騎走，波中忽見雙龍飛。
西川獨霸真英主，坐上龍駒兩相遇。
檀溪溪水自東流，龍駒英主今何處？

臨流三嘆心欲酸，斜陽寂寂照空山。三分鼎足渾如夢，蹤跡空留在世間。

的盧是駿馬，亦是凶馬；能妨主，亦能救主。實在說來，此馬為禍為福，全然操在騎者本身。

騎者與馬，常是禍福同當；騎者若無仁愛之心，馬亦必不願分擔其危安。

劉備逃過大難之後，徐庶（當時化名單福），故意試探劉備之為人；說此馬將來仍有一次對主不利，不如先將此馬送給仇家使用，等待害死仇家之後，然後收回自己用，這就可以永保平安了。劉備「聞言色變」，表示厭惡做此傷人利己之事。由此之故，徐庶認定劉備具有仁者之心，乃為他策劃軍事，獲得大勝；並且向劉備舉薦了名震古今的諸葛亮。

流行音樂，也如的盧；能妨主，亦能救主。且莫斥它為「亡國之音」，而該以仁者之心愛護它，教導它，使它能夠走上正途。今日我們保護它，明日它將保護我們。

（樂谷鳴泉第二十三篇，檀溪躍馬）

(三)明辨之才

要將一個人的耳、目、手、腦，合一運用，音樂乃是最佳的訓練工具。由節奏反應的練習開始，發展起來，就可練成能聽的眼(Hearing eyes)，能看的耳(Seeing ears)。藉韻律訓練，可練成優

秀的儀容態度，完美的品格。這是以樂教禮的方法，這是寓禮於樂的設計；音樂訓練實在是「全人教育」(Whole-Man Education)即是「整個人的教育」的最佳工具。其過程，可使人人都獲得明辨之才；其目標，要助人人都達到完美人生。

晉朝，王戎幼時與群童遊戲。路邊的李樹結子纍纍，眾兒童爭相採摘，而王戎不動。他認為，李樹生在路邊而多果實，必是苦李。驗之，果然。(世說新語，雅量第六) 這是最單純的明辨之才的故事；因為，據人情以料事，很容易見得真相。

唐朝，白居易詩云，「蕭蕭秋林下，一葉忽先萎；勿言一葉微，搖落從此始。」這是先知者的明見。後人佩服先知者的智慧，就是因為這種見微知著的才華；而這種明辨之才，實在可以藉音樂訓練來獲得。

下列這段記載，可以指出，具有明辨之才的人，應該曉得如何自處。

三國時代，曹操獨攬大權，自封為魏王。(魏武帝的稱號，則是他的兒子（曹丕）稱帝之後追封給他)。他要接見匈奴派來的使者。為了自感身裁短小，不夠魁梧，恐怕不能懾服來使；於是命儀容英俊的崔琰扮作是他，他自己則扮作侍衛，持刀立於床側。使者答，「魏王儀表非凡。但持刀立於床側的侍衛，乃是真英雄。」曹操聽了，立刻派人追殺那位使者。(世說新語，容止第十四)。

因為那位使者，竟然具有如此高強的明辨之才，非把他殺掉不可！那位使者後來是否被殺，乃是命儀容英俊的崔琰扮作是他，他自己則扮作侍衛，持刀立於床側。使者，「魏王儀表非凡。但持刀立於床側的刻派人去探查那位使者，問他對魏王的印象如何。

並無紀錄可查；但我們可以斷定，他有如此高強的明辨之才，又有如此膽量說了出來，他必然曉得危機立即會出現，也必然先有了善後之計。若他不能立刻逃亡，就死定了！例如，諸葛亮與周瑜合謀破曹，赤壁之戰展開，所借的東風初起，諸葛亮便立刻默然離開吳國；這是明辨者所必具的智慧。

我們推行樂教，就是要藉音樂訓練來使人人都獲得明辨之才。然而，這就等於洩露天機，易招殺身之禍。我們必須教人善後之策。就是「時時準備，默不多言」。

（樂境花開第十八篇，明辨之才）

(三)龍生九子

明代學者李東陽撰「懷麓堂集」云，「龍生九子不成龍，各有所好」。楊慎撰「升庵外集」，列出九位龍子的名字與其特性，我們應該都能知曉：

(1)蒲牢　最怕海中的鯨魚。每被鯨魚襲擊，即大鳴。後人欲鐘聲宏嗁，故將其遺像刻在鐘鈕上。

(2)睚眥　（音厓漬），性好殺，故刀環上有其遺像。

(3)狴犴　（音陛岸），形似虎，有威力，故其遺像刻於獄門之上。世人稱牢獄為狴犴，乃因

此故。

(4)贔屭 （音尸備），形似龜，好負重，即石碑下之龜趺。

(5)嘲吻 形似獸，性好望，屋上之獸頭，是其遺像。

(6)饕餮 （音滔鐵），好食，故鼎蓋上刻其遺像。

(7)蚣蝮 好水，故橋柱上之獸頭，乃其遺像。

(8)金猊 形似獅，好烟火，故香爐上刻其遺像。

(9)椒圖 形似螺蚌，性好閉，故立於門首。

在不同的文集裡，龍子的名字，略有差別。這些是神話式的傳說，讀者只要「姑妄聽之」就是了。

明代學者，陸容撰「菽園雜記」，則說龍有十二子，其名字是：贔屭，徒牢（即蒲牢），螭吻，憲章（即狴犴），饕餮，蟋蜴，嚙蛖，金猊，椒圖，鰲魚，獸吻，金吾。

龍子到底為數若干？九，只言其多，並非真是九個。事實上，龍的生命無窮，從古到今，兒孫何止千萬？龍子龍孫，當然皆有變化；有些『可能變善，有些可能變惡。袁枚論詩，說及詩之一路傳來，必然有變。他說，「子孫之貌，莫不本於祖父；然變而美者有之，變而醜者有之。若必禁其不變，則雖造物，有所不能。當變而變，其相傳者，心也。」

雖然我們無法控制先天的遺傳因素，但卻能運用後天的教育之功。憑藉教育力量，我們必能

引導龍子龍孫，自動自覺，朝向真、善、美的目標而生活。決不是任他們各有所好，為所欲為而害人害物；卻是要他們各有所長，盡力向善而造福人群。這是教育工作者的責任。

（樂園長春第十九篇，龍生九子）

（樂苑春回第三十二篇，真龍與假龍）

(四)泗濱浮磬

磬，是我國雅樂所用的敲擊樂器之一。在歷史的紀錄中，唐朝的雅樂極為興盛；當時所用的磬，是採用泗水之濱，浮出水面的石所製成。據說，這些石所製成的磬，聲調祥和，感人極深。

其實，並非石能浮水，只是露出水面而已。何以要用泗水之濱的石製磬？因為泗水在山東省的曲阜縣，該處是春秋時代魯國的國都，又是孔子出生、講學、逝世的地方。後來，樂師嫌這種磬聲不佳，乃換用了新製的磬，名曰華原磬。

本來，樂器有缺點，必須改換；但一般守舊的文人，對此就大表不滿。白居易為此作了一首諷諭詩，題名為「華原磬」，自註云「刺樂工非其人也」；即是說，「諷刺樂工之用人不當」。詩中大罵樂工無知，竟然用華原磬來代替了富有歷史意義的泗濱磬，真是「豈有此理！」詩中有一段：

……古稱浮磬出泗濱，立辯致死聲感人。

宮懸一聽華原石，君心遂忘封疆臣。

果然胡寇從燕起，武臣少肯封疆死。

始知樂與時政通，豈聽鏗鏘而已矣。……

這些詩句的內容，實在採自「樂記」所說的「審樂以知政」。其中有云，「石聲磬，磬以立辯，辯以致死；君子聽磬聲則思封疆之臣」。這是說，聽到清越的聲聲，就聯想起獻身真理，保衛邊疆的防守官員。這樣解說「審樂以知政」，實在是無稽之談。明代樂家劉濂論評「樂記」，說它其言過當失實，如繫風捕影，無一語可神於樂」；就是指這類的話。但各朝代的學者，都奉「樂記」之言為至論，詩人更用之為詩中題材，後人遂尊之為不變的真理。這類胡說，流傳至今；我們讀書，就必須明辨取捨了！

（樂苑春回第三十六篇，泗濱浮磬）

（樂浦珠還第八篇，杯水車薪）

(五)六管飛灰

唐朝詩人杜甫的「冬景詩」云：

天時人事日相催，冬至陽生春又來；

刺繡五紋添弱線，吹葭六管動飛灰。

前聯說冬至之後，春天快到；詩意非常清楚。後聯所說，比較複雜，需要詳釋。

說及刺繡的一句，是指冬至之後，日漸長，暮色來得較遲，刺繡工作的人，眼力更佳，可以添繡一些弱小的絲線。但，這句話只是後句的陪襯句子而已，後句「吹葭六管」才是作者所要說的重要材料；因為作者要運用「律歷志」的材料來說明樂律與節氣的關係。這是漢、唐時代甚受推崇的「候氣之說」。

所謂「候氣」，就是「占驗節氣」。「驗管飛灰」的候氣方法是用葭草燒成了灰，就裝滿在長短不同的律管之內。各管的口，皆加密封，然後將管藏入地中。律管共有十二枝，陽六為律，陰六為呂。六律的各管名稱是黃鐘，太簇，姑洗，蕤賓，夷則，無射；六呂的各管名稱是林鐘，南

呂，應鐘，大呂，夾鐘，中呂。冬至之日，用針刺破黃鐘律管的封口，葭灰就隨針飛出來了。

這些理論，實在是荒謬之談。隋文帝（高祖）也曾駁斥這種候氣之說。他問太常卿牛弘，（太常卿是專管宗廟禮樂之官），這些葭灰飛出，何以有時多，有時少，有時早，有時遲。牛弘答，吹灰半出為和氣，吹灰全出為猛氣，吹灰不出為衰氣。和氣應則政治平穩，猛氣應則大臣放縱，衰氣應則君主橫暴。高祖聽了就忍不住罵他一頓，「臣縱君暴，政不平穩，並非因為節氣不同而有分別。一年之內，每月飛灰的情況都不同，真的有這麼多縱臣暴君嗎？」牛弘無語可答；但，候氣之說，仍然繼續盛行於隋，唐，各個朝代。

經過元朝之後，到了明代，音樂學者乃忍耐不住，斥之為邪說。明代樂家朱載堉著「律呂精義」內篇，提及葭管飛灰之說，是從後漢開始；因為漢武帝好神仙，學者們喜歡用陰陽五行來解說經典，人人附和，遂成流毒。

清朝君主極力推行雅樂復古的工作，也曾將候氣之說付之實驗，證實全是虛言。乾隆撰「律呂正義後編」（第二百二十卷），特用一章，闡明此為邪說。我們今日讀唐、宋的詩文，必須小心；因為唐、宋之時，候氣之說，尚未正式被指為邪說。今日我們讀它，就該有所警惕了。

（樂苑春回第三十八篇，葭管飛灰）

(B)欣賞方法（二十五篇）

(一)音樂風景

旅遊人士不辭長途跋涉，越嶺攀山，所渴望看到的，乃是奇麗的山川勝景。我們聽賞樂曲，實在也是同樣地要欣賞奇麗的美妙境界。其差別之處，只是前者用眼看，後者用耳聽。

大型的如聲樂合唱、重唱，或器樂的管絃合奏，小型的如有伴奏的獨唱、獨奏，或室樂的小組合奏；實在也是同樣地要欣賞奇麗的美妙境界。其差別之處，只是前者用眼看，後者用耳聽。

一幅優美的風景畫，可以用為合唱歌曲的造像：峰巒起伏，就是女高音的飄逸線條；依山林木，就是女低音的溫雅姿態。湖水清澈，倒影玲瓏，就是男高音與男低音的化身。龐大的管絃樂團，其結構也是如此。

風景畫中，最吸引人注意的，就是峰巒的線條與水中的倒影。蘇軾讚美廬山，便是先讚其峰巒的奇麗：

橫看成嶺側成峰，遠近高低各不同。

不識廬山真面目，只緣身在此山中。

（有些版本印為「總不同」。實際上，「各不同」，在詩意與聲韻，都比「總不同」好得多）。（註）。

合唱團裡的每位唱者，在團中，只是擔任唱出其中的一部，當然無法聽到合唱歌曲的整體。唯有聆聽整個樂曲，然後能夠領略到全曲的優美；唯有觀賞全部山景，然後能夠領略到廬山的奇麗。我們吃火腿雞蛋三明治，上下的兩片麵包，就好比合唱歌曲裡的女高音與男低音；這是合唱歌曲的「外聲」，也就是山川名勝的風景線。火腿與雞蛋，好比是女低音與男高音；這是「內聲」。如果三明治的兩片麵包不新鮮，發了臭，則夾在其中的火腿與雞蛋，無論多麼美味，也使人難以下咽了。

昔日鋼琴詩人兼作曲家李斯特(Liszt)評曲，總是先看樂曲外聲的線條；倘若外聲進行呆滯，全曲也就必然呆滯。只看樂曲外聲的動態，就可評定樂曲風景之優劣了。

（註）　何以「總不同」比不上「各不同」？

原因是，「總」字與「起」，「承」，「收」三句的韻腳「峰」，「同」，「中」同韻，就削弱了此詩的韻腳力量。倘若明白親屬通婚可能招致血友病，作詩的人就必然明白避之則吉的原因了。

（樂苑春回第十二篇，山川勝景）

(二)至樂無聲

古聖有言，「至文無字，至樂無聲」；藝術境界是供人領悟而不是給人討論的。

雖然至高的藝術境界是無形無聲，但卻有繪形之畫與繪聲之樂，足以引導眾人進入藝術境界去。也許有人認為海邊日出之圖與林中鳥語之曲，仍嫌過於淺陋；但它們能夠助人找到進入藝術境界的大門，其教育功能，仍然值得讚美。

春秋時代，伯牙奏琴，其知音好友鍾子期，從他所奏的琴聲中，聽出他志在高山，志在流水；後人以此傳為佳話。唐代詩人白居易，則認為這樣的聽法，範圍未免太過狹窄；故有詩云，「卻怪鍾期耳，唯聽山與水。」

實在說，聽音樂並非徒然聽其所描繪的音響，而是要從樂聲之內，領悟其所蘊藏著的感情。

白居易的另一首詩云，「古人唱歌兼唱情，今人唱歌惟唱聲」。優秀的演唱，必能唱情；只唱聲的，只是音，不是樂。

然則，如何乃能聽出樂中之情呢？白居易認為，必須心境寧靜。「心靜即聲淡，其間無古今」。

這就接近了「至樂無聲」的境界。他在所作的「琵琶行」詩中描寫「東船西舫悄無言，惟見江心秋月白」；就可說明寧靜的氣氛之中，實在蘊藏著音樂境界。說到「此時無聲勝有聲」，則直接

指出「至樂無聲」的真義了。

伯牙學琴於成連的事蹟，（見本冊「古代音樂軼事」第四段），實為寓言。成連把伯牙留居孤島之上，讓他以大自然為師，潛心修練，終於悟出音樂的真正精神所在。

大自然就是一部無字的天書，無聲的天樂。沒有經過基本訓練的人，當然看也不清，聽也不明；但，對於基本訓練已經穩固的藝人，一經啟發，立刻豁然貫通，踏入了藝術的新境界。

藝人獲得了無聲的至樂在心中，就可以憑其精湛的技術，用有聲之樂向眾人傳譯，使人人皆能窺見神明境界的壯麗。為此之故，我們對於藝人們，常懷著衷心的敬佩。

（琴台碎語第五十五篇）

(三) 無聲勝有聲

無聲之樂是生活修養的終極目標。要達到這個目標，我們必須借助有聲之樂來開路。

莊子云，「視乎冥冥，聽乎無聲；冥冥之中，獨見曉焉；無聲之中，獨聞和焉」。無聲之樂，乃是至高的音樂境界；但，這只是生活修養的終極目標，而不是音樂活動的過程。目標並非可以一步就達到，我們只是憑藉它的光輝，指示出我們所應走的路向。若把目標與過程混淆了，立刻

（樂圃長春第一篇，至樂無聲）
（琴台碎語第五十五篇，靜默裡的音樂）

就要鬧笑話。

新派戲劇演出，幕啟時，一群人在台上交頭接耳，秘密敘談。隨著，幕落。據說，劇中情節，全部交給觀眾們自己去創作。

新派音樂演奏，鋼琴家登台向聽眾致禮之後，坐在鋼琴之前，默然不動。然後，站起來，向聽眾答禮，退場。據說，這是無聲之樂的演奏，目標是，要使真正的音樂，能在各人的心中自由活動。

凡此種種，皆是借了崇高的哲理來做取巧的勾當。寓言「皇帝的新衣」裡的騙子，宣稱「無福之人，必然看不見這件奇麗的新衣」；於是，眾人為了顧全自己的面子，雖然沒有新衣，也都爭著說看見新衣。只有那天真無邪的小孩子，坦然說明看不見有新衣存在；於是眾人的良知被他喚醒了，騙局也就被拆穿了。

音樂欣賞，是要把聽眾們帶進內心的音樂境界。這就必須使用有聲之樂來做敲門磚，（這是過程）；卻不能一步就踏入無聲之樂的境界中，（這是目標）。所用的有聲之樂，必須是人人喜愛，人人能懂的材料；然後能把眾人帶進那神秘的，美妙的，無聲之樂的境界。倘若離開了真實的音樂欣賞而空談音樂之美，那就等於替皇帝製新衣的騙子所為了。

我們若要建造一座會堂，先要建造工場。待會堂落成，這座工場就要拆除。若不先建工場，會堂便無法建得好。工場便是有聲之樂，會堂便是無聲之樂。

且看升入太空的火箭，起步之時，全靠第一節的發射力量。入了太空之後，這一節就可拋棄。要把眾人帶進無聲之樂的境界，必須憑藉有聲之樂為助。我們不斷地要借助有聲之樂，故有聲之樂就永遠與我們同在。

只因眾人把目標與過程混淆了，那些壞蛋們就乘機藉此取巧行騙了！

（樂谷鳴泉第五篇，無聲勝有聲）

（四）愛聽鳥歌

詩與樂，本來就是融洽共存，不可分割。德國作曲家弗朗茲（Robert Franz, 1815－1892）說得好，「一首好詩之中，已經隱藏著美麗的曲調」。我國宋儒鄭樵曾經說過「樂以詩為本，詩以聲為用」；他認定，詩經內的三百篇，盡在聲歌，不應只誦其文而說其義。（通志略）。

實在說來，音樂能賦予詩詞以新生命；只要詞中具有音樂境界，則其詞必更美。荀子有言，「玉在山而草木潤，淵生珠而崖不枯」（勸學篇）；可以說明，詞中若有音樂境界，則其詞必更美。

推行樂教，我們要用音樂來充實每個人的日常生活，這就不得不借助詩詞之力；因為沒有音樂的弓，就很難把詩詞之箭射進人們的心靈去。我們憑藉歌唱，遂能將詩與樂融成一體，獲得直

訴人心的通路；慧敏的詩人們，永不把詩與樂分拆為二。

為了推行音樂教育，應先培養音樂人才；為了提倡歌曲創作，應先鼓勵歌詞創作。清代藝人鄭燮（板橋）喜歡聽鳥歌，於是他先種樹；他要廣栽綠樹，「遠屋數百株，扶疏茂密，為鳥國鳥家。將旦時，睡夢初醒，尚展轉在被，聽一片啁啾，如雲門咸池之奏」。這是藝人最佳的設計（註）。

種樹好比創作歌詞。我們該種清雅秀麗的樹，而不要種乾澀枯禿的樹；我們該作樂境豐富的詞，而不要作只談義理的詞。樹林茂密，百鳥自然雲集爭鳴；歌詞豐盛，樂曲自然蓬勃誕生。這是鼓勵歌曲創作的最佳設計，故曰：

愛聽鳥歌勤種樹，
為添好曲作新詞。

（註）雲門是我國古代軒轅黃帝之樂。雲門的涵義是：其德如雲，廣被萬物。咸池亦是黃帝所作之樂，亦名大咸，帝堯將其增修應用。咸池的涵義是：咸，皆也；池，施也；即是廣施浸潤，萬物滋樂之意。

（樂圃長春第五十一篇，玉潤山林）

(五)化醜為美

自從音響器材日益發達，我們就被迫聆聽太多的音樂；音樂已經變成污染環境的公害了！

人們都說嚮往於清靜的環境，但，清靜的環境，唯有內心生活豐富的人，纔懂得如何去欣賞。

唐朝文人劉禹錫在其所作的「陋室銘」說，「苔痕上階綠，草色入簾青。談笑有鴻儒，往來無白丁。可以調素琴，閱金經。無絲竹之亂耳，無案牘之勞形。」這種清靜的環境，並不是人人所愛。

苔痕綠，草色青，可能引起懷人的惆悵和寂寞。彈琴、讀經，也並不是每個人都感到興趣；他們可能更喜歡鬧酒與打牌的消遣。雖然有人訴說電視的節目很煩人，但，若無電視，他們又感到無聊得很。實在說，在我們的生活中，所有視聽之娛的設備，都是很好的僕人，同時也是很兇的主人。當他們受到控制之時，甚為有用；一旦被他們所奴役，則苦惱不堪了！

兒童教育家，盡量為兒童供應最舒適的環境與最完美的教材；這是「以美教美」的設計。到頭來，兒童宛似溫室栽培出來的花朵，不獨經不起風雨吹打，連氣溫稍變也受不了！

我們在現實的環境中，應該懂得使用美善來對抗醜惡；這是「以美抗醜」的教育方法。然而，這仍然只是一種消極的方法；它最多只能幫助自己逃避污染，未能幫助大眾積極振作。積極而具建設性的方法，是訓練兒童在現實的環境中，能夠「化醜為美」；這就需要時時準備，處處著手，

培養起每個人內心所具有的「浩然之氣」；最能具體表現此種精神的事蹟，是宋代大儒歐陽修的

母親「畫荻教子」。

如何去培養起每個人的「浩然之氣」呢？

人人都有智慧，很容易就見到別人的可笑與可憎的弱點，卻疏忽了別人可敬與可愛的優點；

於是認定這個世界，充滿醜惡，天天都生活在極度的厭惡態度之中。日積月纍，終於失去了和諧

的性格，無限苦惱。

我國文化傳統精神是和諧與愛。能以銳利的慧眼發見他人之短，同時也能以和諧的德性加以

體諒寬容；能以敦厚的慧眼發見他人之長，同時也能以善良的德性樂於揚人之善。這種一團和氣

的品格，可以使到神志清明。不獨能在平凡之中見美，且能在醜惡之中見美，更進一步，能夠在

生活中化醜為美；這就是培養浩然之氣的秘訣。人人嗟嘆「天氣苦炎熱」，我則緊記「心靜自然

涼」；這就足以掃清煩惱，獲得自在了。

（琴台碎語第十七篇，音樂污染）

（樂谷鳴泉第一篇，美善相樂）

(六)母親之頌

一九五六年，香港九龍居民聯誼會邀我作一首慶祝母親節的歌曲，請國學教授李韶先生作詞，取名「偉大的母親」；其歌詞如下：

母親，母親，偉大的母親！

推乾就濕，倚閭倚門；和九、畫荻，刺背、擇鄰。

以自己的勞瘁，換取兒女的幸福；

以兒女的成就，抵償自己的酸辛。

真誠的母愛，罔極的親恩：

如天高，如地厚，如流遠，如海深。

我愛母親！我敬母親！自愛愛國，行道立身。

李韶先生把「孝」字解釋為「愛親與敬親」，實在非常正確。孔子答覆子游問孝，「今之孝者，

是謂能養。至於犬馬，皆能有養；不敬，何以別乎？」（見論語，為政第二）又根據孝經第一章

所說，孝的開端是自愛，（身體髮膚，受之父母，不敢毀傷）。孝的終極是愛國，（立身行道，揚

名於後世，以顯父母）。

歌詞裡，提及我國古代四位名人的賢母史蹟，今為註解如下：

和丸——唐朝進士柳仲郢，方嚴尚義，事親以孝。幼時夜讀，其母使他口含苦味的熊膽和丸，

以驅倦怠；世傳「熊丸教子」。（幼學故事瓊林卷二所載是：和丸教子，仲郢母之賢；戲彩娛親，

老萊子之孝）。

畫荻——宋朝進士歐陽修，為一代文宗。幼年為了節省紙筆用錢，其母以荻畫地，教兒識字。

刺背——宋朝名將岳飛，其母刺背為訓，使兒終身不忘精忠報國。

擇鄰——戰國大儒孟軻，受業於子思（孔子的孫）。闡揚孔子教育思想，後世尊為亞聖。幼時，

其母遷居三次，擇鄰而處，使兒專志於學。

此歌前段是抒情曲風的頌歌，後段是活潑的進行曲；顯示歌頌母愛，必須坐言起行，以實踐

來發揚孝道。

（附記）自從一九一九年開始，每年的五月第二個周日定為母親節；這是世界性的節

日。是美國笳維絲女士（Miss Anna Jarviz）所發起，意在安慰第一次世界大戰中陣亡將士的

良妻賢母。其後由基督教會推行於世界各國。

（琴台碎語第一○六篇，偉大的母親）

（樂圃長春第十八篇，以樂教孝）

(七)敬禮父親

世界各國的父親節是定在每年六月第三個周日，這是跟隨著母親節定於五月第二個周日而來的。我國的父親節是定在每年的八月八日，因為「八八」與「爸爸」同音，易於記憶。一般人對於歌頌母愛較為熱烈。我作了「偉大的母親」歌曲八年之後，香港孔聖堂乃請我作「父親節歌」。歌詞仍是由李韶教授執筆，初唱於一九六四年六月。歌詞如下：

父兮生我，德貫三綱。拊畜長育，勞瘁慈祥。

鯉趨庭訓，詩禮用張。燕山矩範，五桂名揚。

為子喪明，情深卜商。顧雍捏掌，血染裸裳。

春暉覆照，愛日孔長。行親遺體，敬本勿忘。

這首歌詞，分為四段。第一段說明父德之偉大，第二，第三段舉出歷史上著名的父教史實，第四段則說明為人子者，為了報答父恩，必須修身慎行，執事以誠。

第二，第三段的史實，按序解說如下：

(1)鯉是孔子的兒子，字伯魚，在他誕生之日，魯昭公以鯉魚賜與孔子，故名子為鯉。論語（季氏十六）記述孔子教子「不學詩，無以言；不學禮，無以立」；兒子服從父教，退而學詩學禮，終成聖人。

(2)五代之時，竇禹鈞居於燕山，高義篤行，家法嚴明，為當時眾人表式。他有五子，皆成賢人，世人頌稱之為「五桂騰芳」。

(3)子夏是孔子的弟子，（姓卜名商，子夏是其別號），是他以孔門詩學，傳給後世。禮記之內，記載子夏父子情深；因喪子而痛哭，以致雙目失明。

(4)漢朝豫章太守顧劭，是顧雍愛的兒子。他逝世的消息傳到家中之時，顧雍愛子甚切，聞知此事，以指甲掐掌，以致血流沾襟。

全詩的尾段，說明兒女報答父愛的要旨。父母恩情如春暉之普照，時光短促，但恐事親難得久長；所以孝子們必須愛惜光陰。美國約翰杜斯德夫人發起紀念父親，選定每年六月第三個週日為父親節；因為全年之中，太陽熱力在六月為最溫暖。父親的恩德，如陽光之滋長萬物，故把父親節定在六月。禮記有云，「身者，親之遺體也。行親之遺體，敢不敬乎！」這就是全篇結論的

㈧季札觀樂

詳讀古文「季札觀周樂」，我們在樂教上，可以得到一些重要的啟示：

（琴台碎語第一〇七篇，父親節歌）

⑴不要以為韶樂真的是盡善盡美的音樂。

韶樂是儒家理想的治世音樂。縱使韶樂是極為清高雅淡，能達到音樂的最高境界；它也只是屬於哲人的音樂而不是人人愛聽的音樂。我們並不反對那些哲人的音樂，但切勿強迫人人都要愛它。我們要運用那些人人能懂的音樂，來帶引人人進入至善至美的心靈境界；卻不是使用那些人人不懂的音樂，來使人人裝模作樣地去聽。

推行音樂教育，必須推行實際的生活音樂而不是推行徒有形式的音樂。音樂之中，並非只有文靜的音樂纔美，雄壯的音樂也不應缺少。樂能教和，樂亦教戰。音樂教育所用的材料，必須靜動兼蓄，文武並用；只取其一，便不健全；猶鳥有兩翼，缺去其一，就無法飛翔了！

要旨。

(2)民間詩歌是生活的藝術，不應受到輕視。

孔子說「鄭聲淫」，只是把季札評樂的意見，加以引伸。所謂「淫」，是指「聲過於文，樂太華麗」；並非說「淫邪猥褻」之意。孔子愛好質樸的歌聲，不想音樂太過華麗。他尊重那些歌頌愛情的民間詩歌，並非斥責生活之中的戀歌地位。

民間詩歌，字句雖然淺易，而其寓意則非常精深。民間詩歌的表現手法可能有高低之分，若能去蕪存菁，仍然可得佳作；不宜亂用「亡國之音」的刻薄話去惡評它。能夠善用民間詩歌與民族樂語，必可建立起優秀的民族音樂。

(3)以音樂充實生活。

音樂是精神的營養素。生活的音樂必須是實踐的而不是空談的；是與眾共樂的而不是孤芳自賞的。

許多人總是追懷既往的古樂，輕視創作的今樂。其實，文化的生命似河流，決不能停留不動；徒然要復古，生命即成絕路。沒有創作，就沒有生命；我們必須「日日新，又日新」，乃能承傳過去，把握現在，創造未來。從此我們了解…

切勿只用歷史去評樂，

切勿拋棄實踐去說樂，

切勿離開生活去談樂。

（樂林華露第二十五篇，左傳的「季札觀周樂」）

(九)孔明自比管樂

一位音樂系的同學，態度嚴肅地向我發問，「孔明自比管樂」，到底他自比的是木管樂還是銅管樂？如果他的態度，不是如此嚴肅，我就忍不住大笑了；但他真的是嚴肅地發問。據他說，他曾請教於音樂教師，那位教師說，管樂之中，分為木管與銅管兩種，卻沒有說明孔明自比的是那一種；因此之故，再來問我。

倘若有人拿「管樂」兩個字去問音樂老師，則那位老師所答，完全正確。倘若學生提出「孔明自比管樂」這句話來問老師，老師就要有不同的答覆；因為這個「管樂」，根本不是音樂知識範圍以內的事，而是中國歷史著名人物的事。

孔明所自比的管樂。管，是管仲；樂，是樂毅。管仲，是春秋時代著名的宰相，輔齊桓公，富國強兵，九合諸侯，一匡天下。樂毅，是戰國時代著名的大將，在燕昭王時，率五國兵力，戰

勝齊國，一日之內，為燕國收復七十餘城。這些名字，在中國歷史上大放光芒，並不是樂器的名稱。倘若音樂教師對於音樂以外的書籍，從不關心；則當然無法解答這類的疑問了。

我曾見過不少音樂專家，只是全心磨練音樂技巧，其讀書的範圍，太過狹窄；以致對於文化常識，非常陌生，經常誤用名詞，錯解成語。例如，十二平均律與十二音列，民間音樂與民族樂派，總是混淆不清；好比一般人之把「問題兒童」當作是「兒童問題」，「瞻仰丰采」當作是「瞻仰遺容」，「不足為外人道」當作是「不能人道」；於是大鬧笑話而不自知。

音樂教師之專注精神，是值得我們敬佩的；但，實在也該多讀些書，好把生活常識與文化內涵，充實起來。一個人的一生，總是因為勇於負責，遂能以教人者教己，因教而學。只要明白「活到老，學到老」的真義，我們就能實現「日日新，又日新」的聖賢明訓了。

（樂谷鳴泉第三十篇，信口雌黃）

〇不可言妙

詩詞之內，常因重複所說的同一件事，而將句法倒裝；因為句尾換了字，就隨之而換了韻，以開展出另一個新境界。試看鄭風，「丰」的詩句就明白了：

子之丰兮，俟我乎巷兮，悔予不送兮。

子之昌兮，俟我乎堂兮，悔予不將兮。

衣錦褧衣，裳錦褧裳，叔兮伯兮，駕予與行。

裳錦褧裳，衣錦褧衣，叔兮伯兮，駕予與歸。

這些詩句，都用叶韻字在句尾，韻腳之諧叶，自有其魅力存在。試刪去那些襯音字與襯音句，

全詩實在只是三字句與四字句的組合；誦起來，更容易感受到聲韻的重要：

子之丰，俟我乎巷，悔予不送。（巷，同衖，南方稱為弄）。

子之昌，俟我乎堂，悔予不將。（將，也是送的意思）。

衣錦褧衣，裳錦褧裳，駕予行。

裳錦褧裳，衣錦褧衣，駕予歸。

此詩的內容很簡單，只是敘述這位女子，懊悔昔日疏忽，錯失了婚姻的對象；到了現在，只

好順其自然地嫁出去了！此詩的前半，同樣描述「你當時等候我，我沒有接受你」；此詩的後半，

也同樣描述「我只好穿好衣裳，服從安排嫁出去了」。同一意思，句尾換了韻，在音樂效果上，

便有了新境界。

「叔兮伯兮」，實在並非指叔伯來送嫁。這些句子，只是過門的陪襯樂句。沒有樂器為伴奏之時，就由人聲唱出；人聲就把與字音相近的句子唱出來。其實，這些句子的文字，與此詩全無關係。例如鄭風「蘀兮」裡，也有「叔兮伯兮」的句子。邶風「日月」裡，也有「父兮母兮」，「旄丘」也有「叔兮伯兮」。鄘風「柏舟」裡，也有「母也天只」；（就是說，我的娘啊！我的天啊！）。這些都是誦唱時為音樂效果而加入的襯音句子。只談義理，離開音樂去說詩，是無法理解的。

「綯衣」是「褻衣」，為細絹所製的單衣，加在錦衣之上，即是今日的罩袍；其作用是「惡其文之盡露」，就是掩藏光彩，著意含蓄的用意。這兩句詩，交替反複，乃為改換音韻，以增聲調之美。

歌詞作家許建吾先生，很喜歡使用這種句法。我為他作曲的歌詞，此類句法用得很多；例如，「遠景」裡的「奇妙的遠景，遠景的奇妙」；「春之歌」裡的「戰戰兢兢，兢兢戰戰」；「大樹」裡的「雄壯大樹，大樹雄壯！堅強大樹，大樹堅強！」我笑他是「不可言妙」的徒弟。他開始沒有聽懂我的意思，待他忽然明白我所說的內容，他就哈哈大笑起來，用力拍著他的瘦腿，指著我笑罵，「真壞！」

（註）這是民間流傳的笑話。母親替女兒完婚。洞房之夜，侍婢聽到小姐頻頻呼叫「妙，

妙」。母親聞報，深覺難為情；於是暗自寫了一張字條，「不可言妙」，交與侍婢帶給小姐。

不久，侍婢帶回女兒的覆信，是把「妙」字撕下，貼在句首，成為「妙不可言」。

<div style="text-align: right">（樂境花開第二十一篇，分析詩經的論文）</div>

(二)想深一層

昔日北洋軍閥互爭地盤，常相火拼；國內戰事頻盈，民間生活，不勝困苦。外國記者在戰地找到一堆文件，其中有一封信，內云「昨日肉搏四方城，使我全軍覆沒。請即借薪兩月，否則不堪應戰矣」。這封信的內容，明顯地說「昨日打牌輸光了，請借錢做賭本」；但外國記者的中文程度不佳，就報導說，「軍人打敗了仗，請求借薪，否則罷戰」。國人看了這則報導，無不捧腹大笑。

但，請莫笑外國記者的中文不佳，我國記者讀英文，也常欠深思；下列是一則奇妙的例：

美國有一位老人，年齡一百二十；記者問其長壽秘訣，他的答覆是兩句話：

Keep your head cold,
Keep your feet warm.

中國記者就譯之為「頭要冷，腳要暖」；更為之註釋云，「頭冷則血液下降，腳暖則血液上升；血液循環良好，健康也就良好了」。

這句英文，用字並不恰當，譯文也欠周全；倘若能夠想深一層，就不至於造成誤會。請詳說之…

原文第一句的cold（冰冷），實在應該是cool（冷靜）；因為，倘若此句所用的是cold，則與它為對比的後句，就應該用hot（熱）而不是warm（暖）。如果想深一層，中文該譯為「頭腦要保持冷靜，雙腳要保持溫暖」。頭腦冷靜，心氣平和，可免腦溢血。一般人就是因為頭腦欠冷靜，一受刺激就使腦溢血，半身不遂。三國時代的周瑜，就是因為不夠冷靜，受不了諸葛亮的三次氣惱，終把性命也賠掉了！

至於雙腳保持溫暖這句話，讀者還該再想深一層，乃得了解。試舉例言之：推銷單人床的經紀，勸人要夫妻分床睡覺，更合乎衛生之道。那位太太就問他，「夫妻分床睡覺，我的雙腳該放在何處？」如何能使雙腳保持溫暖？老人的長壽秘訣，實在是說，「要有親愛的人為伴」。

讀詩的人，唱歌的人，尤其是為歌詞作曲的人，對於詩句裡所蘊藏著的內容與文字上所顯露出的聲韻，絕對不敢掉以輕心。事無大小，必經深思，而且更要想深一層，乃敢著手創作。

（樂苑春回第十四篇，未及深思）

(三)牧童睡起

「牧童睡起朦朧眼，錯認桃林欲放牛」。

這是唐代詩人詠紅梅的佳句，作者姓名不詳。牧童睡眼惺忪，把冬天的紅梅，誤作春日的桃花，以為春天到了，芳草鮮美，就想放牛去吃草；詩境深具趣味。

這兩句詩，借來刻劃藝術批評家的性格，卻甚恰當。他們常是未看清楚，未聽清楚，未想清楚，就大發議論。其實他們乃是不用看，不用聽，不用想，就有足夠的材料可講可寫。下列的視力比賽故事，可為他們寫照：

兩位視力甚差的朋友，除下了所戴的深度近視眼鏡，就只能看見一片煙霧；但他們仍然堅信自己比對方略勝一籌。兩人都同意，請一位老朋友作評判，來一次比賽。比賽的辦法是，由評判者選出一幅題有詩句的名畫，掛在距離一丈遠的牆壁上；他們兩人，不戴眼鏡，試讀出畫上所題的字句。錯得最少的就是優勝者。

這兩位朋友，各出奇謀，托人查得那幅畫上所題的字句，默記心中。比賽將要開始，老朋友們都來看熱鬧。擔任評判的，看見牆壁上有很多污漬，臨時遣人在牆上先張掛一幅白布，然後把那幅有題字的畫掛上去。兩位參賽者，一見白布掛起，就以為那幅有題字的畫已經掛起了；於是

都忙著把默記在心的題詞，爭先朗誦出來。他們朗誦完畢，那幅畫仍然未曾掛起；惹得眾人哈哈大笑。這兩位參賽者都暗自思量，「有什麼好笑！當然是我念得又快又準了！」

我們常見，在音樂會舉行後的次早，報紙的副刊是先兩天已經印好的了。有人認為聽完音樂會寫樂評，很難下筆；不用聆聽，只按節目內容寫樂評，就容易得多。倘若當晚節目有更動，或者唱奏者因病缺席，樂評還說演唱成績傑出，獲得全場喝采之聲，持續不斷哩！

昔日的牧童錯認桃林，只是想放牛而已；清醒過來，暗自羞慚，也不敢向人提起。後來的牧童，脾氣大得多，還未看清楚，就大罵「為何桃林之下，不見芳草地？真是豈有此理！」今日的牧童，樣樣都自認第一，不但「錯認桃林欲放牛」，而是「一見桃林想做牛」；更期望那不是桃花林而是牡丹谷，一邊嚙牡丹，一邊聽彈琴，其樂融融也！

（附記）俗諺云，「牛嚙牡丹，不分花與草」；也有些人，與之談論道理，好比對牛彈琴。

（樂圃長春第十一篇，牧童睡起）

(三)嘈吵晚會

在我國對日抗戰期內（一九四〇年）在粵北連縣。這是秋日的黃昏，有一位小學校長邀我到該校，為數百學生演奏提琴並解說音樂欣賞方法。為兒童作教育性質的演奏，是我所樂意之事，所以我毫不疑遲，答應依時前去。

稍後，這位校長告訴我，另一間小學的百餘學生，也想來聽。為了人數太多，校內大堂容納不了；於是臨時借用民眾教育館前的數十位歌詠團員，也想來聽。開會之前，又有另一間小學的廣場。據說，學生們可以在大樹之下，坐在草地上；而且，這晚有很好的月亮，可增聽樂的詩意。我都一一答應了。

天將入黑，未圓的月掛在天空。學生們已經一排排，整整齊齊坐好在廣場的草地上。由於學生們的集合，居民們輾轉相告，都以為有戲班上演，於是拖男帶女，扶老攜幼，來趁熱鬧。不久，那些餛飩擔子以及水果小販，都陸續前來，把廣場圍繞得密密層層，無限熱鬧。

開始是校長講話，人們熙來攘往，嘈雜不堪；當時並無擴音器材的設備，使我心中焦急如焚，不勝煩惱。當我拿起提琴演奏之時，出我意料之外，眾人突然靜了下來。鴉雀無聲，真是出奇地靜，使我充份領略到靜默之可愛。當時眾人的表情，恰似看見一隻古怪的動物，忽然發出溫柔的

叫聲，使他們禁不住驚奇地細看細聽。那時，天上的月亮，特別明朗；黃昏的涼風，特別溫柔；使我深感快慰。

可惜這種快慰的時光，實在太過短促；因為校長好意，租來了三盞明亮的大汽燈，由一群工友，提著汽燈，浩浩蕩蕩地搬到廣場，打斷了我的演奏進行。有一盞大汽燈，掛在我的左側上方，汽燈的喘氣聲音，給我很大的騷擾。汽燈的光亮，招來許多小飛蟲，頻頻撲到我的面上，爬到我的手上，攢進我的衣領內。在我奏琴之際，使我非常難受。

因為汽燈的光亮，惹得更多閒雜人群來看熱鬧。他們穿著木屐，「郭咯，郭咯」地聚攏來聽。那邊的媽媽，大聲呼喚寶寶；這邊的寶寶，大聲回答媽媽。奏曲之際，工友又恭敬有禮地端上一盅茶。他們樣樣都供應週全，只不供應「安靜」。

我不得不使用所編的民歌獨奏曲「唱春牛」來吸引眾人的注意，在提琴上，使用撥絃，跳弓，模仿打鑼打鼓的聲音。果然，這種吸引力量，使眾人暫時安靜下來；但，不久，嘈雜的波濤又以其泰山壓頂的威力，排山倒海地掃蕩過來。我很明白，我的演奏與解說工作，已經趨向崩潰了！

終於，我想到唯一的自救方法——以毒攻毒。我用提琴帶領這數百小學生齊唱抗戰歌曲，又用指揮動作的變化，教他們學習唱出漸強漸弱的歌聲，又教他們看著指揮動作，學習唱出突強，突弱，或者突然停止的歌聲。這樣學唱一首抗戰歌曲，使孩子們唱得非常開心，眾人看得也特別開心；大家都感到無限快樂；直至散會，仍有依依不捨之意。

散會之後，大家都讚美這個晚會非常成功；只有我自己明白，今晚的演奏與解說，是如何地

失敗！我要靠孩子們的歌聲來救我出於重圍，而他們卻來謝我，豈非怪事？

我從此次工作中，學到了非常重要的一課，真正認識到該如何把握機會以教育聽眾。倘若聽

眾不能進步，中國音樂也無法進步的。

（樂林華露第三篇，嘈吵的音樂晚會）

(四)妙手偶得

我國宋朝詩人陸游（放翁）詩云，「佳句本天成，妙手偶得之」；凡是真正了解此中原因的

藝人，永遠不會染上驕傲的劣性。

「綠樹頌歌」的作詞者是基爾密女士(Joyce Kilmer)，作曲者是拉斯巴克(Oscar Rasbach)，全

首歌詞的內容是：

任何一篇詩句之清新可愛，

都難比得上一棵綠樹之秀麗鮮妍。

綠樹擁抱著大地，暢飲聖潔的甘泉，

它向神明頌禱，高舉雙臂，仰望青天。

濃密的綠葉枝頭，給鳥兒用作安居之所，更與霜雪結成摯友，與風雨相愛相憐。

傻瓜如我，可能作出許多讚美綠樹的詩句，

只有神明乃能創造綠樹，滋榮茂盛，生命延綿。

綠樹是神明所創造，詩與樂之完成，也同樣是神明的恩賜。

我的一位朋友，最愛跑到山澗中檢拾奇石。在他的許多珍藏之中，有些彩石，顯現龍鳳翔翔；有些白玉，生成魚蝦影象。他在暇時，誠心欣賞，樂在其中，自命是這些奇石的創造者；總不曾想到自己只是神明境界中的一名空空妙手而已。例如，我所養的母雞生了蛋，我所種的南瓜結了實；這些蛋與瓜，都是經我栽培出來，而我自己並不能生蛋，也不能結瓜。我只是一個媒介而已。我該感謝造物主的恩賜，而不應以創造者自居。

藝人們從神明境界中的「無字天書」裡偷取了一鱗片爪，加以整理而成藝術作品；其目的乃是要讓人人藉此作品而窺見神明境界之壯麗。藝術家只是擔任了媒介工作，並沒有什麼值得自豪之處。真正的藝人，永不會有驕傲的心態，其原因乃在於此。

那些自以為了不起的藝人們，根本還未曾見過神明境界的壯麗；難怪稍有表現，就自鳴得意，

自命不凡。這是幼稚，我們不宜藐視他們，而應憐憫他們。站在造物主的面前，實在說來，無人敢自命能夠隨意創作。一切作品之完成，全是來自神明的恩賜。倘未獲得神明的准許，誰也無法成功；雖然勤勉，仍屬徒勞。

（樂苑春回第四篇，綠樹頌歌）

（音樂人生第一篇，代序，海灘檢貝）

(五) 驪歌疊唱

一九四五年八月，日本無條件投降，我國與日本的抗戰，從此結束。在這年夏天，我曾替兩位國學老師，為湛江私立培才中學，作成一首可以同時重疊唱出的畢業歌，用於學校畢業典禮之中，效果良佳。

這兩首歌曲，都是齊唱歌曲；第一首是畢業同學齊唱的「畢業歌」，第二首是在校同學齊唱的「歡送畢業同學歌」。兩首歌曲，分別由畢業同學，在校同學唱完之後，便即將兩首歌曲同時唱出，成為和諧的二重唱。在全校二千餘人的歌聲，配合銀樂隊的伴奏，使整個會場都表露出一種罕有的和諧與振奮。下列是兩首歌的詞句：

(1)畢業歌　　　　　　　　　（梁風痕作詞）

數載恦懷，衷心敬愛；作育之恩，至大無外。

恦懷數載，宛投母懷；伯叔兄弟，意洽情諧。

黯然魂銷，惟別而已；遠行離家，遲遲步履。

四方壯志，豈受韁羈；終身孺慕，遠近不移。

偉哉我校，仰之彌高；長銘恩澤，獨慚蔚蒿。

(2)歡送畢業同學歌　　　　（戴南冠作詞）

雨浥輕塵，風動征輪，黯然惟別最銷魂。

懷安敗名，天涯比鄰，四方壯志及時伸。

從今晨，須記省，身為中國人，要把中國興。

毋相忘，自珍重！毋相忘，自珍重！

這兩首歌曲，是運用對位技術作成。兩歌都是齊唱曲，當其獨立唱出之時，各歌獨具活潑的趣味；當兩歌同時唱出之時，互相對答，互相詮釋，遂產生令人振奮的和諧氣氛。這兩首歌之作成，算起來，已是五十多年前之事；但被應用，直到近年，仍未受冷落，也是值得欣慰之事。（此兩首歌，均刊於我的作品專集第八集，「同聲合唱歌曲選」之內）。

（樂圃長春第四十九篇，小小英雄）

（一六）口吃之歌

作曲者常將歌詞的重要字句重複，以加強歌詞的意旨；但這種重複，並非可以任意胡為。偶然用得不當，立刻變成口吃的病狀。

一群小朋友圍著生日蛋糕，大家齊聲唱完「快樂誕辰」歌，主人吹熄了蠟燭，拿起刀，準備切餅。忽然飛來兩隻蒼蠅，歇在餅上；孩子們就拿起蠅拍來打。通情達理的父親，心中很明白，倘若把蠅子打死，屍體粘在餅上，則見者都難以下嚥；所以他趕快制止。他當時心情緊張，平日又有口吃的毛病，一時情急起來，就大聲叫喊，「打，打，打……」；眾人便齊心合力，把蠅打死了，屍體膠在餅面的奶油上。實在，他焦急地叫喊，想說的話是「打死它，更麻煩」！

我聽過一位教授演講，他並非口吃，而只是拙於詞令。在講到興奮之際，全身緊張，用力叫

出「我們要，我們要」，雙手向左上方推了兩次而仍然未能想出恰當的字句。其實，聽眾們已經暗自替他填入該說的字句了；然而他仍舊雙手繼續推，口中難說出。在此情況之下，聽眾們就會感到很受苦了！

我們見過很多歌曲，作曲者毫無意義地把字句多次反複，十足那些口吃的「打，打，打」與拙於詞令的「我們要，我們要」。六十多年前（約在民國二十五年），我見過一首全國童子軍總會公布的「童子軍歌」，第一句歌詞是「我們是英勇的童子軍」，作曲者把歌唱為「我們，我們，我們，我們是英勇的童子軍」；這就把全體童軍都變成口吃人物了！

藝術歌的作詞者與作曲者，也很愛口吃的習慣。「追尋」裡的「我要，我要」最為明顯。「她的頭髮長又長，好像，好像，好像長堤的垂楊」，也是犯了口吃病。李白的「夜思」，也有口吃的作曲者，足以氣煞這位天上的詩仙；因聽眾聽到所唱的「舉頭，舉頭，舉頭望明月」，就彷彿看到那幅「三小豬過中秋節」的漫畫。一聽到「低頭，低頭，低頭思咕咕咕鄉」，就使聽眾暗中追問，何謂「咕咕鄉」了。

（附記）因為反複之故，聽眾都清楚聽到有三隻豬頭出現。「咕咕」是斑鳩的叫聲，孩子們常稱鳥兒為「咕咕」；也就是指男孩子的腿間之物。

（琴台碎語第一百二十七篇，口吃歌）

(一七)月亮彎彎

文人學者對於民間歌曲，常無好感。有人認為民歌題材，多用男女愛情為主，言詞率直，近於猥褻；所以惹人厭惡。世界上的愛情歌曲多的是，何以本國的愛情歌曲卻受人厭惡？有人認為民歌的唱法，太過輕佻，不夠正派；所以受人輕視。然而，不論中外古今，歌唱之中，都有諧趣打諢的唱法，何以本國的諧趣唱法，偏受厭惡？凡此種種，皆值得我們深思。

民歌演唱，在沒有伴奏樂器相輔之時，唱者就常將伴奏的過門句子，自己唱出來；例如，模仿鑼鼓敲打的「丁丁那切切龍兒龍格鏘」，「得兒飄飄飄一飄」，恰似歐洲民歌那些「特拉拉，法拉拉」聲響一樣，都是陪襯的句子。這些襯音的句子，除了「噯噯呀呀」之外，常因字音相近，就順口填入一些似是而非的詞句；例如，「沙溜浪沙浪」，根本與沙與浪，全無意義上的關連；至於「劉三妹，眼晶晶，雪花飄飄」，或者「對面講，黃瓜有嫩筍，筍子又生長」，都是填了字句的樂音，若從其中找意義，就上當了！

就是因為這些用為過門的配料句子，把高雅的詩句，造成重大的傷害，使敬愛詩詞的文人學者，極難忍受。

試看「康定情歌」的詞句，原本只是一聯七言詩句，「跑馬山上一朵雲，端端照在康定城」。

在唱出來之時，就加入了許多配料，成為：

月亮彎彎，康定溜溜的城喲！

端端溜溜的照在，康定溜溜的城喲！

跑馬溜溜的山上，一朵溜溜的雲喲！

所唱的「月亮彎彎」，原來只是唱歌時的過門音響，沒有伴奏，就由唱者包辦，順口填入聲韻相近的字音「月亮彎彎」。其實，「月亮彎彎」根本不是歌詞。

如果把杜牧的「清明」前半，填入「康定情歌」的調子來唱，便是這樣：

清明溜溜的時節，雨紛溜溜的紛喲！

路上溜溜的行人，欲斷溜溜的魂喲！

月亮彎彎，欲斷溜溜的魂喲！

這樣唱出來，就把詩句的高雅氣質，完全破壞殆盡；文人學者，如何能忍受得了呢！由此可

以明白，文人學者對民歌產生惡感的原因，就是由於那些演唱民歌的配料所造成。

（樂苑春回第二十六篇，民歌配料）

（樂谷鳴泉第四十篇，沙溜浪沙浪）

仁 女曰雞鳴

我國「詩經」內的國風，本來都是用作歌詞的詩篇。後來，學者認為「詩出乎志，樂出乎詩，詩為志之本，樂為詩之末」；於是詩被列為首要，樂乃成為次要。從此之後，讀詩拋開音樂，側重了解說其義理。

宋儒朱熹，毫不留情地指出，「詩經」之內，有二十四篇是「淫奔之詩」，而鄭國的詩佔了十五篇。孔子說過，「鄭聲淫」，於是人人都指鄭國的詩與樂，皆為惡劣文化產品。可是，孔子又說，「詩三百，一言以蔽之曰：思無邪」。這就使學者們為之困惑不已了！

其實，所謂淫詩，只是民間戀歌而已。由於學者不唱為歌，而只談義理，遂使這些詩篇，受人歧視。現在我們在鄭風選出這首「女曰雞鳴」，加以分析，就可明白了。

「女曰雞鳴」的詩句，共分三章，每章六句，如下：

(1)女曰雞鳴，士曰昧旦。子興視夜，明星有爛。將翱將翔，弋鳧與雁。

(2)弋言加之，與子宜之。宜言飲酒，與子偕老。琴瑟在御，莫不靜好。

(3)知子之來之，雜佩以贈之。知子之順之，雜佩以問之。知子之好之，雜佩以報之。

這首詩，完全是描寫性愛的動作。請先了解其內容：天色仍然未亮，星光仍然燦爛。男的還不肯起床，女的把他喚醒。詩中的「將翱將翔，射鳧射雁」，「琴瑟在御」，「雜佩以贈，雜佩以問，雜佩以報」，都是性愛動作的化裝描寫。如果要選出「淫詩」，這篇乃是真正的「淫詩」；但，此詩卻沒有被朱熹列入「三十四首淫詩」之內，到底原因何在？

因為此詩，一開始就被認定是描述新婚夫婦的生活。

其實，稍加思索，這種說法就很容易被拆穿的；因為，新婚夫婦在聘禮中，剛剛交換了信物，何以又要在床上送佩玉呢？（佩玉乃是男子性器官的象形）人人都曉得，要獵野鴨，必須在夜間就伏身於蘆葦叢中，等候黎明時分，野鴨出來覓食之際，乃可捕捉。倘若黎明時刻纔在家起床，出門行獵，已經為時太晚了。獵戶捕野鴨，是為了生計，並不是射鴨歸來，與賢妻飲酒共食。詩中所說的飲酒，偕老，琴瑟，靜好，以及將翱翔，射鳧雁，都是描寫性愛的親密動作。不過，既然古代聖賢，一口咬定此詩是描寫新婚夫婦的生活，後來的學者們，都為此留下情面，心照不宣，不說它是「淫詩」吧！

國風裡的詩篇，也如我們今日所唱的各地民歌一樣；例如，山西民歌「天天刮風」，綏遠民歌「小路」，雲南民歌「雨不灑花花不紅」，都是民間戀歌，其內容都藏著同樣的性愛材料。只因

（一九）聲勢洶洶

約翰史特勞斯的兒子，通常稱為小約翰史特勞斯（Johann Strauss, Jr.），作了很多著名的圓舞曲。

他作曲的原則是，「不獨要眾人的耳朵聽音樂，而且要眾人的雙腳動起來」。這就使到各國具有特性節奏的地方舞曲，風起雲湧，競相誇耀。

有人認為樂曲之中，曲調可以廢除，和絃都嫌繁複，只用節奏，就可滿足聽眾；於是音樂偏向原始文化發展，使人懷疑，這樣的音樂藝術，到底是進步還是倒退。

現代的作曲家，偏愛使用多種曲調，多樣節奏，聽起來恰似一群頑童在垃圾場場嬉戲。在音樂會場之中，聽眾們忍耐不了，就踏腳，拍掌，喝倒采；致使台上台下，同時敲擊，亂成一團。聽眾之中，有人大聲呼喊，「靜下來！讓他們奏呀！」於是樂團重新開始，演奏不久，聽眾又難以忍受，亂烘烘，又鬧得天翻地覆。次日的報章，專文報導，「此次演奏會，聽眾反應非常熱烈，為歷次演奏會所僅見」。

有了歌聲為伴，人人愛唱愛聽；倘若只說其義理而不唱之為歌，給朱熹看到，就必然把它們都列為「淫詩」了！

（樂境花開第二十一篇，詩經裡的淫詩）

我也聽過廣播電台播出這類型的新作品。打擊樂器從開始就聲勢洶洶，持續不斷地「蓬得得得得拆作拆作」；聽起來十足是一群母豬聚攏吃糟的公豬擠進來搶吃。騷動之後，仍是「拆作拆作」地吃個不停。此曲應該取名「群豬夜宴」。

打擊樂器的聲響，誠然足以增強活力，振起精神；但，必須用得漂亮瀟灑而非粗野混亂。所有優秀作曲家，都喜愛簡潔而厭棄紛亂；他們使用打擊樂的原則，是「寧缺毋濫」。

其實，聲勢洶洶的演奏，並無優美之處；它不是充實而是空洞，不是雄偉而是混亂。

（琴台碎語第十六篇，聲勢洶洶）

(二)滿天星斗

在童子軍的「方位」課程中，我學習在夜間的天空中，尋找北極星，必須先找大熊星座（大北斗），小熊星座（小北斗），又連帶要認識大熊東南的獵犬座，金牛東南的獵戶座；更有室宿，壁宿二星所屬的飛馬座，織女三星所屬的天琴座。我暗自思量，一般人只想尋找北極星以定方向，實在可以減少麻煩，不必硬要拖連到這麼多的星座。為大眾知識之增進，我必須想出一個更簡單，更有趣，更快捷的方法。我也要用同樣簡單，有趣，快捷的方法去助人欣賞音樂。

在一個晴朗的夏夜，鄰居的孩子們，群集於草地上乘涼。我曾靜觀三位弟妹教人尋找北極星

的方法。大弟弟非常熱心，指手劃腳，解說那是大熊星座，那是小熊星座；可是，孩子們舉目看

天，只見滿天星斗。眾人於是哈哈大笑，亂喊亂叫，「大熊小熊，那裡有熊？鬼纔見得到熊！」

大弟弟失望得很，心灰意懶，一聲不響地走開了。

小弟弟不服氣，他認為，大熊星座與小熊星座，一看就懂，不應如此困難；於是再為各人詳

細解說，又說及飛馬星座與金牛星座和北極星的關係。眾人仰望天空，仍然只見滿天星斗；於是

又哈哈大笑。小弟弟沉不著氣，情急起來，大罵眾人是笨蛋；眾人則嘻笑愈甚，更模仿小弟弟生

氣的表情動作，以增熱鬧。

小妹妹趕快跑回家中，拿來一支強力的電筒。憑藉這支電筒所射出的一道明亮光芒，使眾人

皆能輕易地認識了大北斗與小北斗，遂能從滿天星斗的情況中找到北極星，使人人歡欣無限。

總括看來，大弟弟屬於藝術家的脾氣；眾人既然無心學習，全不了解，不如自己走開。小弟

弟具有教育者的心腸，但欠教育者的忍耐，不禁罵人愚蠢，實在犯了眾怒。小妹妹則以其同情之

心，體察到眾人的困難所在，乃用電筒的照射，幫助他們跳出困難；這是最佳的教育設計。

從此，我獲得很大的啟示：要幫助眾人欣賞音樂，我必須手執光明的電筒，為眾人照亮所要

看的目標。教人尋找北極星，實在也不須牽涉到那些金牛、獵戶、飛馬、天琴等等星座；教人欣

賞樂曲，實在也不須牽涉到和聲學、對位法、奏鳴曲、賦格曲等等名詞。術語愈多，趣味愈少。

人們愛吃佳肴，但並非人人都想學烹調技術。我必須運用智慧，將一切艱深的學術，化作簡明的

知識，乃能引導他們自動求知；然後能使人人快樂，個個開心。

（樂苑春回第十九篇，滿天星斗）

(三)悅神與驚心

春秋時代的齊國宰相管仲說，「勞其形者疲其神，悅其神者忘其形」；說明我們在精神愉快之時，可以忘記了身體的勞苦。當時齊桓公聽了此言，恍然大悟，「原來人力是可以用唱歌來取得的！」因此，他大讚管仲「通達人情，一至於此！」

現代科學證明，音樂之所以能影響精神，乃是通過生理的感受而達到心理的效果。為此之故，我們必須懂得，在不同的場合，使用不同的音樂。能悅其神，便可忘其形；倘能驚其心，則更可產生意想不到的奇蹟。請舉一例：

大胖子與小瘦子夜歸，路經郊外的墳場，但覺鬼影幢幢，深覺恐怖。小瘦子想起，唱歌可以壯膽，立刻唱起節奏激昂的進行曲；聲威大振，按拍前行，果然勇氣倍增。他唱得氣喘如牛，便叫大胖子，「你接力唱啊！」

大胖子很合作，立刻大聲唱起抗戰歌曲，「同胞們，起來，起來！」

小瘦子毛骨悚然，大喊，「別唱！別唱！墳墓裡的同胞們都要起來了！」

大胖子給他一嚇，不由得拔足狂奔，小瘦子也跟著跑。兩人跌跌撞撞，一直跑回住所，牛喘久久，說不出話來。

他們都甚感奇怪，何以自己能不停地跑得這麼遠，又跑得這麼快！實在，他們的心中，慌張戰慄的害怕之情，遠遠超過裝腔作勢的勇敢之氣。乍吃一驚，激起逃命的潛能；所以跑得又快又遠，根本不是自己所能控制。

昔日管仲曾經憑藉教兵伕歡唱「黃鵠歌」以逃出生天，又用「上山歌」「下山歌」以戰勝孤竹；說明唱歌悅神，可以忘形。然而，心受震驚，急切逃命，不顧一切，發足狂奔；此種衝力，效果快捷，而且無法控制。我們可以在管仲的名言之後，多添一句：

管仲云：勞其形者疲其神，悅其神者忘其形。

添句曰：驚其心者，絕處可逢生。

（樂風泱泱第七篇，悅神忘形）

(三)楊柳與梅花

許建吾先生所作的歌詞「問鶯燕」中有句云，「兩個黃鶯啼碧浪」。美國的華人合唱團演唱此歌，在節目表上的英文解說云，「兩隻黃鶯向著海上綠色的波浪啼叫」；這樣的譯文，實在使讀

者「啼笑皆是」了！我國華僑在外日久，對自己國家文字，日漸生疏，不知「碧浪」乃是描繪「風中楊柳飄動得似綠色的波浪」；這是值得原諒的。國內的文人讀詩，不懂得「折楊柳」，「梅花落」的意思，就該受責了！

唐代詩人王之渙所作的「涼州詞」，後聯云，「羌笛何須怨楊柳，春風不度玉門關」；許多語體版本的譯文云，「吹奏羌笛的聲音，何必怨恨楊柳呢？塞外的春風，是不能把這種聲音吹到玉門關裡面的呀！」又說，「塞外之地，春風不度，不產楊柳。篇中勸以何須怨而怨更深」。這種不知所謂的譯文與註解，實在害倒不少讀者了！

漢代的橫吹曲（就是笛曲），有「折楊柳」。到了隋朝，就成為宮詞的名稱。「折楊柳」乃是送別所奏的悲傷樂曲。王之渙的兩句詩，所說的是「塞外都是野漠荒山，根本沒有春天的氣息。哀怨的笛子，何必吹奏折楊柳這類的樂曲呢！」倘能明白「折楊柳」的意思，對於下列詩句，就不致誤解了：

李白「春夜洛城聞笛」云，「此夜曲中聞折柳，何人不起故園情」。杜甫「吹笛」云，「故園楊柳今搖落，何得愁中卻盡生」。這些詩句，都是把「折楊柳」的樂曲名稱，活用為思念中的家園與回憶裡的春光而並非實指楊柳樹。明白了此種詩境，便很容易了解「落梅花」的涵義。

唐代的流行歌曲之中，有「大梅花」，「小梅花」。江總所作的詩云，「長安少年多輕薄，兩兩常唱梅花落」。不論古今，流行歌曲都是社會生活的產品。

李白被謫，「題黃鶴樓北榭碑」云，「一為遷客去長沙，西望長安不見家。黃鶴樓中吹玉笛，江城五月落梅花」。這是說出他被貶，赴長沙途中，經鄂州黃鶴樓，心情不佳。聽到笛聲吹奏「梅花落」的樂曲，雖在夏天，也感到內心冰冷了。

（註）　樓上有台，稱為榭。黃鶴樓的東，南，西，北，四面皆有榭。此詩乃題於北榭的碑上。在古文，榭與謝兩個字是通用的。寫為木旁的榭，更為合理。

（樂苑春回第二十九篇，楊柳與梅花）

(三)與外國藝人聊天

在歐洲義大利羅馬，我有機會與我老師的朋友們聊天。他們都是演奏家，歌唱家，美術家，作曲家。閒談之中，常間及關於中國文化方面的材料。雖然他們都是藝術專家，但對於中國文化，可說是一無所知。

(1)他們最想知道的是中國文字的平仄變化。事實上，只有中國的單音字，乃能具有這種巧妙的變化；對歐洲人士看來，這乃是不可思議的變化技巧。我為他們解說國音所用的四聲變化，（陰

平，陽平，上，去），並且說明每一變化，表示不同的涵義；就是為此之故，中國語言被稱為「音樂化的語言」。

他們盼望我舉例說明，我就用他們的重音與輕音讀法來作解釋。在義大利語之中，Papa 這個字的讀音，最容易使他們了解：若把前面的音重讀，就是指梵諦岡的教宗；若把後邊的音重讀，就是指家庭的父親。他們似乎隱約地懂得了；但我解說字音如「經濟」，「政治」，「靜止」，「精緻」的涵義之時，他們就覺得又複雜，又有趣。當我說及粵語每個字都有陰的平、上、去、入，陽的平、上、去、入；例如「分、粉、訓、忽、焚、憤、份、佛」。陰入與陽入之間，（就是「忽」與「佛」之間），還有一個中間的入聲，常是有其聲而無其字；我就不再多說。當我解說那副字韻相同的對聯，「嶺頂鷹鳴，酩酊兵丁停挺聽。山間雁返，懶散蠻番挽彈彈」。他們聽得，只有哈哈大笑了。

(2) 這群作曲家，多數是走新派路線。他們認為古典樂派已經到了山窮水盡的境地，非此不足以言創作。他們崇尚十二音列以及多調音樂，問我是否也學習這些作曲技術。我說，我當然要學習這些作曲技術；但我只用它們來服務於我的創作目標，而不是無條件地給它們牽著走。我認為，我仍要把民族風格放在首要地位；因為我不會忘本。我要替國人製造日常的食糧，卻不願替富人製造怪味的點心。無調音樂與多調音樂，有如一隻大笨象，很有趣，很可愛；但我不想把它養在我的睡房裡。

(3)他們問我，中國有無多調音樂的創作。我答，中國音樂落後，乃是不容否認的事實；但我在數十年前就聽慣了多調音樂，而且天天都聽得到。他們乍聞此言，大感意外；忙問我，是誰人創作的？我答，這是多調音樂大師的老師所作的。數十年前，我每天早晨都聽到一隊軍人在操練時唱歌。那位隊長，並沒有先給以一個開始的音，只喊「一，二，三」，就唱起來；這就是多調音樂的演唱了。可惜唱到半途，聲調逐漸統一；結束時，全然失去了多調音樂的趣味了！他們奇怪地問，「這樣的音樂，豈不是很難聽？」我答，「你們批評多調音樂，真是一語中的了！」

<p style="text-align:right">（樂林蕐露第九篇，與樂人們聊天）</p>

(四)美人魚的歌聲

希臘神話之中，常有提及塞倫的歌聲。塞倫（Siren）是人頭鳥身的妖女，能變形為美人，躺在海島岸邊，唱出嬌艷歌聲，使經過該處的船上水手，慾念狂升，急於登岸去捕捉她們；一經登岸的水手，必是有去無遒。今日社會上，處處都充塞著流行歌曲，有人憎惡流行歌曲之賣弄風情，就指流行歌曲為妖女的歌聲。樂教工作者，常被眾人詢問，「為了社會安寧之故，是否應該嚴禁這種塞倫的歌聲」？

這個問題，我們可以從希臘神話裡，找到高明的提示：

渡海求取金羊皮的英雄雅遜（Jason），率領五十位勇士，乘坐大船，路經塞倫棲息的島嶼。當妖女們的歌聲傳遍遠近，船上的樂手立刻彈起聖潔的豎琴，眾人齊聲唱起勇壯的歌聲，這些琴聲，歌聲，把妖女們的歌聲全部掩蓋掉；於是他們能夠逃脫妖女們的迷惑，終能達成任務，勝利歸來。

在「木馬屠城」以後，另有一位英雄奧德賽（Odyssey），率領將士航經妖女島。他命其同伴用繩將他緊緊地綁在船桅邊，使他自己不能自由走動；又用蜜蠟將水手們的耳朵封著，使他們聽不到妖女們的歌聲。直至這船已經遠離了妖女島，然後叫眾人把他鬆了綁，又把眾人封著耳朵的蜜蠟除去。結果，他們也得到安全歸來。

從這兩位英雄所用的自衛方法，我們便可加以比較，取其優者為範。雅遜能用聖潔的琴音與勇壯的歌聲，來掩蓋了妖女的歌聲；這是積極方法。奧德賽綁著自己，又用蠟封了眾人的耳；這是消極方法。比較起來，我們該用積極方法，以攻為守，勝過消極的逃避；而且，時在今日，為了保護自然生態，最好還是嚴守禁例，不要捕捉這些野生動物。

面對流行歌曲之蓬勃，我們實在不必禁止塞倫的歌聲；只須努力創作振勵人心的優秀歌曲，歡欣鼓舞地熱烈唱奏起來，就可以勝過那些喪人志氣的靡靡之音了。最佳的衛道方法，並不是「禁止他們」，而是「先求諸己」。

（樂苑春回第二十二篇，歌聲魅力）

(五)詩經裡的「摽有梅」

「詩經」，召南的「摽有梅」，是女子求偶的歌謠，其詞云：

摽有梅，其實七兮；求我庶士，迨其吉兮。

摽有梅，其實三兮；求我庶士，迨其今兮。

摽有梅，頃筐塈之；求我庶士，迨其謂之。

以前，學者們都把「摽」字解為「落下」，譯其詩意如下：

梅子紛紛落地，樹上還有七分；

追求我的君子，莫耽誤美景良辰。

梅子紛紛落地，樹上只賸三分；

追求我的君子，今天再不能因循。

梅子紛紛落地，傾筐滿載收存；

追求我的君子，一開口便訂終身。

這首民間歌謠，實在是仲春季節，未婚男女集會的歌曲。姑娘們把梅子拋擲給自己所愛的青年男子，如果男子接受，則以佩玉等物為贈，以訂終身。這是古代民間的一種求婚風俗。詩內的「摽」字，實在就是現在慣用的「拋」字。（有）字只是助詞）。「摽有梅」實在就是「拋梅」。以前，學者們把「摽」字解為「從樹上跌落來」，就把詩意都解錯了，「拋梅求婚」的風俗，也不為後人所知曉了。下列是此詩的內容：

〔梅〕是「媒」字的諧音字。〔頃筐墍之〕就是「全筐梅子都給了他」。〔墍〕就是「給」。

拋梅啊！整筐都給了他；給了所愛的人，開口便訂終身。

拋梅啊！梅子賸下不多；拋給所愛的人，今天不再因循。

拋梅啊！梅子還有很多；拋給所愛的人，莫誤吉日良辰。

民間歌曲與民間風俗相連，文人學者，只從文字義理去讀詩，不知地方的習俗；所以經常把捉不到民歌的原義。今日我們讀古詩，必須提高警覺了。

（樂谷鳴泉第五十一篇，方言歌唱）

(C)創作技巧 (二十五篇)

(一)詩樂合一

詩與樂本來就是融合為一。只因世人以為音樂屬於專門技術，又認定「詩為志之本，樂為詩之末」；所以讀詩，只誦而不唱。拋開音樂，只談義理，就如飲而不食，靜而不動；都是未得圓滿。請看歷代學者們的見解，便可明白詩與樂不可分割的道理：

宋儒鄭樵在其所著之「通志略」說得好，「凡律其詞則謂之詩，聲其詩則謂之歌；作詩未有不歌者也。詩者，樂章也。」他又在「正聲序論」云，「詩在於聲，不在於義，猶今都邑之有新聲，巷陌競歌之；豈為其詞義之美哉？直為其聲之新耳。」恰如今日的流行歌曲，人人喜歡其宛轉動聽的聲調而非其詩句的內容。他又在「樂府總序」云，「古之詩，今之詞曲也；若不能歌之，但能誦其文而說其義可乎？」

這些都是很好的見解。為了文人拋開音樂以說詩，唱法失傳，乃歸咎秦始皇焚書，把樂經燒掉。又因為只讀詩句，專談義理，把男女表示愛意的情歌，都解為「文王配后妃，得性情之正」。

對於那些熱烈的情歌，就概列為「淫詩」看待。

根據孟子所說，「今之樂，猶古之樂也」；我們今日所唱的民間歌曲，與二千五百年前的國風相較，實在並無二致。例如，綏遠民歌「紅綵妹妹」，其詞云，「紅綵妹妹長得好，櫻桃小口一點點」；在文人眼中，就嫌它太過輕佻。又如山西民歌「天天刮風」，其詞云，「天天下雨天天晴，天天見面成不了親」，就嫌它過於率直，恬不知恥。其實，歌詞雖然庸俗，唱起來就與誦讀不同；曲調宛轉，惹人喜愛，只談義理，就味同嚼蠟了。

從「詩經」國風的詩句看，從今日民歌的樂曲聽，很容易使我們領悟出這個結論：

只談義理，好詞句也變成了劣詩篇；協以音樂，劣詩篇也變成了好詞句。

「詩經」裡的所謂「淫詩」，原本皆是樸素的心聲。我們切勿只從義理解說，把它們醜化下去；而該憑藉音樂演繹，把它們美化起來。詩與樂結成一體，縱使出於義理的污泥濁水之中，仍可借助音樂的陽光生長向上，終可出污泥而不染，受譏謗而更清。倘若詩樂分離，則各有缺憾，皆欠圓滿了！

（樂境花開第二十一篇，詩經裡的淫詩）

(二)身在山中

宋代詩人蘇軾遊廬山，在西林寺題壁，有句云，「不識廬山真面目，只緣身在此山中」。對於藝術創作者而言，身在山中，乃利於親切觀察；心在山外，乃利於整個安排。如果創作者具有同情心，肯設身處地，為聽眾設想，能用眾人已懂的材料來帶領眾人進入未懂的境界；這便是樂人的最佳德性。

樂人創作，必須能夠身在山中，同時又心在山外。清朝末年的學者王國維，在其所著的「人間詞話」內有云，「詩人對宇宙人生，須入乎其內，又須出乎其外。入乎其內，故能寫之；出乎其外，故能觀之。入乎其內，故有生氣；出乎其外，故有高致」。

創作必須先有技術訓練為基礎。徒有技術，仍然未夠，還須有真誠的同情心，肯為聽眾設想，這纔是人人所愛戴的創作者。

能為他人設想，則更能深入地觀察，淺出地發表，使人人皆能分享其樂；出乎其外，故能觀之。入乎其內，故有生氣；出乎其外，故有高致。

黃山谷引釋惠洪的「冷齋夜話」云，「天下清景，不擇賢愚而與之；然吾特疑端為我輩設」。王國維補充之云，「一切境界，無不為詩人設。世無詩人，即無此種境界。夫境界之呈於吾心，而見諸外物者，皆須臾之物，惟詩人能以此須臾之物，鑴諸不朽之文字，使讀者自得之；遂覺詩

人之言，字字為我心中所欲言，而又非我之所能言。此大詩人之秘妙也」。

清代學者黃黎洲（宗羲）云，「詩人萃天地之清氣，以月露風雲花鳥為其性情；月露風雲花鳥之在天地間，俄頃滅沒，惟詩人能結之於不散」。

老實說，天下清景，皆為具有同情心的藝術創作者而設。沒有創作技巧的人，只能自己陶醉於其中，無法把它捉得來與人分享。有創作技巧的人，隨心所欲，用自己所偏愛的手法去表現出之，不顧眾人的了解能力，使眾人也無法與他分享。只有其備同情心的創作者，纔能替眾人更小心地去欣賞，更詳細地觀察，深入淺出地發表出來，使人人能懂，使人人快樂。藝術家的可敬可愛，全在乎此。

（樂韻飄香第五篇，身在山中）

(三)胸有成竹

「胸有成竹」是指創作之前，先用內心設計整個作品的結構；「目無全牛」則是指創作之際，追求局部的完美，來配合整體的均衡。清代藝人鄭板橋愛畫竹，他所說的話，值得我們細心玩味：

「文與可畫竹，胸有成竹；鄭板橋畫竹，胸無成竹。濃淡、疏密、短長、肥瘦，隨手寫去，因爾成局；其神理具足也。有成竹，無成竹，其實只是一個道理」。

鄭板橋所說的「隨手寫去」，有如鋼琴家的即興演奏。看來是不用思索，隨意亂奏；其實，

在寫竹或奏曲之前，在心中必先有概要，然後可以揮灑自如。倘若真是毫無結構，便成支離破碎，

雜亂無章，連作者自己，也萬分討厭了。

鄭板橋另有一段話，是說及「胸有成竹」的。他說，「江館清秋，晨起看竹。烟光日影露氣，

皆浮動於疎枝密葉之間；胸中勃勃，遂有畫意。其實，胸中之竹，並不是眼中之竹也。因而磨墨

展紙，落筆倏作變相；手中之竹，又不是胸中之竹也。總之，意在筆先者，定則也；趣在法外者，

化機也。獨畫云乎哉！」

所謂「意在筆先」，就是內心的設計，也就是「胸有成竹」的本義。至於「趣在法外」，就是

作者靈感的活動。這兩種工作進行，最明顯的表現，就是即席揮毫與即興演奏。在樂曲的演奏中，

並不是一手奏曲調，一手加伴奏而已。還有許多結構嚴謹的曲體，需要有精密的組織設計；例如，

賦格曲的主題與答題，追逐與模仿；奏鳴曲的正題與副題，調性的變換，開展與回應；這些皆須

先有精密的安排。這便需要「胸有成竹」的設計了。

一位聰明的太太，驚奇而佩服地間汽油站的主人，「你怎能看出這塊地藏有油礦的？」——所

有精密的作品，皆如汽油站的建立；若非經過「胸有成竹」的設計，「意在筆先」的安排，那能

隨時隨地都掘得出汽油來？

（琴台碎語第四篇，胸有成竹）

(四) 目無全牛

當年，我遠赴歐洲進修的數年中，每天我自己燒飯，廚房用具，並不齊全。買一隻雞回來，我只憑一把切水果的小刀來割切。我當然不能用小刀，把整隻雞連骨砍開；但我卻能按照雞的骨節結構，在骨骼連接之處，用小刀輕輕割開筋絡，然後切為肉塊。在割切之時，我沒有看到整隻雞，只看見骨節間的筋絡連繫。這種「目無全雞，只見骨節」的看法，並非由我發明而是得自莊子「庖丁解牛」的哲理。

莊子所說的那位廚師，初學割切牛身之時，所見的無非是一隻完整的牛。學了三年之後，乃能進步到見不到整隻牛的身體，只見到一座骨骼的組織。在割切之時，他不必用眼睛去觀看，而是用心神去體會。依照骨骼結構與肌肉紋理，輕輕割開，不須用刀亂砍；因此之故，他的刀，用了十九年，仍然有如新的一樣。順應自然，珍惜能源；這是「目無全牛」的要旨，也是養生的最佳法則。

莊子除了說及庖丁解牛的「目無全牛」，還說及斲輪老手的「不徐不疾，得之於手，應之於心」。他也說及削木老手的「齊以靜心，以合天人」；這是「胸有成器」的做法。凡此種種，都說明由技巧動作，因熟練而進入藝術境界。「目無全牛」其實只是屬於「小處著手，局部完美」

的技術；還須發展起來，服務於「大處著眼，整體結構」；然後能獲得圓滿的效果。

許多人學習音樂，實在只是學唱歌，學奏琴的技巧，而不是學習音樂。學唱歌，學奏琴，皆屬於音樂的局部工作。直至他們能夠放大眼光，將這些技術服務於整個音樂表現；然後算是達到學習音樂的本旨，並非專指唱奏技術。音樂原是仁愛的化身。音樂的表現，來自整個人的德性。孔子說得好，「人而不仁，如樂何！」

（琴台碎語第五篇，目無全牛）

(五)與眾不同

現代音樂作者，最害怕被指為「平庸」；因為他們所堅持的創作原則是，「縱使我不是勝過別人，我也要具有獨特的個性」。為了要表達獨特的個性，所以標奇立異，不惜淪為怪誕。他們認為，若不能流芳百世，就寧願遺臭萬年；卻千萬不可陷入「平庸」的境地。

在音樂創作的園地中，為了要與眾不同，他們常用的技巧是：

(1)古典和聲為了不要混亂調性，所以禁止使用純五度的音程平行。現代作者為了取得特殊效果，就喜愛常常使用它。

(2)頻頻更換樂曲節奏，以尋求擺脫拍節的束縛。

味。

(3)使不同調性的樂曲同時進行，又用多種不同節奏的樂曲，合在一起，以取得紛亂的效果。

(4)大量使用變體和絃與加音和絃，以增加音樂的怪味。

(5)兩個音之間，不是只有半音，而是分為三個或六個微分音，使能奏出像講話一樣的音樂。

(6)使用特殊組織的音階來作曲。重視那些地方性的音階，結合不協和的和絃，使樂曲充滿怪味。

(7)用十二音列，或局部音列為音階，作成無調性的樂曲。

(8)用數理推算的方法來作曲，用占卜方法來作曲；根本不用感情來作曲。

(9)拼湊不同樂曲的段落，或用擲骰子的方法，選取某頁某段的作品，拼成新曲。

(10)把樂曲省略音符，使成精簡；或者作出一些啞謎式的樂曲。選用怪誕的標題，例如，薩替(Erik Satie)作品的標題，「做夢的魚」，「聞之卻步的小夜曲」，「冷冰冰的抒情曲」。所用的表情標語，也力求怪異，例如，「像牙痛的夜鶯」，以惹人注意。

(11)廣泛使用鐵砧，電鈴，飛機聲響，敲破杯盤等音響之外，更堆砌一切特殊的聲響為音樂素材。憑藉擴音器材的助力，把蟲鳴擴大成為獅子吼，把溪流聲響變作狂烈波濤。更把錄音加速，變慢，逆轉進行；或者同時開放幾個不同電台的廣播，以求紛亂、嘈雜，當作奇妙、有趣。所有與眾不同的音樂創作，終於成為音響遊戲，不再是音樂藝術了！

凡是愛護民族文化的藝人，雖然嚮往與眾不同，也總不至於忘記了自覺自律的習慣；也總不

至於把自由變為放縱，把人性變作獸性。

（樂韻飄香第三十五篇，如何救治現代音樂的沉疴）

(六)靈感來源

靈感是一種心理狀態，它像突然的閃光，宛似夜空的隕星，發出壯麗光芒，給人以寶貴的啟示。因為它是突然出現，轉瞬即逝，使人驚詫之餘，只能認作是神的恩賜。好比擦火柴，或者使用打火機，一觸即見火花。在火花出現之前，必須先行配合齊備各種必要的材料。倘若事前全無準備，就絕無可能使火花出現。且看紀念節日的開燈典禮吧！輕輕一按，就使全場燈光盡亮。試想，在此一按之前，費了工作人員多少辛勞的時光！

每一位創作者，無論如何聰慧，總要先能熟練地使用創作的工具；因此，他必須經過長期刻苦的準備工夫，然後能夠豁然貫通，運用自如。人們僅看到他豁然貫通的一剎那，於是稱之為天才，認為成績輝煌，全憑靈感之力，豈不可笑！

靈感是什麼？就是早有準備而又極為專心致志的結果。若未能熟練地使用一切表達感情的符號，則怎能有天才與靈感之可言？因此，天才與庸才，靈感與魯鈍，都是由於「量」的差異，而不是「質」的分別。只因為「踏破鐵鞋無覓處」的刻意追求，所以能「得來全不費工夫」。所謂

「全不費工夫」，只是表面所見而已；實在其內容乃是「非常費工夫」。

王國維在「人間詞話」裡說得好：古今之成大事業、大學問者，必經過三種之境界。「昨夜西風凋碧樹，獨上高樓，望盡天涯路」，（見晏殊所作的「蝶戀花」），此第一境也。「衣帶漸寬終不悔，為伊消得人憔悴」，（柳永所作的「鳳棲梧」），此第二境也。「眾裡尋他千百度，驀然回首，那人卻在燈火闌珊處」，（辛棄疾所作的「青玉案」），此第三境也。這裡所說的「驀然回首」，就是靈感出現；產生靈感的過程，乃是由於「為伊消得人憔悴」。我曾將此三首宋詞，作成合唱，組成聯篇歌曲，以刻劃出人生奮鬥的過程，以榮耀古代詞人的成就。

因為人們不了解靈感是產生於苦學，所以常將靈感當作是神蹟。鄭板橋說，「精神專一，奮苦數十年，神將相之，鬼將告之，人將啟之，物將發之」。人們不曾注意到這些苦工，卻說是鬼神所賜，豈不是推諉於鬼神來掩飾自己的懶惰嗎？

（琴台碎語第一百五十篇，靈感的神話，所列出的軼事，有英國詩人卡德夢與哥爾利治，義大利與波蘭的提琴家塔替尼與溫約夫斯基，以及嵇康奏琴的事蹟，可作參考）

（七）志在未來

一九五九年一月，在歐洲義大利羅馬，我去聆聽一場盛大的音樂演奏會；節目之中，有一首

魏本所作的交響曲。魏本（Anton Webern, 1883-1945）是奧國作曲家，屬於現代表現派，其作曲風格，偏尚精簡，常獲現代樂評者之嘉許。荀白格（Arnold Schonberg, 1874-1951）讚美他「能以一聲嘆息表達出整套長篇故事」。這首作品包括兩個樂章，第一章是卡農形式，第二章是主題及七次變奏。

在演奏時，這首樂曲的主題，是拆成點點滴滴的音響，分配給樂團中的各種樂器。每種樂器輪替地奏出一兩個單音，聽起來是零星碎點，此起彼伏，連曲調的線條都難以辨認。音樂廳中的聽眾，聽了不久，就顯得不耐煩。開始噓聲四起，繼以腳蹬地板，喝倒采的怪聲，如海浪奔騰；指揮者被迫停了下來。我用望遠鏡細看台上的樂師們，只見個個得意洋洋，充份表現出「果如所料」的喜悅。紛擾了一段時間，就有人站起來，大聲呼喊，「靜下來！靜下來！讓他們繼續奏呀！」

於是，堂內立刻肅靜，指揮者站回原位，樂團重新演奏。不久，聽眾們又忍受不了，喧鬧之聲再起，洶湧澎湃，把台上的樂聲，完全淹沒。這項節目，在無可奈何的情況下，不了了之。

魏本這首交響曲，是一九二五年應美國作曲家同盟之邀請而作。一九二九年，初奏於美國紐約，雖然被譽為「簡潔明朗，意到聲隨」；但每次演出，皆被喝倒采。有人認為創作者皆具先知的智慧，經常走在時代前頭。那次在羅馬演出（一九五九年）是首演後三十年，仍然被喝倒采。

直到今日，已近七十年了，仍然不見得人人喜愛它。創作者「志在未來」，該如何去解釋呢？既然是人人不接受的作品，何以能處處演出又處處被讚揚呢？這是許多人都大惑不解之事。

我們要曉得，所有負責宣傳的工作者，都熟悉昔日德國納粹黨的名言，「把謊言多次反複，便可成為真理」。可惜他們都忘記了這句古訓，「公道自在人心」；更不懂我國聖賢的名句，「天視自我民視，天聽自我民聽」。

現代音樂已陷入紛亂的情況中，善惡不分，真假難辨，已經走向毀滅之路；只有中國正統文化精神，乃能救它出於危難。中國正統文化精神是「真誠」。「真誠」不獨成己，且以成物；不獨自救，且以救世。

（樂韻飄香第三十五篇，中國正統文化精神）

(八) 雅樂復古

從我國歷代史志看，所謂雅樂復古，皆是形式上的提倡，並無切實的推行。清朝的雅樂復古工作，由君主親領其事，規模宏大，比之以前各朝代的「考正雅樂」，都來得切實。但，這樣的復古，卻並非改進，而是泥古。在周朝以前的樂器，仍屬簡陋；樂論之中，常雜神話；把這樣的音樂文化來復古，只是開倒車而已。清朝的君主，為何要費偌大的人力物力，來做這件開倒車的工作呢？若要明白其中原因，必須認識清朝的學術背景。梁啟超著的「中國近三百年學術史」，可以助我們明白其內容；今節錄其中一段，以供參考：

滿洲人入關，初時像很容易，用四十日工夫，便奠定了燕京；但卻要用四十年工夫，纔得有

全中國。順治元年至康熙初年的二十多年間，他們採用了「利用虎倀」及「高壓政策」，招納降臣，開科取士；又興文字獄，以建立其威力。康熙十二年以後，便運用了「懷柔政策」。第一步是薦舉山林隱逸，第二步是薦舉博學鴻儒。可是，這只能收買到二三等的人物；真正的學者，沒有一個被他網羅得到。到了康熙十八年，開「明史館」，便得到很大的成功，因為許多學者，對於故國文獻，十分愛戀。別些事情，不肯與滿人合作；而這件事，卻勉強遷就了。……

康熙帝對學問很熱心，乾隆帝又繼續發展，把音樂文化帶回古代去，實在具有愚民作用。當時，也有不少學者論及「樂器復古之不足用」（毛西河）；「樂器不必泥古，俗樂可求雅樂」，（江慎修）；但君主一意孤行，眾人只好服從，無法違抗。

當時，朝廷雅樂與民間俗樂，各自發展。朝中鬧著復古，民間已把崑腔，唱得興高采烈。後來，乾隆帝也著了迷，更設立了「昇平署」，競奏新聲。直至湖北的黃岡與黃陂的新腔，（簡稱二黃），風靡全國之時，復古的雅樂，便黯然無光了。

試將清朝的雅樂復古與歐洲中世紀的文藝復興相比較，我們就可明白，歐洲的文藝復興，其初也是傾向於復古。他們夢想著恢復希臘的古代藝術。後來卻能轉變而為追求新生。他們因為認識了「人的價值」，把人從宗教壓制之下解脫出來。加上受了外來文化的影響，鼓舞起創造的力量；由此就開展出後世文化的新時代。這樣的發展，就並非只靠復古所能達到的了！

（樂韻飄香第三十一篇，雅樂復古與文藝復興）

(九)表情速度

表情速度即是感情化的速度。老實說，一切優秀的音樂奏唱，都是不依嚴格的拍子進行；但這種不依拍子，並非胡亂進行，而是使熟練的技巧服務於感情的表現。所謂表情速度(Tempo rubato)，原意是「削取了時間」；即是我國音樂所用的術語「搶板」。有人解釋，這是在一個小節之內，偷取這個音符的時值，補了給另一個音符；但這種解釋，也並不恰當。

表情速度，實在是奏唱者本身全人格的流露。奏唱者全憑這種獨特的自由速度來發揮其卓越的才華。這是一種不依拍子的速度；但，其產生乃是由嚴格的速度發展而成。通過嚴格速度訓練之後，再加入個人內心的感情，自然產生了這種「表情速度」；這是熟能生巧的具體表現。唯有通過嚴格的節奏訓練，然後能夠獲得真正的自由速度；否則只是得到放縱而非得到自由。

歷代相傳，蕭邦是善於使用表情速度的鋼琴演奏家。他曾說，「樂曲裡，曲調可以自由進行，但其伴奏則必須保持嚴格的速度。試看風中搖曳的樹，其枝葉隨風搖曳生姿；但其樹幹則屹立不動。」這句話，使許多人感到困惑不已。其實，他乃是說，曲調可以自由搖曳於感情的風裡，伴奏則應如樹幹之穩定。蕭邦演奏，重視表情速度；但他卻鼓勵學生們參加集體合奏的活動。合奏訓練可以培養起嚴格速度的才幹，這種嚴格速度，乃能自然產生表情速度的本領。

表情速度，因人而異。同一首樂曲，因奏唱者個性不同，自然產生不同的效果。我們常可聽到奏唱者的拍子絕對正確，強弱變化也完全依照樂譜所寫；但聽起來，全無韻味。這就是欠缺了個人所特有的「表情速度」之故。

表情速度，不獨奏唱者知識要充足，技術也要精練；還須有完美的品格修養。我國聖賢所說，「樂者，德之華」；西方哲人所說，「風格就是本人」(Style is the man)，都具有相同的至理。

（琴台碎語第二十九篇，表情速度）

㈩約翰換靴

約翰所穿著的這雙靴子，並非破爛，只因用久了，很想換過一雙。這天清晨起來，拿了一筆錢，決心去市場看看，想把靴子更換。在路上，他遇到一位朋友，這位朋友訴說所穿的新靴太窄，很想到市場去賣掉，另買新的。約翰試穿他的新靴，覺得十分適合。結果，他同意補了一筆錢，互相將靴調換了。約翰穿起新靴，十分愉快；但，走了一段路，就感到小趾被壓得很痛；而且，愈走愈痛，難以忍受。於是找到一間鞋店，懇請更換。結果，又是補了一筆錢，把靴子換了。走了不久，又覺得腳跟不舒服。在一間舊鞋店中，終於給他找到一雙最合意的靴子；雖然不是新靴，但穿起來甚感舒適。終於又補了錢，換得此雙舊靴。回到家中，一身暢快，覺得花了一大筆錢，

換得滿意的靴子，實在不虛此行了。他脫下靴子，細心洗刷一番；在靴的內側，發現刻有自己的名字。原來這就是他早上出門所穿的那雙靴子。換來換去，賠掉了錢，仍是舊的最好。

這是我們常見的事。許多人讀詩詞，聽音樂，只喜愛自己所熟識的材料。他們也明白，這是偏食的習慣，對於健康，會有不良影響；但因知識範圍太窄，對於其他作品，甚難接受。到頭來，仍然只滿意於已經熟識的材料。好比我的老朋友，每次到飯館，點菜都是榨菜肉絲。那天，他下大決心要換口味，看遍菜牌，考慮再三；結果，仍然點了榨菜肉絲。

回溯數十年前，我創作樂曲，自覺頗能勝任愉快；但總無法更進一步。我很想試用其他方法，使作品有更完美的表現；做來做去，仍不滿意，還是滿意於已經慣用的方法。這正是只能點榨菜肉絲的習慣，仍是穿舊靴最舒服。直至我找得嚴格的作曲老師，命我從頭再磨練對位技術，然後我乃獲得生機；再加上使用調式為素材，懂得使用調式和聲的技術，始能開始我的新路向。

我終於明白，整個人生，不過是一個學習的歷程，每活一天，就要繼續求學；因為，不學必然無術。許多人都有求變的決心，但欠缺求變的方法；到頭來，徒然有心，實則無力。醫師常常提示，教人不可偏食；可是，各人知識有限，實在不容易突破牢籠。這也不好，那也不好；換靴之時，仍是舊的皮靴最舒服；點菜之時，仍是榨菜肉絲最稱心。

（樂苑春回第十五篇，約翰換靴）

(二) 吃自煮餐

欣賞音樂，如吃「自煮餐」。「自煮餐」與「自助餐」，大有分別；請詳言之：

「自助餐」是把已經煮好的許多種食品，羅列桌上，食客們可以自由選擇；一拿到手，立刻可以進食。

「自煮餐」則並非如此。食客所面對的，可能是缸中游來游去的魚、蝦、蟹，籠中會啼會叫的雞、鴨、鵝；也許是連根拔來、黏滿泥土的蔬菜，也許是枝葉俱全、兼有蟲蟻的瓜果。食客所要做的，必須親力親為，把它們用水洗，用刀割；清洗乾淨，加味烹調，乃能進食。

欣賞音樂就恰如進食「自煮餐」。並非只靠耳聽，而是要先把所要聽的材料，潛心整理，組織內容；然後能夠領略其美的樂音，美的結構，美的內涵。由於這樣的聆聽，乃喚起內心的共鳴，遂引出真正屬於自己的心聲，使自己陶醉於其中。

老實說，我們所聽到的音樂，只是用來引起內心音樂的敲門磚而已；聽音樂演奏，實在是拋磚引玉的工作。一般人聽音樂，經常是全無準備，懶洋洋地，讓心靈飄浮在樂音的浪潮中，並無主動地去參與創作的活動。古諺云，「音樂並非懶人所能享用的美食」；因為，只有運用創作之力去欣賞，然後是真正的欣賞。

兩個孩子在玩一輛模型汽車。經過一番討論，他們都一致認定，玩現成的汽車，比不上自己製造汽車之有趣。這個見解，卻是千真萬確的心得；因為創作活動之中，蘊藏著豐富的快樂泉源。

由此我們可以明白，玩車不如造車，觀畫不如繪畫，看圖不如砌圖，賞花不如栽花；瀏覽欣賞，不如參與創作。

創作活動，本身就充滿趣味。在創作的過程中，常遇困難；能夠克服困難，則快樂更加無窮無盡。這就可以說明，何以許多人不願安坐環境舒適的家庭中，優悠自在地享福，而偏喜愛縈營荒野，橫渡大洋，馳騁沙漠，攀越險峰。

（樂圃長春第七篇，請吃自煮餐）

(三) 樓邊桃樹

多年前，我曾住在菜圃側的小樓上，窗外有兩株桃樹。在春天，桃花盛放，我獲得房東的同意，可以用有鉤的小繩，把正在開花的桃枝，拉入我的窗內；這枝開完了，又可另拉一枝；使我的住室洋溢著桃花的芬芳，引來了蜂兒，終日穿梭徘徊。花謝之後，結成串串的桃子；我又可將結滿桃子的枝椏，拉入窗來。窗前散放出桃子的香味，惹得成群小鳥兒，不停飛來，為我歌唱。

桃樹與小樓，本來早就各自存在。只要我有小繩在手，就可以把它們結成一體。別人看見，

很難分辨出，到底是桃樹為我住此而生，抑或我為桃樹之生而住此。事物本天成，只憑機緣，就能結合起來，成為整體。

在音樂創作之中，能把不同曲調結成一體的技術，便是對位法。我要運用對位技術，把現有不同地區的民歌曲調，組織起來，以使民歌合唱表現出精緻化，而其風格則高貴化。下列的民歌組曲，就是用樓邊桃樹的組織方法編成的例子。（曲譜可以在中華學術院印行的「中國民歌組曲集」第一、第二集以及我的作品專集第四集，「合唱民歌組曲選」內找到）。

(1) 鳳陽歌舞，包括鳳陽花鼓，鳳陽歌，何志浩配詞。用原詞唱出的，仍用「鳳陽花鼓」為歌名。後段是兩首歌同時唱出。

(2) 天山明月，包括沙里洪巴，喀什噶爾，青春舞曲。前兩首在後段同時唱出。

(3) 迎春接福，包括春牛調，馬燈調，香包調，落水天，唱歌人。前二首，在後段同時唱出。

(4) 大板城姑娘，包括大板城姑娘，孟姜女，紅綵妹妹。在後段，大板城姑娘與紅綵妹妹同時唱出。

(5) 紅棉花開，包括廣東小曲剪剪花，百花亭鬧酒，陳世美不認妻，這些小曲本來沒有歌詞，何志浩配詞為紅棉好，花中花，紅滿枝。在結尾處，紅棉好與紅滿枝兩歌同時唱出。

(6) 刮地風，包括刮地風，貴州山歌，清江河。在結尾時，刮地風及其對位曲調與貴州山歌同時唱出。

(7) 春風擺動楊柳梢，包括大板城姑娘，跑馬溜溜的山上，繡荷包。後段是三首歌同時唱出。

(8) 青春長伴讀書郎，包括青春舞曲，讀書郎。後段是兩歌同時唱，並加新的對位曲調陪伴。

(9) 傜山春曉，包括黃條沙，細間鳳，萬段曲，楠花子。後段是細間鳳與楠花子同時唱出。這些傜歌，也是何志浩為之配詞的。

（琴台碎語第一○四篇，鳳陽歌舞）

(三) 樂以彰詩

詩篇是文字組成的樂曲，樂曲是聲音組成的詩篇。借助音樂的翅膀，詩詞更易飛進人們的心坎裡。

音樂能夠表彰詩意。我們可以將詩句化成樂句，用人聲唱出來。也可以將詩篇的內容，全部化成音樂；這就是「寓詩於樂」的設計。

今將唐詩，李頎所作的「聽董大彈胡笳弄」合唱曲，加以簡明的解說，就可明白樂以彰詩的真義。

「古戍蒼蒼烽火寒，大荒陰沉飛雪白」──這些描繪悲涼景物的詩句，最適宜用合唱的歌聲唱出來，以繪出一幅蒼涼的圖畫出現在聽眾的心裡。

「先拂商絃後角羽，四郊秋葉驚槭槭」——用琴聲先把商、角、羽三個音，按次奏出，與朗誦相配合，就可使樂聲，人聲，互相詮釋，聽者更易了解。

「空山百鳥散還合，萬里浮雲陰且晴」——用活潑的短句，追逐模仿，時合時分，就很容易帶給聽眾以鳥群的散合形象。用變體和絃的突然轉調，就很容易描繪出浮雲陰晴變化的景象。這是詩句與歌聲結合所造成的奇妙效果。

「嘶酸雛雁失群夜，斷絕胡兒戀母聲。川為靜其波，鳥亦罷其鳴」——這是描述蔡文姬當年隨漢使歸國之時，不能不離開在胡所生的一雙兒女，實在左右為難。這種又悲傷，又歡喜，又還鄉，又生離的複雜感情，唯有使用深情如海的合唱歌聲，乃能感動聽眾。至於川靜其波，鳥罷鳴，在漸弱，漸慢，兼附靜默的歌聲中，最能把詩境清楚地表現出來，使聽眾能置身其間，分擔其愁苦。

「幽音變調忽飄灑，長風吹林雨墮瓦」——用突然變化的音樂進行，便可給聽眾明示環境遷移的感受。

在這首長詩之中，朗誦與合唱，配合節奏與音色之變化，都能加強詩境的顯現。因聽賞樂曲而使眾人樂於研究古詩，欣賞到詩人的優秀才華，便可達成我的願望。這個願望就是藉音樂來提高國人對詩詞的興趣，切實了解我國古代詩人的成就；因而懂得愛護我國的文化財產。

（樂圃長春第十七篇，樂以彰詩）

(四)學樂箴言

舒曼(Schumann, 1810-1856)具有卓越的音樂才華，同時也有敏銳的觀察力。他曾主編音樂評論刊物，他的言論，使當時德國樂壇風氣一新。他所寫的「給音樂青年的箴言」，凡六十餘項，甚具卓見；雖然寫於百多年前，直至今日，仍具崇高的教育價值。通常總是被選出若干項，介紹給讀者；今選其三十項，加以現代的解說，讀者可用自己的心得，為之補充，以神益後學。

(1)無論是學奏或學唱，每見一首樂曲，沒有琴聲為助，也要能將其主要的曲調，準確地唱出來。這是養成「能聽的眼」與「能看的耳」的最佳方法。

(2)記憶一首樂曲的曲調，同時也記憶其和絃進行。

(3)聽到任何聲音，都要定其高度，辨其節奏，明其音色。能用口複述出來是好的，更好的是能用樂譜寫出來。

(4)細心聆聽民歌，它是民族藝術的寶藏。

(5)經常參加合唱團，更好是幫助唱內聲部與低音部；如此乃能顧及全曲的結構。這是做人處事的最佳訓練。

(6)認識各種樂器的音色與性能。無論在任何場合，留心聽取各種樂器專家談其心得。

(7)音階練習，勿忘加入不同表情的速度與力度變化。

(8)練好嚴格速度的演奏。一切精美的表情速度，皆是由嚴格速度產生出來。

(9)辨別樂曲的速度，最可靠的方法，是審察其曲調的性格與伴奏和絃的密度。和絃變換得愈頻繁，其速度也必然愈慢；反之，和絃變化很少的樂曲，其速度必較輕快。

(10)每奏唱一首樂曲，必須有始有終；切勿唱兩句就拋開。

(11)凡奏唱一首樂曲，必須加入適當的感情，使其言之有物；因為只奏唱其樂譜，並沒有音樂在其中。

(12)尚未能把全曲從內心背誦唱奏，則仍然未算透徹地了解該曲的內容。

(13)要忠實地把作曲者的原意表達出來，不可貪圖賣弄自己的技巧。

(14)創作樂曲要出自內心。雙手在琴鍵上亂闖，並不是音樂。手指要服務於心靈，不是心靈追隨手指。

(15)曲體的知識，極為重要。必須熟悉各種樂曲的體裁，然後能夠分析樂曲的內容。

(16)細心觀察樂團指揮者的動作。他處理樂曲的方法，能夠把樂曲的內在精神展示出來，讓人得以欣賞。

(17)要多讀文學作品以及傑出的詩詞，因為文學，詩詞，繪畫，都與音樂有密切關係。

(18)和聲學的知識，非常重要，憑它乃能分析樂曲。

(19)隨時樂於替別人做伴奏，非止能增進音樂技巧，同時也練好了品格。

(20)平時自己練習奏唱，必須當作有嚴師在旁監視；這是避免怯場的最佳方法。

(21)選擇練習材料，必須向長輩請教，不可自作主張。

(22)學無止境，必須謙遜。狂妄自大的人，實在是自封了上進之路；我們切勿學他。

(23)多讀音樂歷史，了解不同時代的生活背景，然後能夠了解不同作家與其作品的內容。

(24)尊敬前賢，同時不可藐視同輩。對於別人的新作品，必須虛心研究，切勿一見就加以批評。

(25)對於世人所尊敬的大師作品，必須秉持敬佩之情，細心研習。

(26)世上的優秀作品很多，學之不盡。追隨時髦，只是捨本逐末；這是浪費時光，消耗精神，實在不值得。

(27)道德法則就是藝術法則。不要做那些只能破壞而不能建設的人。

(28)生活，科學，藝術，三者不可分離。離開生活，科學，與藝術，都是不健康的文化活動。

(29)沒有熱誠，做事就不能成功。熱誠是從信心而來，信心必待修養。

(30)仁者見仁。只有英雄纔能識得英雄。我們必須努力求學，使眼光遠大；所見更高更遠，乃能為眾人創造出幸福的生活。

（樂圃長春第二十九篇，舒曼箴言之闡釋）

(五)文字對位

中國文字，每個字都有平、上、去、入的聲調變化。明代釋真空所作的「玉鑰匙歌訣」，對四聲的解說是：

平聲平道莫低昂，上聲高呼猛烈強。

去聲分明哀遠道，入聲短促急收藏。

這四聲之中，除了平聲之外，所有上、去、入，皆是仄聲；所以字音分為平仄兩類。平、上、去、入四聲，都有陰陽兩種。國音所用的四聲，是陰平（第一聲），陽平（第二聲），上（第三聲），去（第四聲）；並無用到入聲的字音。每字的四聲變化，實在是音樂的變化。世界各國公認我國語言是「音樂化的語言」，就是由此而來。在國音裡，每個字的四聲變化，可以用兩句成語為範本，就是「山明水秀」，「非常努力」。我們也可用國音讀出的數目字字音為範本，就是「三零五六」。

粵音的每個字，不止有四聲，據說是有九聲；這九聲就是陰的平、上、去、入；陽的平、上、去、入。入聲之中，則分為三個：就是「陰入」與「陽入」之間，還有一個「中入」。但，這個

「中人」，常是有其讀音而無實字，試舉一例以明之：

「詩」字的九音：（粵音）
（陰）詩，史，試，惜，（陽）時，市，事，蝕，（三個入聲）惜，錫，蝕。

「中」字的九音：（粵音）
（陰）中，總，種，竹，（陽）○，○，仲，逐，（三個入聲）竹，○，逐。

所列的○，便是有讀音而無實字。所有入聲的讀音，不過是「急收藏」的閉口音。例如：

陰入的「惜」，與陰平的「詩」；陰入的「中」，與陰平的「竹」；
陽入的「蝕」，與陰去的「試」；陽入的「逐」，與陰去的「種」；

其高度完全相同，其入聲只是短促的閉口音而已。在唱歌之時，作曲者倘若把入聲的字拉長，就立刻失去了入聲的本質。粵語所調每字有九聲，實在說，只有六聲可用而已。

學作中國詩，先要學對聯。對聯所用的字音平仄變化，與作曲所用的對位曲調組織的巧妙安排；兩者皆同樣性質的學問。對聯創作是文字使用的靈活變化，對位技術則是曲調組織的巧妙安排，實在是

可用推理方法去完成。因此之故，多讀詩詞，就能助長作曲的技巧；多聽對位音樂，必能領悟詩詞鑄句的才華。很多趣談，常說及昔日的才女，花燭之夜，提出上聯，請夫婿對出下聯，乃許進

入洞房。由此便產生了不少難解的對聯，只有上聯而無下聯；這些被稱為「絕對」，（就是斷絕了出路的對聯）。

我在小學讀書之時，便熟悉了這個上聯：

三友堂前，左種松，右種梅，中總種竹。

由於尾句的「中總種竹」，把一個字的平、上、去、入，四聲全部砌成一句，使人人無法想得答案。

七十六年（一九八七年）六月，香港的「民族音樂學會」聯合了三個合唱團體，在香港大會堂舉辦「松竹梅雅集」，要頒發紀念品給韋瀚章教授，林聲翕教授和我三人，以表揚樂壇老兵的辛勞。在會中，各個合唱團演唱我們三人的作品，並請韋教授朗誦其近作新詞，請林聲翕教授講述教心得，請我講松竹梅的詩話。我忽然想起這一則無人能對的上聯來。我認為宇宙的大千界內，因光明而得善美，憑仁者之心，遂將眾人隱藏於內的才華引發向上；所以我想到這個「絕對」的下聯為：

大千界內，光因善，明因美，隱引因仁。

我朗誦出這個下聯，眾人齊聲喝采，歡笑滿堂。他們都說，昔日倘有公主徵婚，出了這個上聯，則我必然可以做駙馬爺了！我答他們，如果當年真的有誰家小姐拋繡球，出了這個上聯，我必然抱頭鼠竄。因為，我足用了六十多年，纔能對出下聯；當年那位小姐，至少如我一樣，已經變成老太婆。討個老太婆回家供養，實在不是一件有趣之事了！

（樂苑春回第十三篇，刻舟求劍）

（樂苑春回第十六篇，對聯與對位）

(六)訓詁才華

晉朝學者郭璞云，「道物之貌以告人，曰訓；釋古今之異，曰詁」。從事訓詁工作的學者，常是運用機智，從字形、讀音、義理，加以猜測，大膽假設，小心求證；然後獲得結論。我們研讀古代經典，常靠訓詁學者的辛勞，乃得掃除障礙；他們實在功不可沒。

舉例說，荀子「樂論」的尾段，原無標點句法，其原文是「竽笙簫和筦篪發猛」。有人說，「簫和」應是「蕭和」；因為這兩個字是形容竽笙的聲音，與後邊「發猛」之形容「筦篪」的聲音，成為對偶句。這種解說，言之成理；但，下文的「竽笙簫和筦篪似星辰日月，鞉柷拊鞷椌楬似萬物」；又如何解釋呢？前句所列，明顯地是指六種管樂樂器；後句所列，明顯地是指六種敲

擊樂器。由此可見，改為「肅和」，實在不通。王叔瑉說，竽、笙、簫、和，乃是四種管樂樂器。

「和」是小型的「笙」。一言提醒了讀者。這是訓詁學的功績。（今日我們在各大辭典中，都可查

得這個解說）。

訓詁工作演變下來，漸成為文字遊戲。偏愛創作的文人，經常看不起它。但，文字遊戲也常

有敏捷才華的出現，令人喝采；用來增加生活情趣，未可厚非。「世說新語」所記的「言語」、「捷

悟」各段，常為世人所樂道。下列一則，是我親眼所見的趣事：

一群老朋友在酒樓上敘會。只見窗外烏雲滿天，狂風乍起；大家心中都想起「山雨欲來風滿

樓」的詩句。有人不禁大聲朗誦，「風雨欲來……」。眾人聞之，不約而同地哈哈大笑；因為開首

的「山」字說錯「風」字，必然無法接得下去。各人齊聲大叫，「說呀！說呀！」也有人頑皮地

提示他，「山滿樓！山滿樓！」一時笑聲雷動。有人舉杯賀他，因為他詩興高昂，十分可愛；但

被人一碰，就摔破了杯，水潑滿地。朗誦的人靈機一觸，接著大喊，「水滿樓」！眾人為之更加

歡笑不止。剛才的笑，是笑他束手無策；現在的笑，是賀他突破重圍。一句詩，為眾人帶來無窮

歡樂。

訓詁學者就常在這種情況之中打滾。經常被困於重圍之內，也經常能夠跳出重圍，把快樂成

果，供人分享；且讓我們誠心地讚美他！

（樂風泱泱第四篇，訓詁才華）

(七) 逆讀詩詞

在歐洲中世紀文藝復興期中，荷蘭樂派的作家們，最喜歡使用對位技術，作成許多可以逆讀的樂曲，成為卡農之一種，稱為「逆讀卡農」。卡農（Canon）是典則之意，為了該曲之作成，是依照一個法則進行；有些是追逐與模倣，有些是逆轉來唱奏。這類樂曲，以前用意譯名稱「典則曲」；現在我們常用音譯名稱「卡農」。這些作品，只是技術巧妙而已，藝術價值並不算高。

在英文詩句之創作，也有逆讀的回文詩；例如：

Was it a car or a cat I saw? （我所見的是一部車還是一隻貓？）

Live not on Evil. （不以作惡為生）

Madam, I'm Adam. （譯意是：夫人，我叫亞當）

這些都是著名的回文句子。這只是字母的排列，順讀與逆讀相同；句中意義，並無變化。這就遠不及我國回文詩詞之巧妙了。

請看我國宋代詩人蘇軾所作的詞。這是描寫四季的「閨怨」，詞牌是「菩薩蠻」。每句回文，

都能顯出新的意義。今選其夏季與冬季兩首為例：

（夏）柳庭風靜人眠晝，晝眠人靜風庭柳。
香汗薄衫涼，涼衫薄汗香。
手紅冰碗藕，藕碗冰紅手。
郎笑藕絲長，長絲藕笑郎。

（冬）雪花飛暖融香頰，頰香融暖飛花雪。
欺雪任單衣，衣單任雪欺。
別時梅子結，結子梅時別。
歸不恨開遲，遲開恨不歸。

南宋詞人張孝祥也有兩首回文的「菩薩蠻」，今選其一首：

渚蓮紅亂風翻雨，雨翻風亂紅蓮渚。
深處宿幽禽，禽幽宿處深。
淡妝秋水鑑，鑑水秋妝淡。

明月思人情，情人思月明。

我也曾把這些詞作成四部合唱歌曲，每句與每個聲部的曲調，順讀與逆讀都相同。這只是想增加眾人對回文詩詞的興趣而已；在藝術創作上，並無特殊價值。

下列是一首全篇逆讀的回文詩（作者姓名不詳）：

（順讀）潮迴暗浪雪山傾，遠捕漁舟釣月明。
　　　　橋對寺門松徑小，砌當泉眼石波清。
　　　　迢迢綠樹江天曉，靄靄紅霞海日晴。
　　　　遙望四邊雲接水，碧峰千點數鷗輕。

（逆讀）輕鷗數點千峰碧，水接雲邊四望遙。
　　　　晴日海霞紅靄靄，曉天江樹綠迢迢。
　　　　清波石眼泉當砌，小徑松門寺對橋。
　　　　明月釣舟漁捕遠，傾山雪浪暗迴潮。

從這些回文詩看，便可見我國的單音文字之優越性。許多從外國歸來的學者，總說我國文字

太艱深；卻不明白我國文字，實在具有深厚的內涵，為世界各國文字所不及。我們值得以此自豪。

切勿因為我國近代的科學落後，而輕視我國歷代文化的成就。

（樂谷鳴泉第三十五篇，郎笑藕絲長）

(八)敬愛民歌

民歌是民族音樂的寶藏，我們非但要愛護它，而且要對它常持敬畏之心，絕對不可把它傷害。

因此，當我們看見有人把民歌亂唱亂奏，用低劣的和聲來把民歌污染、傷殘、蹧蹋，實在感到很

難過，很痛心！

鄰居的那位父親，看見孩子把「桃之夭夭」，寫為「逃之夭夭」，就忍不住笑起來，搖頭嘆息，

「真是胡鬧！」看見孩子把「班門弄斧」，寫為「關門弄虎」，就覺得不是味道，想發脾氣了。再

看見孩子把「臨財毋苟得」，寫為「臨財母狗得」，就忍不住冒火。那位媽媽從旁勸解，「字雖寫

錯，但字體寫得還算端正呀！」

那位父親就罵，「那更糟糕！」一表斯文，卻是土匪！」

那位媽媽再加勸解，「青年人愛新派，讓他們好了！」

那位父親更加怒火沖天，脹紅了臉，大吼起來，「新派！新派就要做母狗了嗎！」

我在旁聽了，並不生氣，只覺好笑。但，當我看見這些印在音樂課本上的民歌譜本，被編改得如此之壞，被加上如此低劣的鋼琴伴奏，就使我真的體會到難以忍受的滋味了！

這些加作伴奏的民歌曲譜，對於選擇和絃，雜亂無章；低音進行，漫無方向；不懂處理曲調中的和絃外音，任意使用變體和絃；自稱是新手法，實則為亂塗鴉。那位媽媽看見這些樂譜，可能要讚它「印得還算漂亮呀！」可惜一表斯文，卻是土匪！把秀麗的民歌，完全變成一隻母狗了！

吳稚暉先生當年為新派繪畫所寫的詩句，正適合用來讚美這些譜本：

遠看一朵花，近看似烏鴉；原來是山水，啊呀我的媽！

（樂境花開第二十六篇，獨奏的民歌組曲）

(一九) 樸素村姑

六十多年前，我是二十歲；那時非常焦急於音樂上的改革工作。那次，我乘搭內河渡船，正在沉思之際，給船上賣唱者的歌聲所騷擾，使我甚感不悅。

賣唱者是一位老人。他在客艙裡敲竹板，唱南音，所唱的油腔滑調，使我愈聽愈生氣。我生

氣的原因，一由於他騷擾了我的沉思，二由於他的油腔滑調，過份地損害了傳統歌曲的單純風格。

他唱完，走過來，向我討錢。當時我有些氣惱，表示很憎惡他的歌聲。他默然走開，再向其他搭客逐一討錢；之後，就走近我的身旁，用極低沉的語調，開始對我埋怨。他所說的內容是：「你討厭我賣唱，是你的自由，我不能干涉你；但你應該明白，我是靠賣唱維持生活的呀！你不施捨，也就算了，何必對我生氣？我上船來賣唱，是要繳納租金的；試想，人人如你，不肯施惠，我如何能過日？忍耐一下，也不算太難為了你吧？」

音樂啊！多少人靠你來謀生！包括我在內，由賣唱求乞，唱廣告歌賺錢以至歌星，紅伶，無一不是憑你的恩賜而生活！但他們卻如此委屈你，蹧蹋你！他們不但沒有愛護你，卻把你純潔的容顏，打扮成這副下流模樣！

凡是立心要使中國音樂中國化的人，必然熱愛中國的民歌。對於中國音樂創作，很難忍受那些全盤西化的風格；同時，也無法忍受民歌被庸俗的裝飾所污染。賣唱者的歌聲使我厭惡之餘，對於樂教之推行，我不得不詳加檢討。

民間歌曲，好比樸素的鄉村姑娘。平日我們常可見到，村姑之中，有些是蓬頭垢面，舉止粗野，言語鄙俚；有些是厚塗脂粉，衣不稱身，敗壞儀容。如果我們看見她們如此庸俗，就對她們起了厭惡之心，實在欠缺公平。她們之所以如此，完全由於未經正確的教導，或者受了錯誤的教導；過失不在她們自己，而在於教育工作者之失責，連我也該分擔其罪！只要得到善心人士負起

教導責任，把她們救出於愚昧之境，改正她們的語言習慣，淨化她們的舉止儀態，為她們剪裁新衣，為她們製玻璃鞋；則灰姑娘皆能成為公主，晉為皇后。至於如何乃能使樸素村姑高貴化，就是樂教者的本份工作，責無旁貸了！

（樂林葷露第十六篇，為灰姑娘製玻璃鞋）

(二)製玻璃鞋

為民歌亂編伴奏，實在是向聽眾們散播煩惱。本來，編譜的人，自己知道不能勝任；因為他們的和聲技術不佳，對於調式和聲，毫無認識。在不能不做之時，惟有任意做去，以求塞責；於是，破壞了民歌美質，全不自知。

編民歌為合唱，替民歌作伴奏，恰似為灰姑娘製玻璃鞋：尺碼要正確，款式要新穎，使灰姑娘穿起來，變得更高貴；然後足以成為公主，晉為皇后。

十九世紀以來，在歐洲的樂壇上，英國的威廉斯(Vaughan Williams)與布列頓(Benjamin Britten)以及匈牙利的巴托克(Bela Bartok)與高大宜(Zoltan Kodaly)，都重視發展民歌，我們可以參考他們處理民歌的方法；但不可全用他們的方法。他們喜愛多量的不協和絃與多變的節奏，這不是我國

大眾所嗜好的材料。歐美作家所愛用的創作方法，並非皆能適合我們的趣味。

現代音樂作者認為不協和絃可增音樂的勁力。我們卻並不想妄增勁力，只想表彰民歌的天生麗質，使它成為活潑的玉美人，不想它變作兇惡的母夜叉。我所用的技巧，約可列為五項：

(1)在曲調的唱奏上，採用純正的唱法，潔淨的奏法，掃除那些俗氣的裝飾音。瀟灑清潔勝於庸俗矯揉。

(2)為中國民歌配和聲，加伴奏，不要把她裝成西洋嬌娃，也不要把她扮作古代美人，更不可使她變成兇悍潑婦。

(3)用對位技術為中國民歌作成優美活潑的低音曲調，以掃除呆滯之態。

(4)可用民歌的曲調為大型樂曲的主題，也可將民歌主題串珠成鍊，使不再是簡單粗糙的茅屋，而是宏偉精緻的殿堂。

(5)淨化民歌的詞句，或請詩人為民歌配作新詞；這是文藝復興的重要工作。

能夠如此編作民歌，纔算盡了發展民族音樂的基本任務。

（樂境花開第二十六篇，獨奏的民歌組曲）

(二)土耳其音樂

十多年前，在一次香港珠海書院的教授宴會中，國學大師羅香林教授，（當時他是香港大學文學院長），對我說，他在土耳其聽當地的音樂演奏，覺其聲調甚似中國音樂。他問我，中國音樂與土耳其音樂，是否有淵源關係。

我因為探討中國風格和聲的問題，對這方面的材料，較為熟悉；遂就我所知，向羅教授說明。他聽了之後，甚感興趣。我相信，中國學者，也很想知道其中要點，請述如下：

我國音樂文化與中東各國交流，從西漢張騫通西域開始（約在公元前一三八年），就有了可考的紀錄。當時歐亞交通，都在陸路往來，所使用的就是「絲綢之路」。此路的起點是西漢首都長安，經崑崙山，跨越帕米爾高原，蔥嶺，再經阿富汗，伊朗，敘利亞，黎巴嫩而到達土耳其，出地中海以至歐洲；全長約七千餘公里。到了宋朝以後，海上的絲路就取代了陸上的絲路。

第四世紀義大利米蘭的主教奄布洛茲(Bishop Ambrose, 333－397)於公元三八四年，到土耳其的安第奧克(Antioch)蒐集了不少東方的曲調，編為聖歌，訂定四種聖歌的調式；這便是「奄布洛茲聖詠」，後人尊他為「聖歌之父」。到了第六世紀，羅馬梵諦岡教宗格列哥里一世(Pope Gregorio I, 540－604)，將這些聖詠擴展，加用了四種副調式，一直沿用到中世紀的文藝復興期。從此開展了

古典樂派的時代。當年米蘭的主教奄布洛茲在土耳其所蒐集的東方曲調，實在皆是中國的曲調，由絲綢之路傳到土耳其的音樂；我們一聽就能辨認出來。

土耳其這個安第奧克的地名，(Antioch)，現代有不同的寫法：Antakya, Antakiyeh, Antalya。

是歐洲地中海航道的轉運站。由此之故，土耳其音樂與中國音樂，實在有很密切的血統關係。

(樂林華露第二十四篇，亞洲古代音樂為現代音樂之泉源)

(樂韻飄香卷尾附記)

(三)大貓走大洞

中國繪畫的最高法則，是用有限的形象來表現出無限的境界；其所追求的表現方法，乃是濃後之淡，繁後之簡，巧後之樸。在心物合一的情況中，外形的華麗與繁複，實屬多餘之事。鄭板橋所說的「更愛嫩晴天，寥寥三五筆」；此簡潔的三五筆，「自然淡淡疏疏，何必重重疊疊」。以簡潔的外在形態，表現出豐富的內涵，這是藝人的最高理想。清代的畫家八大山人（朱耷）與苦瓜和尚（石濤）的水墨畫，鄭板橋的蘭竹以及近代齊白石的魚蝦；皆能使人領悟出「敢云少少許，勝人多多許」的真義。

懂得喝咖啡的人，只愛喝黑咖啡；懂得喝茶的人，最不喜歡在茶裡加糖加乳；因為他們明白，

虛飾徒然奪走原味。人們聆聽龐大的樂團演奏華格納的歌劇「尼伯龍指環」，或者演奏馬勒的第五交響樂，其感動之情，遠不如聆聽一支竹笛的獨奏。曹雪芹在「紅樓夢」第七十六回，有這樣的描述，「賈母見月至天中，精彩可愛，因說，如此好月，不可不聞笛。只用吹笛的遠遠吹起來就夠了。眾人賞了一回桂花，那邊廂，桂花樹下，嗚咽悠揚，吹出笛聲來；趁著這明月清風，天空地靜，真令人心煩頓釋，萬慮齊除」。音樂之所以能感動聽者，實在由於樂聲直訴之於內心。

直訴內心的藝術，濃不如淡，繁不如簡，巧不如樸。

袁枚在「隨園詩話」云，「詩宜樸不宜巧，然必須大巧之樸。詩宜淡不宜濃，然必須濃後之淡」。由此，我們可以了解，只要內在的材料充實，就不需外在的鋪張華飾。散會後的兩句知心話，勝過站在台上的長篇演講。唐代詩人劉禹錫在「陋室銘」說得很好，「山不在高，有仙則名；水不在深，有龍則靈」。

科學家要替兩隻貓兒在牆腳開兩個洞，以便大貓走大洞，小貓走小洞；這是巧而未樸。愛迪生命其助手量度一個電燈泡的容積。助手使用繁複的計算方法，久久未得答案。愛迪生一聲不響，把燈泡裝滿水，注入量杯，立刻得到答案；這是大巧之樸的好例。

（樂圃長春第四篇，濃後之淡）

(三) 浩歌待明月

「大地之歌」是一首交響樂曲，作者是奧國作曲家馬勒（Gustav Mahler, 1860－1911）。此曲之內，共分六章，每章之內，都加入獨唱；所唱的詞句，選自中國唐詩，四首是李白的詩，孟浩然，王維的詩各一首，還選了一首姜夔所作的宋詞。把中國詩詞譯為德文的，是德國詩人漢斯比特治（Hans Bethge），馬勒也憑其需要，自由將詞句加以增刪。根據錯誤的詩意作曲，無論樂曲作得多麼精美，也實在是一大憾事了！

「大地之歌」第五章，是男高音獨唱，歌詞註明是李白的詩「春日醉起言志」；原詩如下：

處世若大夢，何為勞其生。
所以終日醉，頹然臥前楹。
覺來眄庭前，一鳥花間鳴。
借問此何日，春風語流鶯。
感之欲嘆息，對酒還自傾。
浩歌待明月，曲盡已忘情。

這首詩的結尾兩句，是一種高逸的風度，而不是厭世的心情；這是西方詩人無法了解的詩境。

德文所譯的歌詞，其內容是：（依照演奏會的介紹）

如果人生僅為一場幻夢，努力與勞苦均為何？我要喝酒，要整天喝酒，喝到不能再喝。當喉嚨與靈魂，喝到不能再喝之時，我就搖搖地走到我家門口，舒舒服服地睡一覺。當我睡醒時，聽到了什麼？聽！小鳥在草叢中歌唱！我問，是不是春天已經來到了？真有點像在夢境！鳥兒宛轉。

是啊！是春來了！她在一夜之間來到大地。我聽得入神。小鳥在歌唱，在輕笑。我重新斟滿酒杯，將之喝乾；並且一直唱到月亮照耀於黑暗的天空。等到不能歌唱，再進到夢境安息。管它什麼春天！只給我泥醉吧！

這樣的譯文，完全無法表現出原詩的瀟灑超脫，卻把作者寫成一個糊塗的醉酒鬼了！

馬勒這首樂曲，是作於他在疾病之中，樂曲內容，偏於憂鬱。但我們看到這些被增刪亂改的詩句，非但不會感到悲傷，而且覺得滑稽之至了！

　　　　（琴台碎語第九十四篇，浩歌待明月）

(四)白雲無盡時

奧國作曲家馬勒所作的交響樂曲「大地之歌」，共分六章。第一章有男高音獨唱，所唱的歌詞，譯自李白的詩「將進酒」。原詩內，感情奔放的名句「天生我材必有用，千金散盡還復來。

……五花馬，千金裘，呼兒將出換美酒，與爾同銷萬古愁」，聲韻鏗鏘；在德文的歌詞，則譯為

「朋友們，拿酒來，齊乾杯！生既黑暗，死亦黑暗！」這樣的譯文，全不是李白的風格了！

「大地之歌」第六章，用女低音獨唱兩首唐詩。其一是孟浩然所作的「宿業師山房，期丁大不至」；其二是王維所作的「送別」。

作者採用孟浩然的詩，只用其後半；；原詩是：

樵人歸欲盡，烟鳥棲初定。之子期宿來，孤琴候蘿徑。

這是描寫黃昏時刻，詩人抱著琴在山徑上久候朋友未至而絕不抱怨。這種閒逸的心情，充份表現出詩人敦厚的風度。德文所唱的譯詞，經過增刪，便成為這樣：「小鳥靜棲於樹枝，世界進人夢境。冷風吹過松蔭下，我站在此等候朋友，為的是作最後的告別。我抱著我的琴，在柔軟的草叢中徘徊。多美啊！永恒的愛，生命，醉了的世界！」這樣的內容，與原詩實在差得太遠了！

第二首，王維所作的「送別」，原詩是：

下馬飲君酒，問君何所之。君言不得意，歸臥南山陲。但去莫復問，白雲無盡時。

德文的歌詞譯文是這樣：他下馬伸手來喝離別之酒。我間他到底要到那兒，也間為什麼要離

去。他以黯淡的聲音回答,「我的朋友啊!此世界沒給我幸福。我到何處?我到山中去,尋求讓孤獨的心休息之所。我徘徊著尋求故鄉,找尋我的地方。春天一到,所愛的大地處處開花。新綠,永遠地呈現一片青色。永遠地,永遠地!」

這些譯文,全然沒有把握到原詩的意境。原詩是超然脫俗,不應演繹成厭世思想。至此,我們就該醒悟到,靠外國人來如此介紹我國文化寶藏,非但錯誤百出,而且錯得可怕!

(琴台碎語第九十五篇,白雲無盡時)

(五)李白的「採蓮曲」

馬勒所作的「大地之歌」,第四章,女低音所唱的,是唐詩,李白所作的「採蓮曲」。該詩的原文是:

若耶谿傍採蓮女,笑隔荷花共人語。

日照新妝水底明,風飄香袂空中舉。

岸上誰家遊冶郎,三三五五映垂楊。

紫騮嘶入落花去,見此踟躕空斷腸。

這首詩的前半，描寫少女們的美麗活潑；後半則寫出少女們的蕩漾春心。兩段各用不同的韻腳：前段是仄聲韻腳，（語，舉）後段用平聲韻腳（楊，陽）；顯示出兩種絕不相同的境界。

詞藻是瀟灑脫俗，句法是流水行雲；實為難得之作。

德國詩人漢斯比特治所譯的詞，其內容是：

年青的姑娘們在岸邊採蓮。她們坐在荷花叢中，採得花兒放在圍裙裡，互相呼喚，高聲談笑。黃金色的太陽，照耀她們的身段，影子投在靜水中。一陣微風輕拂，颺起她們的衣袖，散播出芬芳香氣。漂亮的青年們騎著駿馬經過，如一道陽光，馳過楊柳的綠影。青春的新鮮氣息，乍然湧現了。馬蹄踏過花草，踏碎地上的落花。轉瞬間，馬嘶人遠。美麗的姑娘們，目送騎馬的人們遠去，心裡不勝惆悵。在她張大的眼睛裡，在她黯淡的凝視中，升起心中的情愫來了。

德文的譯詞，這次卻沒有刪削原作內容；只嫌加多了一些自以為是的見解。「笑隔荷花共人語」，「岸上誰家遊冶郎，三三五五映垂楊」，這些活潑的動態，譯者完全把捉不到。譯者顯然不曾見過少女是如何採蓮的，如果見過少女們是坐在平底小船穿梭於荷塘中，往還於荷葉叢裡，就不會說「在岸邊採蓮」了。外國人不了解「香袂」只是說女人的衣袖，在文字上加入「散播芬芳」，乃屬蛇足。「踟躕空斷腸」，只寫少女思春，用不著說到升起情愫那麼嚴重。「紫騮嘶入落花去」只寫騎馬的人遠去，實在不必加用「馬蹄踏過花草，踏碎地上的落花」。原詩剛提到「花園相會」，譯者就急說出「辣手摧花」，真是大殺風景了！

讓別人胡亂介紹我們的文化寶藏，實在並不是一件值得歡喜之事。他們認為是刻意添妝，我們看來，只是佛頭著糞而已。

（琴台碎語第九十六篇，李白的採蓮曲）

(D) 品德修養 （二十五篇）

(一) 修養工夫

唐代書法家孫過庭說得很好，「學書者，初學先求平正，進功須求險絕，成功之後，仍歸平正」。開始的平正，是穩健的基礎；最後的平正，乃是成熟的境界。許多人，在第一階段就被困住，無法超越。也有許多自命聰明的人，未學到平正，就求險絕；於是變為狂妄與紛亂。

惟信和尚說他自己學禪悟道的過程：

「老僧三十年前，未參禪時，見山是山，見水是水。及至後來，親見知識，有個人處，見山不是山，見水不是水。而今得個休歇處，依前見山是山，見水是水」。

惟信和尚所說的第一階段，屬於凡情的，是基礎工夫。也許有人以為這是最容易抵達的階段，

其實不然。因為辨認本體，要費很大氣力；達到這個目標之後，就自覺滿意，則被困在這個階段之中，躊躇滿志，如安睡於繭裡的蛹，懶得再作掙扎；於是始終無法化成飛翔空際的彩蝶。

惟信和尚所說的第二階段，屬於超情的。有了知識之後，能分析，好批評，充滿幻想，遂走入自以為是的境界。處處力求險絕，所以見山不是山，見水不是水。心理學所言，二十歲前後的青年人，常是目空一切，好作狂言，乃是「忘恩負義的年齡」。那些根基未穩的人，自以為可以任意創作，常是見山不是山，見水不是水，無法回到平正的路上，永遠是迷失方向，前路茫茫；所以不勝苦惱。

惟信和尚所說的第三階段，屬於超越的智慧。受過許多現實的挫折，經歷許多艱苦的磨練，然後回到平淡的，切近人情的境界；這纔是成熟的境界。

清代藝人袁枚論詩，曾說，「詩宜樸不宜巧，然必須大巧之樸。詩宜淡不宜濃，然必須濃後之淡」。這是說，經過磨練之後的樸素與雅淡，纔是具有更高的價值。大自然的樸素與雅淡，只是一個開端而已。

（樂風泱泱第二篇，邯鄲學步）

(二)瀟灑脫俗

幾個琅玕幾點苔，勝他五色筆花開；

分明滿紙蕭蕭響，似帶江南風雨來。

這是清朝詩人王安琨題墨竹圖的詩句。在圖中所畫的，是竹樹的根，有數顆石子，數點青苔。

如此簡潔的內容，就靠清新秀麗的筆法，使觀畫的人，宛如聽到蕭蕭的風雨之聲；不獨見其形，並且聞其聲，可說是畫中有詩，詩中有樂。

鄭板橋不喜歡繁複而讚美簡潔。他最愛用精練的畫筆，把觀畫者的心靈，帶進瀟灑脫俗的境界。他題其墨竹畫云，「敢云少少許，勝人多多許。努力作秋聲，瑤窗弄風雨」。這是具體表現瀟灑脫俗的好例。

詩人能將寫字，作畫，吟詩，合一表現，具體地說明瀟灑脫俗的內涵，至為難得。鄭板橋說宋朝詩人黃庭堅（山谷）與蘇軾（東坡）的書畫特點云：

山谷寫字如畫竹，東坡畫竹如寫字；

不比尋常翰墨間，蕭疎各有凌雲意。

清朝詩人蔣士銓（心餘）說及板橋的書畫云：

板橋作字如寫蘭，波磔奇古形翻翻。

板橋寫蘭如作字，秀葉疏花見姿致。

下筆另自成一家，書畫不願常人誇。

頹唐偃臥各有態，常人盡笑板橋怪。

（註）磔的意思，是書法向右下斜的一筆，例如，人，致，笑，板，最後的一筆，稱為磔，今人亦稱為捺。所謂波磔，是指波浪樣式的磔劃；試觀板橋書法，便即明白了。所謂八怪，是指清朝雍正，乾隆年間，流寓揚州的八位藝人，他們的名字是：金農，羅聘，鄭燮（板橋），李方膺，汪士慎，高翔，黃慎，李鱓；鄭板橋被稱為揚州八怪之一。他們雖然被稱為怪，卻純真清高，使人人敬愛。皆以瀟灑脫俗的書畫，著名於時。

（樂苑春回第十一篇，瀟灑脫俗）

(三) 虛靜境界

愛好音樂的人，喜歡內心虛靜境界，多過外在華麗聲響；所以古來詩人，都有讚美虛靜之美的詩篇。唐朝詩人常建所作的「題破山寺後禪院」，就是讚美其虛靜的環境：（錄後半首）

山光悅鳥性，潭影空人心。
萬籟此俱寂，惟聞鐘磬音。

這只描述心境的清靜，趙嘏的「聞笛」，就由心境清靜而進入神志飄逸的境界：（錄前半首）

誰家吹笛畫樓中，斷續聲隨斷續風。
響過行雲橫碧落，清和冷月到簾櫳。

李頎的「琴歌」，也有同樣的描寫；說明音樂能使俗慮全消，頓興出塵之想⋯（錄尾段）

一聲已動物皆靜，四座無言星欲稀。
清淮奉使千餘里，敢告雲山從此始。

但這些只是音樂偏於虛靜的一面而已。除了虛靜的安祥，還有活動的振作。現在我們專談音樂在虛靜方面的力量。

莊子在「人間世」篇中，曾經細說「心齋」（心的齋戒）；說明「吃素不吃葷」只是祭祀所用的齋戒，而「心齋」則是「心志專一」。對於聲音，不只是用耳去聆聽，不只是用心去領會，而是用氣去容納。用耳聽，所得的不過是浮動於外的聲響；用心聽，所得的不過是物物相感的情況；用氣聽，則能以虛靜去容納萬物；只有虛靜的心靈，乃能凝聚真道。這便是「心的齋戒」。（莊子這段話的原文是：「無聽之以耳，而聽之以心；無聽之以心，而聽之以氣。聽止於耳，心止於符；氣也者，虛而待物者也。唯道集虛。虛者，心齋也」）。對於一般人，虛靜境界乃是快樂生活的根基；對於創作者，虛靜境界乃是藝術靈感的泉源。蘇軾「送參寥師」詩云：

欲令詩語妙，無厭空且靜；
靜故了群動，空故納萬境。

不獨詩的創作如此，一切藝術創作，亦皆如此。能夠進入虛靜境界，心靈乃能感悟得真、善、美之所在。

參寥子是宋朝高僧道潛的法號。他是蘇軾的好友。其所作的詩句，「禪心已作沾泥絮，不逐東風上下狂」，最獲蘇軾所激賞。蘇軾在京中任翰林學士時，曾作「八聲甘州」詞，寄到杭州給參寥子，深具佛學虛靜之氣質。其詞云：

有情風、萬里捲潮來，無情送潮歸。

問錢塘江上，西興浦口，幾度斜暉。

不用思量今古，俯仰昔人非。

誰似東坡老，白首忘機。

記取西湖西畔，正春山好處，空翠烟霏。

算詩人相得，如我與君稀。

約他年、東還海道，願謝公雅志莫相違。

西州路、不應回首，為我沾衣。

詞內的「白首忘機」，就是老子所說的，人到老年，返璞歸真，無意於世俗功名利祿。關於

「謝公雅志」的內容，該加解說。謝公是指晉朝的謝安，扶助孝武帝平亂有功。功成名遂，擬還東海道；這就是他的雅志。蘇軾每以謝安自況，身為翰林學士，向參寥子誓約，願雅志莫相違。

當年謝安雅志未就，扶病入西州，中途病逝。謝安的外甥羊曇不忍再走西州路；有一次，醉中走到此路，立刻痛哭折返。蘇軾乃用超脫的見解，作此詞的結束。

老子（十六章）說，「致虛極，守靜篤。萬物並作，吾以觀復」。虛靜原是心境空朗的狀態，只因私慾，使心靈蔽塞，遂至不安，產生煩惱。我們若能揚棄智巧，拼除私欲，使內心復歸於虛靜境界，就能獲得快樂自在的生活了。

（樂境花開第三篇，虛靜境界）

(四)竹的禮讚

竹樹具有清新秀麗的氣質，常為我國藝人所愛慕。晉朝藝人王羲之的兒子（徽之）愛竹成癖，曾經說，「何可一日無此君」。唐朝詩人王維，喜歡「獨坐幽篁裡，彈琴復長嘯」。宋朝詩人蘇軾說，「寧可食無肉，不可居無竹；無肉令人瘦，無竹令人俗」。竹有勁節而且虛心，不畏風雨，不畏寒冬；故云，「竹有君子之風」。因此，竹就成為藝人修養品德的模範；不獨是美的代表，且為善的象徵。

清朝藝人鄭燮（板橋）既愛畫竹，也愛詠竹。他愛竹的原因是：風中雨中有聲，日中月中有影，詩中酒中有情，閒中悶中有伴。他題其所畫的墨竹圖云：「咬定青山不放鬆，立根原在破岩中。千磨萬擊還堅韌，任爾東西南北風」；最能寫出竹的精神所在。

鄭板橋認為不論繪畫或書法，皆可由竹的精神，獲得充份的啟示。他說，「凡吾畫竹，無所師承；多得於紅窗粉壁，日光月影中」。他題所畫的墨竹圖，有云，「雷停雨止斜陽出，一片新篁旋剪裁。影落碧紗窗子上，便拈豪素寫將來」。這與宋朝畫竹名家文同（與可）所題的墨竹詩，同樣受人激賞。文同的詩云，「擬將一段鵝溪絹，掃取寒梢萬尺長」。

板橋說，「文與可畫竹，黃山谷不畫竹；然觀其書法，罔非竹也：瘦而腴，秀而拔，欹側而有準繩，折轉而多斷續；吾師乎！吾師乎！」這已經把竹的精神，不獨貫注於詩畫之中，且融入了書法之內了。

（琴台碎語第六篇，不可居無竹）

(五)半半歌

許多人都自認毫無偏見，他們都承認世情總有正反兩面──就是自己的一面與錯誤的一面；這就是偏見之尤者。

我們在夜間看天上的月亮，有時只見彎月，有時可見滿月；其實，月亮始終是整個存在，只是我們無法見到整體，就執著所見的一半，去否認所未見的一半，造成許多紛爭。西諺云，「已知者，上帝；未知者，亦上帝」。此言值得三思。

在音樂園地中，常見的爭執是：

(1)文字譜與圖表譜——用數目字或英文字母代表音階各音唱名，或「工尺合士上」的國樂譜，或「攏、撚、抹、挑」的琵琶譜，皆屬於文字譜。用二線、四線、五線為樂譜，或新派作家所用的圖形譜，皆屬於圖表譜。奏唱者可以各適其適，採用任何形式的樂譜，不必互相排斥。

(2)固定唱名與首調唱名——前者利於器樂演奏，後者利於聲樂演唱；各有其用，皆可自由選擇。

(3)絕對音樂與標題音樂——前者偏重曲體組織，後者偏重樂曲內容；其實任何樂曲都要有曲體組織，任何作品都要有內容。形式與內容，乃是相輔相成，並無衝突。

(4)有調音樂與無調音樂——前者重視樂音和諧與調性穩定，後者偏愛不協和絃之動力進行；各有所長，不必對抗。

這些看似相反的兩方，實在都是同屬一物之兩面，相剋而相生，相對而相成；若能協調運用，效果更為豐富。然而，人們總是忽略了協調之合作，而偏愛敵對的排斥。兩個人站在左右兩邊，同看一個招牌。這個說，招牌是白色；那個說，招牌是黃色。爭吵起來，大打出手。細看招牌，

一邊是白，一邊是黃。若早看清，打來作甚?!

事取其半，就是「合乎中道」；這不是「中間路線」，而是「正確之路」。孟子稱「中道」為「中正之道」（盡心章）。佛家則以「非空」，「非有」之義為「中道」。「中觀論」偈曰：因緣所生法，我說即是空；亦名為假名，亦是中道義。「中道義」即是絕對不二的勝義。離互相對立的二邊，連中亦不要，絕諸對待，便是「中道義」。

李密菴所作的「半半歌」，可以給人人評閱，可以擇其合理者，應用於生活之中，使生活減少困惑：

看破浮生過半，半之受用無邊。
半廊半鄉村舍，半山半水田園。
半雅半粗器具，半華半實庭軒。
衾裳半素半輕鮮，肴饌半豐半儉。
心情半佛半神仙，姓字半藏半顯。
飲酒半酣正好，花開半時偏妍。
半帆張扇免翻顛，馬放半韁穩便。
半少卻饒滋味，半多反厭糾纏。

百年苦樂半相參，會佔便宜只半。

（琴台碎語第八篇，半半歌）

(六)藏修息遊

負責任的教師，總是在教人之時，自己也在學習；故云，「斆學半」。（斆，音效，教也，覺悟所未知也。教而後知困，故斆為學之半）。教人乃是利人又利己的工作，同時也是令別人快樂而自己也快樂的工作。

我國古代聖賢，在「學記」（禮記第十八篇）說及做教師者的三個要則：

(1)道而弗牽——引導學習而不強迫，可使學生情誼，融洽和諧。

(2)強而弗抑——嚴格教導而不抑制，可使每人個性，易於發展。

(3)開而弗達——啟發各人養成獨立，可使自覺自動，振作努力。

說及求學者的四個要則：

(1)藏——誌之於心，刻刻緊記不忘。

(2)修——表諸行動，時時學習不懈。

(3)息——作息調節，生活安排合理。

(4)遊——不讀死書，課外活動適宜。

這些實在不獨是求學的守則，而是每個人日常的健康指南；這是生活節奏。這種節奏，得之者生，失之者死。

學習的進程，必須由淺入深。「學記」內提及兩個著名的例子：

「良冶之子，必學為裘；良弓之子，必學為箕」。

這是說，優秀的鐵匠之子，必先學習將獸皮補綴成裘；優秀的弓匠之子，必先學習將竹篾編織成箕。這說明一切學習，都要由淺入深，由易入難；基礎穩固，纔能擔當重任。上列這兩句名言，實在是古代流傳的諺語。「禮記」所寫的「必學為裘，必學為箕」，寫得不夠清楚，使後人常有誤解。「列子」湯問篇第十五段，說及造父之師泰豆氏所言，「古詩曰，良弓之子，必先為箕；良冶之子，必先為裘」。這樣寫得較「學記」更為明白得多了。

「學記」的結尾，說及我國古代帝王祭水神，必先祭江河，然後祭海洋；這是務本。不忘本源，就是重視根基之意。

（樂境花開第十二篇，好為人師）

(七) 太湖種石

古來我國的藝人，愛石的甚多；因為愛花鳥，愛竹石，都成為高雅的嗜好。宋朝詩人陸游說，「花如解語猶多事，石不能言最可人」。藝人們對於石的穩重與沉默，都常給以至高的美譽。

石之最珍貴者，要具備四種特點，就是「瘦、皺、漏、透」。太湖所產的石，能兼備這四種特點；故最受藝人所喜愛。每於興建亭園，即爭相羅致太湖石。

何以太湖石具有此等美質？根據「揚州畫舫錄」的記載：「太湖石乃太湖中之石骨，波激浪滌，年久，孔穴自生」。因此，就有人將石沉入太湖中，讓它受波浪侵蝕，經過一段悠長的歲月，便成珍品；這便是「太湖種石」。

太湖種石，也如地窖藏酒，深海養珠，高山植林；都須假以年月，絕對無法速成。在急功近利的世人看來，這些都是難以了解的笨事。

十六世紀，義大利卡林蒙那(Cremona)地方，製造提琴的家族阿瑪蒂(Amati)的製琴名師，常是親自走入樹林之中，用鎚敲擊樹幹，聽其振動聲響，驗其木質紋理。選得好木材，便把樹幹鋸成木板，貯藏起來，讓它順應氣候，自然變為乾燥，要歷經若干年後，乃能用之以製提琴。這是不能速成的，必須是祖先蒐集木材，兒孫乃能用來製琴。一件優秀樂器之完成，要經過多少歲月！

太湖種石的原則，與選木製琴，完全相似。這種穩重與堅忍的精神，真值得我們深深敬佩！

孔子所說的「無欲速」，在此可有更深刻的啟示。

管子有言，「一年之計，莫如種穀；十年之計，莫如種樹；終身之計，莫如樹人。一樹一穫者，穀也；一樹十穫者，木也；一樹百穫者，人也」。所謂「百年樹人」，便是說，培養起一個人，便有百年的收穫，（即是長久的收穫）不比種穀，種木之收益有限。

我們的樹人大計，必須秉持遠大的眼光，用「太湖種石」的精神，長久發展；急功近利的見解，全不適用。推行樂教，也是如此。

（附記）我聽過廣播電台的對話，「用一百年去樹人，則用一千年去樹什麼？」這是完全誤解了「百年樹人」的真義。希望讀者們，遇到此種情形，誠懇地，謙遜地，幫助他們了解此言的真義，功德無量矣！

（樂苑春回第九篇，太湖種石）

(八)絕處逢生

我有一位朋友，商場得意，財運亨通，遷入最近落成的大廈；遍邀親友，並請我們去參觀其

新居。果然美輪美奐，佈置金碧輝煌。會客廳側，擺著層層疊疊的大書櫃，裡面滿是一套套新版的中文，外文的百科全書，甚為壯觀。我問他，「這些書你都看過嗎？」「那有時間去看它！只用來點綴客廳罷！」──這使我想起六十多年前的遭遇：

一九三七年七月七日，盧溝橋的戰火展開了我國對日本的抗戰。激烈的戰事，由北而南，次年秋天，廣州淪陷，我們便隨政府遷入內地。因為新版的書籍缺乏，我乃去信住在美國的親友們，盼望他們寄給我一些參攷書本。遍求十多位老朋友，都無回應；可能他們也是生活艱辛，無法助我。直至抗戰結束，（一九四五年八月）我纔曉得，當年實在有一位善心人士，寄我以一冊「節奏原理」；但因緊急疏散，無法投遞，又退還給原寄人了。

當年因為無法獲得新版的外文書本，在疏散途中，行蹤無定，我卻能在各地鄉村之中，讀到學校的或私人的國學藏書；其中包括「圖書集成」，「四部備要」，「萬有文庫」。由此得以詳讀「樂律全書」，「律呂正義」，以及許多國學的典籍，使我明瞭古代雅俗樂之論戰實況，乃能寫成論文「中國歷代音樂思想批判」，（一九六五年，台北樂友書房出版）。這些古書，平時我很想讀而無時間，且難借得。想不到，我在顛沛流離的疏散途中，就有機緣如願以償；使我記起「何首烏」與「西洋菜」的故事…

傳說有何某，體弱多病，居於山野之中，因絕糧而掘食草根充飢。久之，體力漸能恢復，頭上白髮變黑，宿疾全部消除。此種草根，今人稱之為「何首烏」。

有人久患肺病，自問已臨絕境。每日以水塘中的野草為食糧，肺病竟然日漸痊癒。此種野草，盛產於華南沿海各地，俗名「西洋菜」。

就是因為經歷這些痛苦的遭遇，使我徹底明白，絕望時刻，也不要放棄求生的意志。我以散文寫成那篇「尋泉記」，以鋼琴曲演繹它，編成樂舞劇「聖泉傳奇」去榮耀它；目標就是想說明「置諸死地而後生」的至理。（請看此冊那篇「一以貫之」，就能明白。）

（樂林�021第六篇，崎嶇的旅途）

(九) 候命還家

我生在貧困家庭的環境中，活在國家苦難的時代裡，屢經軍閥割據的兵炎、火炎、水炎、旱災，更受抗戰，赤禍的戰亂折磨，顛沛流離；直到了四十六歲，纔獲得善心人助，出國進修，尋求解決中國風格和聲的難題。我也遇過許多傑出的命理學家，相理學家，掌紋學家，他們都給我以相同的結論，說我最多可以活到五十九歲，無法超越六十歲的大關。人人都曉得，六十歲是「大壽」；他們不約而同地，笑我是「捧著壽桃而吃不得的人」。

我自幼就體弱多病。當時，親友們都斷定我很難活到成年；這種見解，我自己也相信。但，過了成年，又活到四十六歲，竟有機會給我出國進修，然後知道我的大限在六十歲。眼看來日無

多，是否應該加以全盤考慮呢？我若赴歐洲進修，除了學校願意補助我月薪美鈔五十元，我仍要向人借美鈔一百元，乃夠支出；將來學成歸來，我還要用數年苦工來清還所借的債項。我的朋友們都認為，把自己安置在一生欠債的生活裡，實屬愚蠢。在他們看來，我目前有工作，每月有足夠的收入，生活堪稱愉快；不如悠閒度日，安享餘年，不必自尋苦吃了！

經過考慮，我認為呆等大限之到臨，不如「有一天，學一天；有一天，做一天；決不放棄」。

終於，一九五七年秋，我去到歐洲義大利羅馬，忙於學習，瞬即過了六年。一九六三年夏，回到香港，繼續教學，努力還債。看看時間，距離大限之期，不足八年；於是我變得更超然，更勤奮，決心在有限的時間之內，還清所欠的債，寫完要寫的材料，不再有閒情去求謀名利，也不再有興趣去與別人爭。細想起來，命理，相理，掌紋的專家們，實在給我以很大的助力；他們助我所用的策略是「置諸死地而後生」。

在六十歲大限將臨之際，我在計劃中所要做的工作，皆已做清。所欠的債，已經按月逐筆清還，隨時應召還家，也毫無遺憾了。可是，安心等候，那位勾魂使者，始終不來；對於我，也不曉得是失望還是喜悅。這是一件甚為奇妙的事…我的朋友過了六十歲之後，多活一年，就感到生命又虧蝕了一年。逐年接近死亡，所以常在心驚肉跳之中度日。而我呢，過了六十歲之後，多活一年，就感到生命又增長了一年。逐年多賺歲月，所以常在滿懷喜悅之中度日。

於是我設計用散文來寫樂教材料，我要用輕快的笑話來詮釋樂教的道理。一直寫了十一冊樂

教文集，今年八十六歲，再寫這冊「樂教流芳」。台北東大圖書公司董事長劉振強先生，在這二十多年來，樂於為我印出這些叢書；王韻芬小姐樂於為我規劃付印工作，實在使我心存感激。當年樂意每月借債給我，助我在羅馬進修六年的債主，已於十多年前辭世。在其辭世之前，囑咐其家人，把我所歸還的款項，買了一層樓；在高價時售出，再放入銀行生息。在我遷居來台之後，把全部本銀與利息，送還給我，以助我晚年生活所需；這些善意的安排，實在使我銘感五內。看來，這也是我在生命中的奇妙遭遇了！

王金榮先生精於諸葛神數，為我推算，說我能過得六十歲大關，就可有一百一十六歲的壽命；我得聞之下，不禁大笑。如果一個人老到不能做事，累到別人麻煩，老來作甚？

蘇軾說作文如行雲流水，「常行於所當行，止於所不可不止」。人生也正如此：活其所當活，死其所不可不死。列子（力命第六）云，「可以生而生，天福也；可以死而死，天福也。可以生而不生，天罰也；可以死而不死，天罰也」。由此可見，凡事不必強求。陶淵明「歸去來辭」的結句云，「聊乘化以歸盡，樂夫天命復奚疑」。我該常持輕快的心情，繼續未完的工作。全天候，候命還家！

（樂風泱泱第十三篇，候命還家）

（二）人間債項

在幼年，我最愛與兄弟姊妹們，靜聽母親講述鬼故事。雖然聽完之後，就不敢獨自走到黑暗的地方；但仍然是又愛又怕。所聽過的鬼故事，為數不少；其中有一則，卻影響了我一生的做人態度。其內容是這樣：

一個夜歸人，坐在荒郊的大樹下休息。忽然聽到樹後有三個聲音，幽幽敘談。細聽之下，曉得他們都是趕往鄰村投生的鬼魂。第一個說要投生到某家，收夠債銀五兩就走。第二個說要投生到另一家，收債十七兩就走。第三個說，「我只要穿上一件新衣就走」。三個聲音說話完畢，就寂然無聲。這人聽了就很焦急；因為鬼魂所說的三家，他都認識。次日他便趕往鄰村，查問之下，果然昨夜這三家都有孩子誕生。這人靜觀其變，到了藥費消耗到達十七兩之數，孩子也夭折了。第二家的孩子，生下來就有病，一直消耗醫藥費；此孩子之誕生，已經付出了五兩銀；第一家，昨夜孩子誕生，今晨卻夭折了。這人想，大概這家人為鬼魂收債任務完成，當然要走了。第三家的孩子，生下來就不能不相信是鬼魂索債，乃對第三家力言不可給孩子穿新衣。這家人接受了他的忠告，只把舊衣改給孩子穿，總不讓孩子有穿新衣的機會。孩子長到十八歲，父母為孩兒完婚；為母親的，覺得孩子從來都未穿過新衣，今作新郎，也該有新衣穿上才是。怎知這位新郎，一穿上新衣，便昏迷

不醒。他已經走了!

母親剛把故事說完,我的哥哥就忍不住問,「不曉得我們要討多少債才肯走呢?」母親很生氣地說,「你們是來還債的!」從此以後,我就很怕穿新衣,怕穿上新衣,就昏迷不醒。

「只為還債而來」的觀念,深深刻在我的心中,使我甘於貧賤,逆來順受;身在煎熬之中,都認為是本份之事。鬼故事的教育功能之大,實在是我母親所意料不到。

我們到人間,是來討債的呢?是來還債的呢?這實在只是觀念上的差別。老實說,任何人都是為還債而來的。縱使在前生未欠別人的債,在今生則必可體驗得到,父母,兄弟,姊妹,師長,朋友,皆曾施恩於我。我必須把他們施給我的恩,報給我的後輩;又讓我的後輩,報給他們的後輩。這才是豐富快樂的人生之路。

(樂苑春回第二十一篇,只為還債到人間)

(二)白銀精靈

這是我幼年聽母親所講的故事之一。她說明,這是真實之事,並非虛構。

我家的後園很大。昔日我祖父官居司馬,此後園是給衛士們練習射箭的「箭庭」。後來被荒置了,雜草叢生,遂成荒蕪之地。管理此地的園丁,住在園側的小屋。每夜睡醒,必見到一隻白

色的母雞帶領著一群小雞，從園中走出來玩耍；而且，例必走過他所睡的床下。那位園丁聽人說，

這群白雞乃是地下所藏白銀的精靈；於是他就暗中設計，要捕捉這群白雞。

有一晚，他預先挖開了床板，守望到午夜。待得群雞走入他的床下之時，突然伸手往下抓。果然，

群雞四散，立刻消失了蹤影。雖然他抓不到母雞，但他卻抓得了一隻小雞。在燈下細看，果然，

手裡抓著的，乃是一錠白銀。翌日，他把這錠白銀換了錢，發了財，開心得很！可是，他抓雞之

時，曾給母雞啄了一下；傷口發作，痛楚難堪。為此求醫半月，然後逐漸痊癒。那錠白銀換來的

錢，剛夠藥費開支。

這個故事，教人明白貪心絕無好處。因為我早已把自己列為到人間還債者，只盼還清所欠，

就可輕快地返回老家，還貪那些白銀作甚？

晉朝詩人吳隱之，曾經調到廣東省的廣州做刺史，素以清廉著名。他曾遊石門，該處有名勝

之地，稱為「貪泉」。據說，凡飲了此水的人，必生貪念。隱之故意酌水而飲，並賦「酌貪泉詩」

云：

古人云此水，一歃懷千金。

試使夷齊飲，終當不易心。

這是說，人人都謂飲了貪泉，就會貪取千金，據為己有。試請操守堅定的伯夷，叔齊飲此泉

水，必然仍不會變為貪心。（伯夷，叔齊是商朝孤竹君墨胎初的兩位公子，曾經力諫周武王不要

伐商。及商亡，伯夷，叔齊隱居於首陽山，不食周粟，遂餓死）。這是說，操守堅定的人，飲了

貪泉，也絕不會變為貪心。實在說，一個人貪與不貪，在乎其人，與水無關。

聽這些鬼故事，實在給了我很好的教訓。當時的情況，使我寫下兩句回憶錄：

媽媽嘉言如咒語，刻刻提示似雷音。

（樂林華露第十二篇，附註）

(三) 酥炸草鞋

昔有豪門宴客，廚師領了大筆錢到市場採購山珍海錯，卻在賭場裡把錢輸光。焦急之餘，看

見路邊有一雙破爛的草鞋。（這是用稻稈織造的鞋子，為挑夫，轎伕所常用；穿久了，繩子斷掉

遂被拋棄於路邊）。他就靈機一觸，把破草鞋檢了回來，洗刷乾淨，切成小塊，混和雞蛋麵粉，

以其精巧的烹調技巧，加以酥炸，配以上湯；賓客們吃得很開心，讚不絕口，皆認為這道菜只應

天上有，人間難得一回嘗。

那些自命為新派的作曲家，就經常運用技巧，請聽眾吃酥炸草鞋。一般人看見音樂作品的外型華麗，演奏隊伍的場面堂皇，就無限讚美。那些重視形式的美學專家，也曾強調其獨到的見解，認為「美人之美，只在形貌，不在顰笑」。其實，這種見解，所推崇的美，是死的美而不是活的美，是外在的美而不是內涵的美。當你看見一位如花似玉的美人，一開口就粗聲大氣，用污言穢語來罵人；你有何感想？

音樂是直訴於心靈的藝術，並非只用技巧來做娛樂性質的消遣。它要借助於美的聲音為媒介，把善良與和諧送進聽眾的心中。它的聲音要美，結構要美，內容也要美。動與靜，內與外，皆須平均發展，美善合一；然後能具有生命的真美。音樂本來就是仁愛的化身，美不先於善，善也不先於美。只靠外在的技巧來譁眾取寵，只是娛樂消遣，只是音樂中的一部份而不是完美的整體。

明代藝人唐寅（伯虎）題其所繪的「拈花微笑圖」云：

昨夜海棠初著雨，數朵輕盈嬌欲語。佳人曉起出閨房，將來對鏡比紅妝。問郎花好儂顏好，郎道不如花窈窕。佳人見語發嬌嗔，不信死花勝活人。將花揉碎擲郎前，請郎今夜伴花眠。

這可以說明，美並非徒指外形；音樂藝術也正如此。

那位妙製酥炸草鞋的廚師，烹調技巧，可說高明極了；但其品德則屬於劣等。他根本是立心不良，做了一件可恥的虧心事。

立刻可以明察。

（附記）從前我每在稿上寫「山珍海錯」，總被人替我改為「山珍海味」；使我深感不悅。事實上，「海味」是俗語，並不能與「山珍」對比。尚書禹貢云，「海物惟錯」，因為「海味錯雜非一」，故稱「海錯」。韋應物詩云，「山珍海錯棄藩籬」。讀者一查辭源，辭海，立刻可以明察。

（樂圃長春第九篇，酥炸草鞋）

（三）捉魚比賽

那次豪雨成災，淹沒了農田、魚塘、郊區變成一片汪洋，這間學校也受水淹之苦。過了數天，水退之後，留下淤泥遍地；校中各人，忙於清洗地方，照常上課。校內的游泳池中，滿塘濁水，用抽水機清除積水，乃見池中有不少魚、蝦、蟹，游來游去，好不熱鬧！

訓導人員乃想出一個有趣的課外活動。先把池水繼續抽出，只留水深五寸，使各人皆能看見水中生物，萬頭攢動；然後由中、小學各班選出代表兩人，（算起來，全校共有代表五十餘人），

走落池中，來一次徒手捉魚比賽。

有如舉行水上運動會，全校學生集合在池邊做觀眾，校長與各位老師做評審。先向各位選手宣布，每人只許徒手捉一樣生物，以尺量度，魚身最長者為冠軍。

健兒們個個精神抖擻，哨子一響，就紛紛走落池中，在泥濘的淺水中，徒手捉魚。他們因為經驗不足，站不穩，抓不牢，滑倒泥淖中，十足一群泥鬼捉迷藏；惹得人人歡叫，笑聲不斷。他用

一位高中學生，身體魁梧，（他是足球隊長）捉到一尾大鯉魚，人人鼓掌，為他歡呼。他用右手的指頭抓著魚鰓，把鯉魚高高舉起，耀武揚威，高視闊步，走上池邊，呈給校長。老師們個個為他喝采，全體觀眾都鼓掌讚美。

然而獲得冠軍的，卻不是他，而是一個木訥無言的小學生；他所捉得的是一條小鱔魚，體重很輕，但比鯉魚長了一公分。這個冷門冠軍，使全場觀眾歡聲雷動；其熱鬧情況，勝過國際足球大賽。真是一次奇妙的盛會！

木訥無言的小孩，戰勝了耀武揚威的大漢；使人人得見，才華盡露於外的人，並非能夠穩操勝券。

紫柏山上的留侯廟，（漢高祖封張良為留侯。留縣是張良的故鄉，在今江蘇省沛縣東南），廟中有題壁云，「露智傷身，露財損命。不藏不匿，賢者忌之」。古人婚禮，新娘所穿的錦衣，必定外加罩袍；（就是詩經「丰」所說的「裳錦褧裳」），目的是掩藏華彩，不使光芒盡露於外。（詳

見「樂境花開」第二零八頁）。

洪自誠「菜根譚」有云，「君子之才，玉韞珠藏，不可使人易知」。這是提醒我們，不可炫耀，更不可鋒芒畢露。今將留侯廟的題壁，簡化之為兩句，可作我們生活的銘言：

不藏不匿賢者忌，如癡如笨可保身。

（樂風泱泱第八篇，捉魚比賽）

(四)以樂教孝

將孝親的哲理，唱而為歌，由感情直訴於內心，可以節省許多訓勉的說話；所以，一首摯情的歌曲，勝過長篇的演講。

子游（姓言，名偃）問孝，孔子答他，「一般人以為供養父母就算是孝；其實，狗與馬也能受人飼養。倘若對父母沒有尊敬之意，則與養狗養馬，有何分別呢？」（原文見論語，為政，第二，「今之孝者，是謂能養。至於犬馬，皆能有養。不敬，何以別乎？」）。

子夏（姓卜，名商）問孝，孔子答他，重要的是和顏悅色。「如果家中有事，子弟來負責；

有酒飯，讓年老的先吃。只是如此而沒有和善的態度對待雙親，這就算是孝嗎？」（原文見論語，為政，第二，「色難！有事，弟子服其勞；有酒食，先生饌。曾是以為孝乎？」）。

詩教可以明心智，樂教可以動感情；詩樂合一，則教育功能乃得圓滿。好詩需用樂扶持，樂教該輔助詩教。

我設計了三首歌曲，以作教孝之用。兩首是唐代詩人白居易所作的五言詩，「慈烏夜啼」與「燕詩」。一首是王文山先生作詞的「思親曲」。可以獨唱，可以合唱，印在我的作品專集第一集與第三集之內。

(1)「慈烏夜啼」是感情化的嗟嘆，附以訓誨的口吻。其中「夜夜夜半啼，聞者為沾襟，聲中如告訴，未盡返哺心」；甚富感情，可使聽者獲得內心的震撼。

(2)燕詩的內容，較為戲劇化，用合唱效果更好。詩的尾段，以叮嚀口吻，容易直訴於內心，「思爾為雛日，高飛背母時，當時父母念，今日爾應知」；通過歌唱，效果就遠勝於朗誦了。

(3)「思親曲」是以作者的切身感受，指出孝親所該走的路：「為世間兒女帶給他們的父母以敬愛，為世間父母帶給他們的兒女以慈祥。讓人間開遍愛的花朵，把世界化作錦繡天堂」。此歌的中間，用對位方法，組合「天倫歌」（黃自所作）的詞句「老吾老，以及人之老；幼吾幼，以及人之幼」；使歌聲互相詮釋，互相闡揚孝親之道，使內容更為圓滿。

詩有韻律，能把聽者從理智說服；樂有和諧，能使聽者由心靈感動。以樂教孝，效果必然較佳。

（樂圃長春第十八篇，以樂教孝）

(五)屍身運毒

這是我國對日抗戰期中的事實，時間約為一九四二年。

兩位農學院的青年學生，趁在暑假期間入山採取標本。路經邊區的茶館休息，遇到一位過客，談得很投契。這兩位青年向他問及入山的路徑，那位陌生人非常熱心，說及經過某鄉，他有好友，豪爽好客，樂意招待他們，並可作他們的嚮導。這兩位青年學生，認為出門遇貴人，萬分感激。

那位陌生人立刻寫了一封介紹信，並詳列所要見的朋友與其地址；然後互相道別。

這兩位青年，路經邊境的檢查站，接受檢查。打開那封介紹信，內容很簡單，只寫了一行字，「茲送上貨品兩件，敬請查收」。檢查員就追問兩件貨品在何處。他們兩人，根本不曉得有什麼貨品；於是把遇見陌生人交談經過，對檢查員細說。檢查站的人員，心中明白；讓兩人出境之後，立刻派遣一小隊警員，跟蹤前往。去到該地址，破門而入，乃發現這兩位青年，皆已昏迷。及時救助，乃得逃出生天。

原來這是走私毒品的巢穴，經常用屍體藏毒，運入國內。那封介紹函所說的「貨品兩件」，就是指自動送上門來的兩位青年。後來查問，乃知他們當時受到殷勤接待，飲了一杯茶，便即昏迷過去。倘若再被運回國內之時，屍身之內，必然裝滿海洛英了。檢查站的人員，是因為奉到命令，要注意此類事件之發生；故能及時擒兇救人。在此之前，實在已經有過不少冤魂給毒品帶走的了！

這是慘無人道的謀殺。只因貪財，就失去了人性。在音樂藝術的園地裡，自從出現了那些違反人性的前衛樂派，音樂就被污染成一片悲慘的現象。這些音樂演奏家，坐在琴前，用拳打，用肘撞；這種虐待狂的行為，使人見了都感到噁心，實在與屍身運毒的行為，同屬一類。奏者是瘋子，聽者也是瘋子，造成了這個瘋狂的世界！

人性本來以愛為基礎，音樂乃是仁愛的化身。藝人們的心中，常是充滿了愛。李崆峒詩云，「荷因有暑先擎蓋，柳為無寒漸脫綿」。浦翔春詩云，「舊塔未傾流水抱，孤峰欲倒亂雲扶」。都能寫出人間處處是溫情。因為人間有愛，這世界纔顯出更真更善與更美。可惜人們為了利慾薰心，就喪盡了人性，造成了這個悲慘的世界。

（樂苑春回第三十篇，以人為貨）

(六) 人而不仁

樂記云，「和順積中而英華發外」，音樂本來就是仁愛的化身。倘若沒有仁愛之心為基礎，則一切表之於外的樂聲，都不過是浮誇的音響而已；孔子說得好，「人而不仁，如樂何！」（論語，八佾，第三）。

在音樂的領域中，經常出現一些招搖撞騙的壞蛋。他們利用眾人的虛榮心理以及厭舊喜新的弱點，以各種花招來做行騙的工具。例如，他們揚言：「電腦萬能，一切勤勞的磨練，都用不著了！前人所用的創作方法，皆已落伍，不必再學它！那些和聲技術，對位方法，均已殘舊，無人再用了！創作樂曲，只憑靈感，把感覺自由發表，就是最佳作品了！」

天真的青年人，信以為真。人人貪圖捷徑，個個即成藝人；於是都走入不歸之路。一旦醒悟起來，待要回頭，已經太遲；於是，此生完了！這種可悲情況，使我想起一則導人升仙的故事：

一位鄉人，篤信神仙，長年服藥，只盼有一天能夠白日飛升，翱遊天外。給騙子看上了他，就勸他盡力向神奉獻。這騙子向他騙了不少錢財之後，很怕他忽然醒悟，就會使自己吃官司；於是設法殺他以滅口。騙子對他說，已經算準年月日時，有神仙駕彩雲來接他上天，囑他齋戒候命。到了那天的午夜，這騙子就穿起古裝袍掛，帶這位候補神仙爬上屋頂。突然，他指著屋簷邊說，

「這片彩雲飄到了，趕快舉足踏上去吧！」這人傾身簷外，一腳踏了個空；這回沒有升天，只是下地；連呼叫都來不及，就已氣絕身亡了。我們聽起來，這是非常滑稽的故事；但那位篤信神仙的人，死了，仍未知自己是上當。

那些自稱為前衛派的作曲家，經常都堆砌音響以自娛。把所編的材料，尊為空前絕後的大樂章，聲稱一切愚蠢之人，絕對聽不出樂章之美妙；這就是「人而不仁」的罪行。只要眾人能夠秉持內心的真誠，則這些騙子，必然無所施其技。可惜的是，許多人都虛榮心重，自炫聰明；於是這些騙子就能時時得手，處處成功了！

（樂境花開第七篇，人而不仁）

(七)飛來之福

明代學者洪自誠，在其所著的「菜根譚」有云，「天欲福人，必先以微禍儆之；所以禍來不必憂，要看你會救。天欲禍人，必先以微福驕之；所以福來不必喜，只看你會受」。這是教我們在禍福來時，必須鎮定應付。但一般人，遇上了禍，就驚惶失措，無法去救；終於賠掉了生命。遇上了福，就得意忘形，無法去受；終於也是賠掉了生命。

孟子（告子章句下）說及天將降大任於人，「必先苦其心志，勞其筋骨，餓其體膚」；因為

要使他「動心忍性，增益其所不能」。其實，孟子只說了一半而已。上天要磨練一個人，可能用苦，（就是降禍給他），也可能用樂，（就是降福給他）。受得起苦的考驗者，不一定能受得起樂的試探；因為抗苦容易，抗樂則難。如果我們聽過北風與太陽鬥法的故事，就很容易了解其原因。

苦如凜冽寒風，強力刮來，使人變得更堅強，站得更穩。樂如溫煦陽光，暖洋洋地，使人變得更軟弱，鬆弛下來。孟子說，「生於憂患，死於安樂」；就是說，憂患可使人得生，而安樂可致人於死。憂患是苦，其中藏有健康的滋補劑；安樂是福，其中藏有致命的迷幻藥。所有令人毀滅的路途上，都佈滿幸福快樂的材料，貪圖享受的人，走上此途，必然無一倖免。由此看來，災難與憂患，乃是值得讚美的生命營養素。

我有一位小學時期的老同學，當年在校中，是體育健兒，長大之後，更是儀表非凡，自命為風流人物。年前從美國歸來探親，有機會與我重逢，暢談以往，甚感愉快。他對我說，在美國周旋於三位金髮女郎之間，享盡了聲色之娛，快樂無邊；只是近年身體變得衰弱了，常要注射荷爾蒙劑來補充體力。逐漸覺得自己實在是做了性的奴隸，每日有如被困苦工監獄之中；真想擺脫束縛，重返故鄉，再過樸素的生活。我告訴他，再過些時，連旅費都可節省掉了。他不明白如何節省掉旅費。我說，翅膀長成，即可飛昇，何需旅費？他突然醒悟過來，堅決地說，「我這次不再回去了！我不甘心做藥渣！」（註）。

許多人，在開始做藥渣之時，總是以為福從天降，自己是個幸運兒。以後，只有先知先覺的

人，能夠乍然警醒，及早回頭，逃出生天；後知後覺的人，必然至死不悟，只能無聲無臭地消失於塵土之中了。

在現實的生活中，我們常可見到，一切飛來之福，都可能是重大災禍的先導。只要我們能摒除貪念，淡然置之，就可獲得安全。蘇軾在「前赤壁賦」說得好，「且夫天地之間，物各有主；苟非吾之所有，雖一毫而莫取。惟江上之清風，與山間之明月，耳得之而為聲，目寓之而成色。取之無禁，用之不竭；是造物者之無盡藏也」。由此我們可以深切地領悟到，孔子所說「富貴於我如浮雲」的真義了。

（註）關於「藥渣」的故事，該在此加以解說。（這當然是一個虛構的笑話，讀者不必太認真）。據說昔日皇帝後宮，佳麗三千，個個面色蒼白。經過御醫診斷之後，開出的藥方是「需用壯漢千人」；於是選了一千名壯漢住入後宮，與佳麗為伴。一個月後，佳麗們個個面色紅潤起來，而那千名壯漢，則全部軟弱得像一把鹹菜。宮中主管乃命衛兵把他們逐出宮外。路人看見，都問這些人是誰。衛兵答，「都是藥渣！」

（樂境花開第十六篇，強求之福）

(六)暴虎憑河

那天早晨，一位鄉人從山上飛奔下來，告知村長，山上的草叢中，伏著一隻大老虎。全村的

壯士們都立刻緊張起來；有人拿刀，有人持棒，一窩蜂地要上山打虎。村長命令眾人，不得妄動。

先要各人檢齊武器，召集醫務人員，帶備救傷用具與藥品，嚴密規劃，整齊隊伍，然後出發上山。

果然，草叢中伏著一隻大老虎，是因受傷而死去的老虎。眾人熱烈歡呼。歡欣之餘，都笑村

長太過膽小；為了一隻死老虎，卻要動員許多人手，「豈非多此一舉嗎！」

村長就教訓眾人，在未能斷定這是死老虎之前，我們處理事務，絕對不能掉以輕心。倘若以

為人多勢眾，就毫無準備，空拳上陣，實在不足為訓。

論語（述而，第七）記述孔子的話，「暴虎憑河，死而無悔者，吾不與也。必也臨事而懼，

好謀而成者也」。——這段話的內容，是說「暴虎」（自恃勇敢而徒手打虎）「憑河」（即是「憑

河」，沒有渡船而涉水過河）；都是屬於有勇無謀者所為。這種人，我是不與他同行的。必須是

小心謹慎，謀定而動的人，我纔與他同行。這是孔子對子路所說的話。說明做事必須小心，不可

徒然自恃勇敢而疏於準備。倘若做事，準備不周，經常失敗於百密一疏的小節之上；所以，寧願

準備更充份些，也不可妄存僥倖之心。

(一九) 企者不立

老子說，「飄風不終朝，驟雨不終日」。(老子道德經第二十三章)。這是說，來勢洶洶的暴風，急雨，都不會長久；因為大自然乃是依照節奏運行，沒有例外。日與夜，明與暗，工作與休息，都是交替運行，循環不已。這是生命的節奏，違抗了它，就是破壞了生命。

提高腳跟，必然難以站得牢；大步前行，必然難以走得遠；這也是違抗了大自然的節奏，故云，「企者不立，跨者不行」。(老子道德經第二十四章)。

節奏的對比，明顯易見者，其如音樂。聲音的強弱，高低，各音的長短，速度的快慢，氣氛的平靜與激昂，感情的悲傷與快樂，和絃之協和與不協和，皆是互成對比，相輔進行。至於樂曲

那些參加考試的人，何以會驚慌？那些登台奏唱的人，何以會怯場？實在說來，驚慌與怯場，並非懦弱膽小，而是處事小心，不算是壞事。只要事前，準備充份，就可增強自信之力；因為臨事而懼，所以好謀而成。那些赴試絕不驚慌，登台絕不膽怯的人，實在並非勇敢過人，而是不知凶險；這是魯莽與粗心而已，我們該引以為誡。

(樂風泱泱第十一篇，暴虎馮河)

內的段落結構，各樂章的連接進行，無一不是依據節奏對比的原則去安排。倘若失去了節奏上的平衡，立刻變成支離破碎，散亂無章了。

在我們日常生活之中，盡是一串循環不斷的節奏運動。我們的食品之繁與簡，濃與淡，也都要符合生命節奏的進行。舉例言之，英國人的早餐很豐富，義大利的午餐食物多，中國人的晚餐更繁重；這是不同民族的不同習慣。我的朋友最有興趣享受美食，認為最佳的旅行享受，是在倫敦吃早餐，飛到羅馬吃午餐，又飛到香港吃晚餐；則必然可以享受到超級的口福了。他問我，最好去何處吃消夜？我答他，必然是到地獄消夜；因為三餐食物都如此繁重，全然違背了生命的節奏，非到地獄去報到不可！（晚食曰消夜，俗作宵夜）。

新派作曲者最愛在樂曲之內盡量使用不協和絃。這實在是違背了生命節奏的規律。樂曲全用不協和絃，就好比繪畫之中全用黑暗；沒有光明與之對比，色彩就無從顯現。倘若一張圖畫之內，所繪的是黑夜黑房黑女抱黑貓，你能看見什麼？

我在年青期中，也曾犯過這個錯誤。當時我總覺得工作太多，一天二十四小時，不敷應用。我請教醫師，甚盼他給我一些藥品，使我能夠減少睡眠時間。醫師對我忠告，這種藥品並非沒有，吃了之後，可以精神百倍；但，跟著來的，便是長眠不起。「為了貪取目前少少的時間，把生命前程全部斷送，值得嗎？」

自從認識了生命的節奏原則，我再不會笨到與大自然對抗。「企者不立」的道理，實在就是

禮的精神；這是生命的根源，在我們生活之中，失之者死，得之者生。

（樂谷鳴泉第十二篇，企者不立）

(二)得意忘言

莊子，外物篇的末段云，「筌者，所以在魚，得魚而忘筌；蹄者，所以在兔，得兔而忘蹄；言者，所以在意，得意而忘言」。這是說，筌是捕魚所用的竹籠，捉得了魚，竹籠就可拋開了；蹄是捕兔所用的繩結，捉得了兔，繩結就可拋開了；語言是解說妙理的工具，妙理既明，語言就可拋開了。藝人們所追求的，就是這種「得意忘言」的境界。

音樂教育的目標，就是要用有聲之樂為工具，把聽眾帶進無聲之樂的境界中。一經到達樂境，有聲之樂便可拋開；這便是「得樂忘曲」。

許多人偶然得以進入音樂境界裡，只覺得身心舒暢；但卻未曉得如何留在此境界中，也未曉得如何去享受這種難得的快樂。明代藝人陳繼儒，為其摯友王仲遵所編的「花史」題曰，「有野趣而不知樂者，樵牧是也。有果蓏而不及嘗者，菜傭牙販是也。有花木而不能享者，達官貴人是也」。這可以說明，錢財只能買得身外的物品，卻買不到內心的快樂。

在這個生活匆忙的世界裡，許多人都是無法捕得到魚，只是拿著魚籠，就當作已經捕得了魚。

無法捕得到兔，只是拿著繩結，就當作已經捕得了兔。無法懂得妙理，只是聽到語言，就當作已經懂得了妙理。無法進入樂境，只是聽到樂音，就當作已經進入了樂境。

一般人，從來都不曉得，寧靜的心境是多麼重要。他們最欠缺的是「定而后能靜，靜而后能安」。生活在擾攘終日的環境中，離開「得意忘言」的境界就太遠了！

且看那些旅遊團體吧！旅遊車剛開到一個風景區，遊客們就蜂擁下車，拍照留念。瞬息之間，又蜂擁上車，立刻開走。那位小女孩不肯上車，嚷著「我還未曾看清楚呀！」他們答，「回去看照片更清楚！」

這樣的遊覽，十足似豬八戒吃人參果，囫圇吞入肚中，根本不曾嘗到人參果是什麼味道。如此，「得言」也夠難了，如何能「得意」呢？「得曲」也夠難了，如何能「得樂」呢？

（樂圃長春第六篇，得意忘言）

(三)工作良心

那天凌晨，老房東要殺雞賀節，在院子裡追捕他所飼養的一隻公雞。公雞忙著逃命。那剛是雞啼的時刻，這隻公雞逃了幾步，又站定了腳，匆匆忙忙地啼一句；啼完這句，又繼續逃命。在大難臨頭的一刻，仍然不忘本身職責。倘你看見，有何感想？

詩經有云，「風雨如晦，雞鳴不已」；這是具有良心的工作者所應有的態度。公雞按時而啼，並不曾企圖獲取獎章。我們也未曾見過群雞在早晨靜坐罷啼，來抗議待遇不佳。它們忠於職守，至死不渝；難怪古人稱雞為「德禽」。（韓詩外傳云，「夫雞，首戴冠者，文也。足附距者，武也。敵在前而敢鬥者，勇也。得食相呼，仁也。守夜不失時，信也」。）雞具此五德，故稱為德禽。

只要我們把良心放在工作中，就不至於討厭了工作而忘了做人的本份。我的朋友旅行倫敦，兩隻鞋跟鬆脫，立刻拿去給鞋匠修理。剛修好了一隻鞋跟，下班時間到了。鞋匠說，「對不起！要下班了，明天請再來修理另一隻吧！」我的朋友，非常生氣；但卻奈何他不得，因為他是奉公守法。

我也見過築堤地盤的工作情況，起重機把一塊巨石，提到半空，下班時間剛到；眾人立刻拋下工作，讓那塊巨石吊在半空，一直吊到明天上班的時候，乃得處置。這種守法精神，令人敬佩；但沒有了良心，就喪失了人的價值。

音樂演奏，極需具有正確的拍子；但拍子正確的演奏，絕對無法感動聽眾。優秀的演奏者，所用的是表情速度，就是正確之外，再加入感情的速度；這纔是具有心靈的節奏。嚴守法則，不過是美與善的開端而已；還有比美與善更高更好的法則，就是具有良心的法則。

許多人訴說工作之中毫無快樂，所以下班時間一到，就把工作拋開，另尋快樂的生活。這全不是藝術工作者的習慣。藝術工作者常具愛心，常把愛心放在工作之內，一邊做，一邊欣賞；所

以工作之中，充滿快樂。就是因為如此，工作使身心健康；無論服用任何滋補藥品，都無法與此相比。

（琴台碎語第十八篇，風雨如晦）

(三) 無絃琴與尺幅窗

唐朝詩人白居易，在「琵琶行」中說得好「此時無聲勝有聲」；因為靜默乃是音樂之母。我國聖賢有言，「至文無字，至樂無聲」；字是文的引子，音是樂的先導。

白居易另一首詩云，「置琴曲几上，慵坐但含情；何煩故揮弄，風絃自有聲」。其實，倘若內心充滿樂情，連風吹絃響，也嫌多事。

昭明太子（是梁武帝蕭衍的長子蕭統），撰寫晉朝田園詩人陶潛（淵明）的傳記「陶靖節傳」，說及「淵明不解音律而蓄無絃琴一張。每酒後，輒弄以寄意」。唐朝詩人李白，便以此寫成詩句，「大音自成曲，但奏無絃琴」。其實，倘若內心充滿樂情，連這張無絃琴，也屬多餘之物。

清朝藝人李漁（笠翁），記述他的「尺幅窗」之設計云：浮白軒中，後有小山，高不逾丈，寬止及尋；有舟崖碧水，茂林修竹，鳴禽響瀑，茅屋板橋。坐而觀之，則窗非窗也，畫也。山非屋後之山，即是山也，而可以作畫；是畫也，而可以為窗。

畫上之山也。

李笠翁能將山水風景，窗框之而成畫；我們也可將所繪的畫，裝框之而成窗。這足以帶領人人由所見的景物而進入內心的詩境去。其實，倘若我們的內心已有詩境，則連這個窗，這幅畫，也是多餘之物了。

可是，並非人人內心皆已有樂情，亦非人人內心皆已有詩境；所以，一切有絃琴，無絃琴，尺幅窗，裝窗畫，皆有教育價值，未可盡廢。

（樂境花開第三篇，虛靜境界）
（樂圃長春第五十一篇，玉潤山林）

(三)化啦・未化・囉唆

音階裡所唱的Fa-la, Mi-fa, La-sol，在粵語音譯，可以譯為化啦，未化，囉唆。Fa-la（化啦）是歐洲十六世紀的一種流行歌曲。這是活潑的歌曲，常有許多段歌詞；每段歌詞都用獨唱，使人人聽得明白。獨唱之後，便是眾人合唱的副歌；副歌的歌詞，只用Fa-la-la的聲響。這些聲響，等於我國民歌裡那些「丁丁那切切龍兒龍格鏘」，「哎喲喲」，「得兒飄飄飄一

飄」；實在是用人聲模擬樂器過門的句子，用以增加活潑氣氛。

我們的「化啦」，是閱世已深的感嘆語。看盡人生百態，經過禍福無常，人們總會興起慨嘆

心情，「化啦！化啦！」李白詩云，「青門種瓜人，舊日東陵侯」；撫今追昔，怎能不化？世家子

弟看見當年生活中的「琴棋書畫詩酒花」，今日變成「柴米油鹽醬醋茶」，就不禁嘆一聲「化啦」！

古諺云，「縱有千年鐵門檻，終須一個土饅頭」；又云，「城外多少土饅頭，城中盡是饅頭餡」；

稍加思量，必能看破名利，變得更化。

可是，人的一生，仍該保持著一些 Mi-fa（未化）的品質。做人必須有正確目標，擇善固執，

生命纔有意義.；能夠如此，活了一生，庶不至與草木同腐。

唐朝詩人杜甫云，「為人性僻耽佳句，語不驚人死不休」。宋朝兩位詩人，陸游云，「壯心未

與年俱老，死去猶能作鬼雄」；王逢原云，「子規夜半猶啼血，不信東風喚不回」。這些思想，與

愚公移山，精衛填海，皆屬於極端「未化」的性格。人生路上，全靠有這種「未化」的精神，乃

能使生命更輝煌，使歷史增光彩。

在生活中，我們對自己，該保持「未化」的目標，不屈不撓；這是「嚴於律己」。對別人，

該常存「化啦」的態度，一團和氣；這是「寬於責人」。

平日我們所見，有些人極端「未化」，同時卻要強迫別人「化啦」；於是造成令人討厭的La-sol（囉唆）。唱起歌來，自己常為Mi-fa, Mi-fa, Mi-fa，硬要別人Fa-la, Fa-la，於是變為La-sol, La-sol。此

歌並不悅耳。若能不唱也不聽，世界從此得太平。

（樂圃長春第三十篇，同唱化啦歌）

(二)寒盡不知年

十多年前，我正在學校的會客廳中，與兩位久別的老同學敘談。他們是從美國回香港探親，特來會晤；一見面，就對我說，「自從大學畢業之後，經過抗戰，至今隔別了五十多年了」，難得你仍如昔日一樣年青，沒有變老，可有什麼駐顏妙術嗎？」其實，那裡有什麼駐顏妙術！只因尚未染上老人病，衰容未顯而已。

正當此時，門口來了兩位客人。他們遠遠站在門邊，向我仔細端詳，竊竊私議；然後走入廳來問我，「閣下可是黃友棣先生嗎？」看到他們的拘謹樣子，我就給他們開玩笑，「我是黃友棣的大兒子」。

這兩位客人不約而同，喜極而叫，「怪不得面貌如此相像！」其中一位，非常莊重地向我說，「我奉家父之命，帶來函件，其中有歌詞，專誠敦請令尊為敝校作校歌。我曾經在報紙上見過令尊的照片；今見你如此年青，又如此相像，我們剛才猜想，你可能是他的令郎。果然給我們猜中了！」他們的欣喜之態，得意之情，使廳中各人都哈哈大笑起來；雖然笑的原因各有不同，但開

心的程度則毫無分別。

這個玩笑，開得實在有點過份了！於是我對來客說，「把函件留給我，三日內，你們必可收到新的校歌曲譜」。他們感激不盡，說，「容日我們再來親向令尊道謝！」我說，「你們已經做了！」他們始終不明白我所說的話。事實上，人們總是能行而未能知，我們的 國父說得好，「行之匪艱，知之維艱」；這是好例。

我並非駐顏有術，而是因為我經常生活於音樂境界之中。學有所成，用以助人，便能散播快樂種子。作得好歌，心中感到愉快。看見眾人唱得開心，奏得開心，聽得開心；眾人的全部開心加起來，就是我的開心。活在這種和諧的境界中，苦來襲而不憂，老已至而不愁；這是真正的養生之道。

一般人喜歡翻看月曆，計算自己的生辰在那一天；這最能促使自己老化。唐詩，太上隱者詩云，「山中無曆日，寒盡不知年」。不看曆日，自然不會感到「去日苦多來日少」，也就不會嘆息歲月催人老了。這並非自己不會變老，而是自己忘記了變老；所以，當他們說我仍然年青，我就答，「老定了，不再老了！」這也許就是青春常駐的秘訣。

（樂苑春回第二十一篇，寒盡不知年）

(三五) 口琴走了音

學校的晚會中，合唱節目，是用一支口琴作伴奏。二十多位合唱團員，聽到口琴奏完引曲，便依著指揮者的雙手動作，開始演唱。口琴所對著的擴音器，是向著聽眾的；他們一開始唱，便無法聽到口琴的聲音，於是愈唱就與口琴的音調愈差得遠。唱到結尾，聽眾們都很容易聽得出，歌聲與口琴，全不合調。眾人遂嬉笑地熱烈鼓掌，這是喝倒采的標誌。

退入後台，唱者互相埋怨。經過一番爭吵，一致認定，這次演唱失敗，全因口琴走了音，以致拖垮了全體。吹口琴的同學，感到無限委屈，走來向我訴苦，請我主持公道，還他清白。

我教他立刻向各人道歉，自承錯誤。他更加感到不平，「是他們冤枉了我呀！我並沒有做錯，為甚要我向他們道歉？」

我安慰他，並且輕聲對他說，「且試試看！誠懇地向他們道歉，看有何結果」。

他忍著一肚子怨恨，照我所說，向眾人道歉。眾人立刻靜了下來。因為他的道歉，使眾人頭腦變得冷靜起來。良知在他們心中甦醒了；於是有人問，「到底口琴怎會走了音的？」

我讚美他們皆有謙罕默德的智慧。他們迷惑不解，我乃為之詮釋：謙罕默德命令群山前來聽他講道，群山屹然不動；他

眾人似乎忽然都清醒了起來，良心發現了；群向吹口琴的同學道歉。

就說，「既然山不能遷就謨罕默德，則謨罕默德就該遷就山」。口琴不能遷就歌聲，則只好歌聲遷就口琴了。

斥責容易引起反抗，爭吵就此形成。最好的方法，是讓他自己發現其錯誤，卻不是由我直接去糾正他的錯誤。我糾正其錯誤，是由外而內的干涉，（這是禮的精神）；他明白其錯誤，是由內而外的自覺，（這是樂的精神）。干涉易生敵對的抗拒，自覺則有融洽的和諧。在現實的生活中，我們必須經過許多痛苦的委屈與折磨，然後能夠悟道。揚雄說，「自後者，人先之；自下者，人高之」。這些話，聽起來，很容易；做起來，就先要肯付出犧牲精神，然後能夠收效。這就不是一般人所能做得到了！

（樂圃長春第二十四篇，口琴走了音）

六　作品彙誌（近三年來作品備查）

這是續「樂海無涯」第五篇所列的作品彙誌，以利考查。作品年份由一九九五年九月中旬開始，作品號數是由三三五號起。

有兩項作品之編訂工作，（改訂歌詞，編整樂曲，加作伴奏）；並非創作材料，只說明在此，不列作品號數。

(1)為增德兒童少年合唱團編作合唱歌曲以製唱片。其中包括台語民歌四首，（安平追想曲，收酒矸，勸世歌，乞食調）；神父配入台語歌詞的傳統曲調，（若，野地的花，讚美法蒂瑪聖母，獻花，讚頌聖母歌）；皆為石高額老師指揮。唱片製作完成，深受國內外天主教會讚美。

(2)為紫竹林精舍佛學研讀班編訂兩首讚歌及編作「驪歌」伴奏譜；因為並非創作歌曲，皆不列入彙誌之內。

一九九五年九月起

（作品號數）三三五　四部合唱歌曲二首　(1)蓮華功德　(2)華梵師道（皆為曉雲法師作詞）

三三六　難童曲（趙連仁）（解說見本集第十六篇）

一九九六年

三三七　海南名勝歌頌兩首（二部合唱）（蔡才瑛）　(1)東郊椰林　(2)翡翠城通什市

是年八月，中華禪學會印行「合唱佛歌選輯」，包括我所作的佛歌十四首，另一首是改編為四部合唱，再加伴奏的「三寶歌」（弘一大師作曲，太虛大師配詞）。所有各首歌曲都是四部合唱，並附四部合唱，二部合唱的簡譜，以利使用。由何照清老師與鍾毅青老師編寫各首歌曲的詳細解說與校訂曲譜。這是中華禪學會印贈各團體的非賣品，其內容介紹，見本集第十二篇。

時傑華老師自苓雅國中退休，作成歌詞「苓雅之愛」；我為他作成歌曲，不用列入作品彙誌之內。

三三八　耕雲導師作詞的安祥之歌二首
(1)南投安祥（四部合唱）　(2)安祥天使之歌（二部合唱）

三三九　圓照寺如來之聲佛歌四首（二部合唱）
(1)花好月常明（佛教婚禮獻唱）
(2)大乘同修會歌
(3)華雨人花（上列三首，敬定法師作詞）
(4)醒悟（陳朝欽居士作詞）

三四〇　歌聲廻盪（四部合唱）（沈立）（林瓊瑤紀念合唱團歌曲之一）

三四一　父母恩深（二部合唱）（李鳳行）

三四二　新歲書懷（梅花三唱）（四部合唱）（曉雲法師）
(1)昨夜　(2)寒香　(3)暗香

三四三　頌歌（四部合唱）（劉星）（林瓊瑤紀念合唱團歌曲之二）

一九九六年九月，漢聲合唱團團長李學焜先生送來崇愛社社歌歌詞「崇愛輝煌」（劉星作詞），

作成齊唱曲及四部合唱曲。不用編號。

三四四　安祥歌曲四首（六祖銘言）（二部合唱）

(1)見性　(2)戒‧定‧慧　(3)真常

(4)常持正見（均印在「安祥之歌」第三集，由中華禪學會印贈各團體）

三四五　圓照寺如來之聲合唱團佛歌六首（二部合唱）

(1)德業恢弘（比丘尼協進會會歌）

(2)行行行　(上列三首，敬定法師作詞)　(4)性靈深處　(5)心靈舒展　(6)義工心聲

(3)圓照寺禮讚　(上列三首，陳朝欽居士作詞)

三四六　「歌頌高雄」合唱歌曲三首

(1)高雄展望（四部合唱）（沈立）

(2)木棉花開

(二部合唱)（李鳳行）

(3)頌讚大高雄（二部合唱）（楊濤）（三首歌譜，皆印在高雄市立文化中心出版「歌頌高雄」之內）

一九九七年

三四七　安祥歌曲三首（二部合唱）

(1)本來面目　（耕雲導師法語摘句）易安編詞

(2)找回自己　（黃全樂）

(3)大庾嶺上　（壇經，觀潮隨筆摘句）黃建明編詞　（均印在「安祥之歌」第三集，中華禪學會印贈各團體）

一九九七年三月，為增德兒童合唱團赴歐洲演唱，編作無伴奏的三部合唱兩種，不用編號。

首，敬定法師作詞）　⑶人生路（陳朝欽居士作詞）

三五五　圓照寺如來之聲清唱劇（序歌及十章，均為二部合唱）

奇）　敬定法師作詞　序歌（佛化孝行）　⑴示生王家　⑵九華垂跡　⑶閔公獻地　⑷山神湧泉

⑸諸葛建寺　⑹東僧雲集　⑺示現涅槃　⑻信士朝山　⑼文佛咐囑　⑽地藏情懷彌陀心

七　歌頌高雄

高雄市政府為了促進藝術文化之進展，選定八十六年（一九九七年）市內所有文娛活動，皆用「歌頌高雄」為主題；並於四月三日（音樂節期間）舉辦一場音樂與戲劇的演出，作為「歌頌高雄」系列活動的先導。

這一場演出，主辦單位是高雄市政府文化基金會與中正文化中心管理處，協辦單位是高雄市音樂協進會，高雄市音樂教育學會，中國廣播公司高雄台，萬眾電視台。演出單位共有三個，一是高雄市木棉花合唱團，二是增德兒童合唱團，三是媽咪兒童劇團。承辦單位是媽咪兒童劇團。

演出時間定於八十六年四月三日（星期四）下午七時三十分。演出地點在高雄市中正文化中至德堂。司儀是陳惠群小姐，她的聲調與口才，都是眾人素來所讚美的。

在此盛會之中，首次演唱三首新作的合唱歌曲：

(1) 高雄展望（四部合唱，沈立作詞）

(2) 木棉花開（二部合唱，李鳳行作詞）

(3)頌讚大高雄（二部合唱，楊濤作詞）

這三首新歌，都是高雄市教育局囑我作成合唱曲，分別由木棉花合唱團與增德兒童劇團演唱。各位詞作者，皆是曾獲高雄市文藝獎的詩人。盛會中的壓軸項目，是媽咪兒童劇團演出我所作的樂舞劇「大樹」，（許建吾作詞）；是敘述脆弱的樹秧，如何接受各種災難的鍛鍊，終於成為雄壯的大樹；這正象徵著高雄文化成長的過程，同時也要為高雄文化的前程祝福。這三個演出團體的主持人，都是高雄藝壇的菁英，皆曾獲取多項榮耀的藝術大獎。此次演出，使人耳目一新；

從此奠定高雄藝術文化的地位，已經光芒絢爛，遠勝從前了！

我們都明白，愛鄉土乃是愛國家，愛民族的開端。愛鄉愛國的情懷，必須融化在我們的日常生活之中，而非僅存於短暫的高呼口號之內。高雄地區，有許多歷史名勝，常是秀麗雄奇，人人讚羨；例如，澄清湖，西子灣，仁愛河，萬壽山。其晴天的水光瀲灩，陰雨的山色空濛，清晨的霧失樓台，靜夜的月迷津渡；都值得以詩，以樂，以書畫，以舞蹈，加以表揚。人人得聞得見，便即油然興起愛鄉土，愛國家，愛民族的信念，不待多施訓誨。

四十多年前，我初訪高雄，就傾心於高雄山川之壯麗。我深切地領會到宋代詩人蘇軾當年初到杭州的感受；他在西湖「望湖樓」所題的詩云，「我本無家更安往，故鄉無此好湖山」。由此之故，我常提醒生長於高雄的朋友們，該知珍惜美景，不忘敬愛家鄉。

十五年前，我為華視的紀錄片作主題歌「我愛高雄」，（黃瑩作詞）；又為合唱團作「佛光

頌」，（劉星作詞）。十二年前，我為音樂協進會作大合唱曲「高雄禮讚」。內分三章，各章標題是「萬壽彩霞」，（劉星作詞）；「澄湖月夜」，（李秀作詞）；「高港晨光」，（李鳳行作詞）。十年前，高雄市政府委託青溪新文藝學會與高雄市音樂協進會，號召高雄全體詩人，樂人，書家，畫家，作成三十餘首「大港都組曲」，集印成冊，美不勝收；我為之作序歌「詩畫港都」與結章「木棉花之歌」，（皆為蕭颯作詞），以增光耀。

近年來，高雄藝壇，人才輩出；文化水準，已經遠勝當年。今日市政府更提出「歌頌高雄」為文娛活動主題，鼓舞創作風氣，實在深具意義。

我作這些「歌頌高雄」的新歌，心情也如十年前作「我愛高雄」，「高雄禮讚」相同；都是想提醒每一位生於斯，長於斯的朋友們，身在福中，該知惜福。我們都應自發自動，常懷感恩之心，身體力行，把愛鄉土，愛國家，愛民族的情懷，積極表現於日常行動之中，以及藝術文化之內；這是我的深切期望。

下列是此三首新歌的詞句：

(1)高雄展望　（沈立作詞）

人往高走，擺脫窠臼；精益求精，逆水行舟。

從無變有起高樓，文化提升須講究。

高雄環境，鍾靈毓秀；壽山屏障，天然港口。

高雄人情，真誠敦厚；愛河蓮池，懷抱四周。

前人植樹，後人享受；兢兢業業，不伎不求。

為家為國齊奉獻，為民為政永不休。

高雄建設，絕不落後；創製藍圖，萬能雙手。

高雄遠景，美如錦繡；邁向理想，團結奮鬥。

記否、記否，前賢艱辛的成就。

知否、知否，吾輩責任在肩頭。

增設學府造人材，遍築道路減鴻溝。

環保推行，處處添亮麗；市民學苑，人人得進修。

改善水質換管線，創業貸款多報酬。

經貿園區，功能無限好；革新行政，合力共綢繆。

太平洋上，獨佔鰲頭；工商起飛，傲視全球。

亞太營運作中心，放眼國際展新猷。

高雄建設，絕不落後；創製藍圖，萬能雙手。

高雄遠景，美如錦繡；邁向理想，團結奮鬥。

（作者曾獲高雄市文化基金會八十一年度文藝獎。他所創作的愛國歌曲「一夜中我已長大」，曾獲新聞局首獎。他的詩作甚多，我曾為他作曲的，有「家國之愛」，「懷念與敬愛」，「十大建設頌」，「父親似青山」，「歡欣度重陽」，「血脈相連」，「再築一道新長城」等）。

(2) 木棉花開　（李鳳行作詞）

高雄市民盈盈笑，木棉花開似火紅。

笑得金色陽光遍港海，笑得壽山四季沐春風。

笑得愛河垂柳翩翩舞，笑得破浪船艦若遊龍。

笑得大地秀麗美如畫，笑得人人壯健氣如虹。

笑得工商繁茂財源廣，笑得社會祥和樂無窮。

（作者為高雄文壇大老，作品甚多，曾獲高雄市文化基金會七十年度及七十九年度文藝獎。我曾為他的詩詞作曲的，有「蚨蝶谷」，「愛河寄語」，「杏壇日麗」，「高雄禮讚」的第三章「高港

「晨光」，「起來，中國人」等）。

在「歌頌高雄」演唱會中，上列兩首新歌是由高雄市木棉花合唱團演唱。演唱時，並唱「木棉花之歌」（蕭颯作詞）；因為木棉花乃是高雄市所定的「市花」。木棉花合唱團所唱的歌曲，並有「愛河夜色」（楊濤作詞），「山林頌」四樂章，（翟麗璋作詞）。指揮，李志衡；伴奏，孫紀維。

(3) 頌讚大高雄　　（楊濤作詞）

海洋是搖籃，壽山作屏障；
愛河是大高雄的臍帶，孕育成天然的大港。
舳艫千里，商賈雲集；
是亞太營運中心，展示出進步繁榮的景象。
歲月如流，
流過了多少辛酸的血汗，
流過了多少苦難與衰亡。
一切都在重建中新生，一切都在革新中成長；
化沙礫為綠洲，闢坎坷為康莊。

這裡有絃歌不輟的最高學府，

這裡有文化藝術的壯麗殿堂。

晚風、曉月、細雨、斜陽，

大港都呈現瑰麗的淡抹、濃妝；

踏月、吟詩、登高、遠眺，

常可見萬家燈火的綺旋風光。

啊，高雄！高雄！

這是一片自由的樂土，充滿了無窮的希望。

一切都在重建中新生，一切都在革新中成長；

化沙礫為綠洲，闢坎坷為康莊。

（作者為高雄文壇的台柱之一，文學作品甚多，曾獲高雄市文化基金會八十二年度文藝獎。

我曾為他的詩詞所作的歌曲，有「雲天遙望」、「愛河夜色」、「為什麼」；新詞仍待作曲的有「春

在港都」，「西子灣的黃昏」，「木棉花頌歌」等）。

在演唱會裡，這首新歌是由增德兒童合唱團演唱，同時演唱的歌曲，尚有我所作的幾首小曲，

「輕笑」，（徐訏作詞）；「寒夜」，（李韶作詞）；「阿里山之歌」，（鄧禹平配詞）；「杜鵑花」，

（方蕪軍作詞）。指揮，石高額；伴奏，孫心儀。

兒童樂舞劇「大樹」（許建吾作詞）是我在一九五五年所作的舞劇；重新改訂，給媽咪兒童劇團演出，戴珍妮團長編導；增德兒童合唱團演唱，由石高額老師指揮，孫心儀老師伴奏。

「大樹」的演出，共分九場，全部歌詞印發給觀眾。（亦刊在「樂境花開」，第二十五篇）。各場標題是：：

(1)種子的萌芽　(2)巖石的排擠　(3)狂風與大浪的掃蕩　(4)烏雲和暴雨的壓迫　(5)太陽的警告

(6)小樹的堅強　(7)大樹的成長　(8)天助自助者　(9)大樹頌

這次的音樂與舞劇之演出，集合了三個團體的力量，幕前幕後，動員了二百多人。因為各團的精神極為融洽，合作愉快，成績優秀，甚獲眾人之讚美。與此同時，八十六年（一九九七年）七月，高雄市立文化中心管理處出版了一套文化資產叢書，其中一冊是「歌頌高雄」。洪玲茹，戴珍妮編輯，周炳成教授執筆，記述我的樂教工作情況。在此冊中，印出三首「歌頌高雄」的琴譜，合唱譜，簡譜，並將「大樹」全部樂譜印出，也附有教育部在四十一年囑我重新編作的「孔子紀念歌」（大同歌）。這冊「歌頌高雄」乃為非賣品，可在各縣市的圖書館查閱。

八　松柏長青與白衣天使

在一次眾人敘會之中，有人說及「百年樹人」這句成語，立刻就有人反問，「既然百年樹人，則千年樹什麼？」；這表示有些人，根本不懂得「百年樹人」的涵義。

管子有言，「一年之計，其如種穀；十年之計，其如樹木；終身之計，其如樹人。一樹一穫者，穀也；一樹十穫者，木也；一樹百穫者，人也」。所謂「百年樹人」，是指培養起一個人，便可有百年的收益，遠勝於種穀種樹之收益有限。其實，培養起一個人，何止有百年的收益！只要看我國的歷史，孔夫子的生存，中華民族至今已經收益了二千餘年，而且還要使全世界收益到永遠！

凡有遠見的賢者，必然了解如何運用教育之力來造就有用的人才。任何人的一生，實在都只是一個學習的歷程。學無止境，每個人都必須「活到老，學到老」。凡是讚美這句諺語的詩篇，我都樂意將之作而為歌，使人人得而歌之詠之，以增進做人的價值。

羅悅美女士是高雄市青溪婦聯會合唱團團長，她為高雄市的長青學苑作成一首苑歌「松柏長

青」，把長青學苑的基本精神，描述得極為精闢。當她問我能否為此詞作成歌曲，我就毫不遲疑

一口答應。下列是其歌詞：

松柏長青（長青學苑苑歌）　　羅悅美作詞

我們昔日的夢想，都在長青學苑裡檢回。

繪畫、賦詩、臨帖、語言、造景、攝影。

讓退休後的生活，更為充實；

讓交棒後的日子，更覺溫馨。

夕陽的光輝，

依然照亮著大地，溫暖著人心。

感謝政府的德政，感謝女青年會的經營。

長青是我們的樂園，

長青是可愛的家庭。

下面是羅女士對長青學苑的解說：

附篇(三) 長青學苑的創建

羅悅美

在已經為國家社會克盡職守，為家庭兒女付出心力，生命力量由絢爛趨於平淡，生活情況不須提心吊膽之時；就是到了退休的年齡。當此之際，我們應該給自己留下一些空間，做些我們多年來想做的事；但，我們一時卻想不出如何設計，也不知如何著手。長青學苑正好為我們圓了這個夢想。多麼美妙！

長青學苑，是我國第一所完善的老人大學，在民國七十一年十二月正式成立。在高雄市政府社會局與基督教女青年會通力合作之下，以「提升本市老人福利之服務層次，擴展退休後的生活領域，使生活更為充實，更富情趣，更能安享晚年為宗旨」。

長青學苑所開列的課程，有語文，(國語，台語，英文，日文)，詩詞，(唐詩，宋詞)，書法，國畫，國劇，攝影，裱褙，太極拳，太極劍，散手，氣功，電腦，易經，陶藝，園藝，藝術造花，音樂，吉他，土風舞，老人保健等等；真是應有盡有，滿目琳瑯。

目前已開設了一百四十二班，學員四千餘人，分別在下列十個不同的地方上課，使各人就近上課，不必奔馳遠道：文化中心，老人活動中心，勞工育樂中心，右昌老人活動中心，左營老人活動中心，旗津老人活動中心，仁愛之家，高雄師範大學，南鼓山老人活動中心，高雄醫學院。

歷年來，學員們上課，極為認真；教師們指導，非常負責。這種情況，使長青學苑充滿活力，欣欣向榮。

長青學苑，每學年下學期，都有舉辦才藝競賽。每二年，都有舉辦師生作品展覽。讓老人的才華，有充份的展示機會，真能表現出「活到老，學到老」的精神。更使人感動的是每年全學苑之中，有逾千學員獲得「全勤獎」；這種勤勉精神，使人聞之，不禁肅然起敬。

到如今，長青學苑已經邁入第十六個年頭。長青綜合大樓也已落成，正式啟用；這種創建精神，足以成為全國長青學苑的典範。我們身為高雄市民，實在深感幸福。就是為了如此，我乃能把切身的感受，作成這首長青學苑的苑歌「松柏長青」。當黃友棣老師將此歌作成之日，我請高雄市合唱學會理事長鄭光輝校長先教鼓山區婦女合唱團試唱錄音，以供各團參攷。在長青綜合大樓開幕之日，由女青年會合唱團與青溪婦女合唱團演唱；歌聲活潑和諧，極能表現出長青學苑的精神，獲得人人誇獎，深以為慰。謹祝長青學苑，年年進步，永放光明。

白衣天使

「白衣天使」是一首活潑的頌歌，紀念護士創始人南丁格爾，(Florence Nightingale, 1820－1910)。南丁格爾是建立現代護士專業的女中豪傑。美國詩人朗弗羅(Henry Wadsworth Longfellow, 1807－1882)為她一生的偉大成就，寫了一首不朽的詩篇「手提明燈的女郎」，敘述她經常深夜不眠，

手提明燈，巡視受了重傷的官兵；眾傷者感謝她的仁慈，吻著她那牆上的影子，暗中為她祝福。這篇詩使世人受了其大的感動。從此南丁格爾就成為救苦救難的仁者象徵，被尊為護理專業的聖者。

八十六年（一九九七年）高雄市榮民總醫院體檢科護理長蔣淑芬女士，受邀作成「白衣天使」的歌詞，表揚南丁格爾偉大的慈愛精神，用為紀念護士節的歌曲。我為之作成合唱歌曲，送與各醫院護理人員習唱，並有高雄市鼓山區婦女會合唱團助陣，由高雄市合唱學會理事長鄭光輝先生負責訓練及指揮，演出成績傑出，獲得各界人士之讚美。

此歌在演唱時的設計，是全場昏暗，台上空靜，天幕淡藍。琴聲奏出「白衣天使」的序曲，唱眾魚貫進場，在台上站定之後，在樂聲中，各人將手持的電筒，按序亮起，台上天幕，也同時由暗漸明，直至光華輝耀；然後開始唱出「白衣天使」歌曲。歌詞如下：

白衣天使　　蔣淑芬作詞

(一)我們遵循南丁格爾的腳步：

日以繼夜，不分寒暑，

熱心服務，不辭勞苦；

給病患者悉心的照顧。

(二)我們輝映南丁格爾的燈燭：

犧牲奉獻，鼎力襄助，

燃燒自己，愛心遍佈；

照亮眾人光輝的前途。

(三)我們盡力將全民健康維護：

無怨無悔，全力以赴，

誠心祝福，健康永駐；

人生充滿快樂與幸福。

「白衣天使」在護士節日演唱之後，中鋼公司以及其他數個大機構，均請蔣淑芬女士邀請鼓山區婦女會合唱團前往演唱此曲，助益健康運動，效果良好；鼓山區婦女會合唱團，甚獲眾人之讚美。

九　「樂韻飄香」音樂會

高雄市木棉花合唱團諸位同仁，皆為樂壇菁英，黽勉同心，發揚樂教。近年多次公開演唱，成績優秀；自從參加市政府舉辦的「歌頌高雄」演唱會之後，聲譽遠揚，實在值得慶賀。

此次該團決定八十七年（一九九八年）一月舉辦「樂韻飄香」音樂會，演出我的作品，為我用優美的樂聲來例證我的理想，使我深感榮耀。謹向木棉花合唱團列位同仁，致以衷誠的謝意。

我這些音樂作品，其創作原則，是要例證我的觀點：「中國音樂中國化」，同時要切實表揚我國聖賢所說「大樂必易」的明訓。該團所選定的節目，包括聲樂（獨唱，合唱）、器樂（鋼琴，提琴，長笛），內容較為廣闊；所以趣味也較豐富。請就各項內容，加以說明之：

所選唱的中國民歌組曲（牧歌三疊），台語民歌組曲（天黑黑，農村曲），所包含的民歌共有十首，是要例證「民間歌曲高貴化」的目標。

所選唱的藝術歌曲，都是要例證「藝術歌曲大眾化」；其中並要例證現代和絃最有效的運用方法。

獨唱歌曲，選了「我家在廣州」、「桐淚滴中秋」，實在是要說明「愛國歌曲藝術化」的要旨。

所有愛國歌曲，都不必徒以高呼口號的手法去創作。

唐宋詩詞合唱曲，則有多方面的目標。除了要榮耀古代詩人的成就，還想藉此引導聽者親近詩人的傑作而熱愛我國文化的寶藏；更想證實我國語言是音樂化的語言，把朗誦與歌唱合一應用於樂曲之內。為了要以樂教孝，遂要將詩教與樂教結為一體。

鋼琴獨奏，提琴獨奏，長笛獨奏的作品，皆是「寓詩於樂」的設計。各首獨奏樂曲，皆藏有一個詩境，試看樂曲說明，立刻可以明白。

獨唱歌曲，除了鋼琴伴奏之外，並加入提琴輔奏或長笛輔奏，以例證美化歌聲的設計。

女聲合唱的歌曲中，有例證淨化歌詞的設計。最顯明是「小放牛」的演唱：在「牧歌三疊」的最後一章，「小放牛」之唱出，是用原來的詞句，表現其俏皮的活潑。在女聲合唱，用何志浩教授所配的詞，取名「杏花村」，表現其典雅的氣質。這可說明淨化歌詞的設計。

這個音樂會，不獨要表揚音樂之美，同時也要例證音樂之真與善。此會的籌備與演出，都甚費工夫；特請兩位老師為我們詳說其籌備的經過：

李志衡老師現任木棉花合唱團指揮，他的創作才華，早為各界所肯定。他曾多次獲獎，前年獲得高雄市第十三屆文藝獎。

劉星老師出身於音樂科，在高雄為資深的樂評家與歌詞作家。

下列兩篇，是他們的作品：

附篇㈣　大師、木棉花、與﹁樂韻飄香﹂

李志衡

國寶級音樂大師──黃友棣教授，其精闢的文學著述與廣博的音樂創作，對我國近代人們藝術生活的導引，及社會文教的趨向，產生了潛移默化的影響。

民國七十六年七月，大師有感於自由民主寶島藝文活動的朝氣蓬勃極待襄助推展，因此毅然地以七十六歲高齡從香港隻身來台，並選擇了高雄定居。這不僅是我國藝壇一大盛事，且更是高雄市人們的一大福音。港都有了大師的坐鎮，藝文界如獲至寶，文學、藝術、音樂等各團體都能在大師的指導下，和諧合作，共生共榮，滋長了港都藝文的生命，也彩繪出藝文界絢爛的前景。

木棉花是港都的市花，港都市民對其深摯愛戀與呵護。木棉花樹四處矗立，顯現高雄蓬勃生機，氣象萬千。當木棉花開的景緻滿佈時，更可感受到港都的美麗輝燦。

大師蒞高以後，帶動了大高雄地區藝文等團體的交流活動，使得木棉港都逐漸披上了虹彩的文化外衣，致木棉花開放得更是秀外慧中，豔麗無比。

民國七十七年高雄市政府教育局委由高雄市青溪文藝協會籌著一部「高雄文獻」的鉅冊——大港都組曲——由青溪文協理事長蕭颯先生負責籌劃，內容含有歌曲及攝影、詩歌、書法等篇，用詩、歌、畫交融的藝術，頌讚出高雄的建設風貌及鄉土史蹟。歷時年餘，大師勤於指導各組參與人員，並親自為鉅獻寫作序曲「詩畫港都」與結章「木棉花之歌」。另協助助各位後起之作曲新秀所寫作品的修訂校正，完成了一部高雄最具歷史性價值的鉅著。

民國八十二年，我創作了「高雄華彩照四方」大合唱曲，以及「海浪！我問你」、「老師！您永遠不會老」二首四部合唱曲（歌詞均出自文藝家李鳳行先生）準備參加八十三年第十三屆文藝獎甄選，為了必須再以作品錄音帶送審，得到了幾位中山國中的老師，加上三信高商合唱團一些熱心同學幫忙，草錄了一卷作品錄音，一群欠缺嚴格訓練的雜牌軍，在短時間內有些兒成就已難能可貴。我除了感激他們給我的熱心協助之外，也發現到他們的才幹及興趣。我們緣於「高雄華彩照四方」，共同的心聲也促成了「木棉花合唱團」的誕生、八十三年四月文藝獎揭曉，我幸運地榮獲音樂首獎，而「木棉花合唱團」也榮幸地被邀請在頒獎大會發表時演唱。

民國八十四、五年間，木棉花合唱團深得大師的青睞，時而撥冗蒞團指導，對團務的發展也備極關心，並不時殷切的鼓勵。團員個個銘感於心，大家相互惕勉，絕不負大師的栽培與期望。

八十五年十月十九日晚，企劃已久的「木棉花合唱團發表之夜」演唱會於中正文化中心演出，是夜觀眾如潮，座無虛席且站立者不少，曲終人散之後，大師直稱「了不起，非常成功」。一年多

的辛苦，團員們終因大師的稱譽及觀眾的激賞而獲得慰藉。八十六年四月，高雄市政府教育局籌劃藝文界共同推動「歌頌高雄」一系列的活動，而第一場音樂會是發表大師為頌讚高雄而新作的數首作品，其中「高雄展望」、「木棉花開」二首合唱曲，主辦單位則安排木棉花擔綱首場的開場演唱，吳市長特別蒞臨會場聆賞，帶給了團員無比的鼓舞。大師灌漑了木棉，致使盛開，而花的燦爛，映遍了港都。

為了發揚大師畢生對推廣「中國音樂中國化」、「藝術歌曲大眾化」、「民間歌曲高貴化」、「愛國歌曲藝術化」、「傳統歌曲現代化」之音樂教育的恢宏理念及其為「榮耀古代詩人的成就」、「表彰音樂前賢的作品」、「寓詩於樂的設計」、「朗誦歌唱之合一」、「音樂哲理生活化」的一貫主張，我們籌劃了一場名為「樂韻飄香」的音樂演奏會，於民國八十七年元月十八日假高雄市中正文化中心至德堂公演，我們將主題定為「樂韻飄香」，是因為它出自於大師所著述十一冊音樂專書中的一冊書名（東大滄海叢刊七十一年五月出版）。大師將音樂創作與文學著述，細膩巧妙地注入了中國風格思想，使民族文化匯入樂韻而飄香。這場大師的中國風格音樂作品唱奏會，引用「樂韻飄香」為標題，正是名副其實，恰當無比。

這場唱奏會，演出之作品均蒙大師親自設計，並指導練習，風格包括了我國華北、華中、華南、台灣等地民歌組曲、藝術歌、唐宋詩詞，及富有歷史意義的抗戰歌曲等，這些曲目都是為印證其中國音樂教育的理念與主張而精選。演出方式則用聲樂及器樂（鋼琴、提琴、長笛等獨奏）

穿插配合。值得一提的是其中的獨唱曲都經大師編有提琴或長笛的輔奏(obbligato)。這場盛會，別

緻新穎，難得一見，也必能從聆賞中感受得出大師精勤創作，為民族家國所闡揚之中國風格音樂

信念的完美及其卓越之貢獻。

「音樂大師」——黃友棣；「港都高雄」——木棉花。而合唱團卻慶能與港都市花共享同名。

「大師」、「木棉花」、「樂韻飄香」，慶幸有這樣的結合機緣。每位團員與有榮焉，並銘感在心，

期勉今後更加努力，呈現豐碩成果，以報大師之恩，以謝港都的知音。

「木棉花之歌」是民國七十七年大師特別為「大港都組曲」文獻所譜之結章合唱曲。我們很

自然的引用這首合唱曲為團歌，這對木棉花合唱團來說，是個永遠的鼓舞和指引。我們從「高雄

華彩照四方」的發表一路艱辛走來，到如今唱出了「樂韻飄香」。我們的成長過程，正如這首「木

棉花之歌」的寫照。

木棉花之歌　　蕭颯作詞

我是一株木棉花，在南台灣的原野上，綻放出一季初春，滿天彩霞。

曾經歷練過風雨洪荒，曾經踐踏過榛莽茅筏。

在堅困中繁茂枝葉，在艱苦中茁壯長大。

豪邁，是我舒展的綠葉；

粗獷，是我堅實的枝椏。

我將港都的熱情爆滿枝頭，化作燒天的火把；

化作永恒，擴展到無際無涯。

我是一株木棉花，大地哺育我以豐盈的乳潤，

我回饋大地一樹繁華。

附篇(五) 「迎棣公」與 「歌棣公」

劉　星

黃友棣教授是我國當代貢獻最大，影響也最深的重要作曲家。作品質優而量多，具深厚內涵，富民族正氣。自其早期的「杜鵑花」、「月光曲」、「每事問」、「補鞋匠」、「祖國戀」、「孔子紀念歌」……乃至近期的作品「當晚霞滿天」、「遺忘」、「輕笑」、「思我故鄉」、「海嶽中興頌」、「蔣公紀念歌」……皆為倫理人性的最佳闡釋，表現了對國家民族的熱愛。因秉性忠純，乃至情至聖；因技巧精湛，乃發光發熱。一甲子以來，由於黃教授孜孜不倦，辛勤耕耘，不僅提供了教

材，充實了樂壇，且為國人供應了營養豐富的精神食糧，提昇了生活境界。揚大漢天聲，振中華國魂，堪稱是民族靈魂的工程師。其作品可欽可感，其為人可愛可敬。國人於崇敬感戴之餘，皆尊棣公為大師，而視之如國寶。

如不是親炙棣公，親見他老人家堅毅淡泊，犧牲奉獻，實不能相信現代中國，會有如棣公這樣的聖哲。世人皆知棣公為傑出的音樂家、作曲家，殊不知棣公在文史哲德各方面均皆精深淵博，卓然大成，達於登峰造極之程度；所以棣公不僅精於音律，能以樂化民，且亦為偉大的文學家、哲學家及教育家也，堪稱是今之孔子。

棣公誕降於民國元年，與民國同庚。棣公於民國七十六年七月自香港遷來高雄定居，迄今已逾十年。港都有幸，乃成曲阜；我等厚福，蒙惠無限。棣公初蒞時，高雄蘇南成市長及高雄市各界，為表達歡迎與敬意，特於民國七十六年十一月廿一日由市政府舉辦黃友棣教授樂展於文化中心至德堂，由高雄市各音樂人士及團體演出棣公作品。惟有列為序歌的一首合唱「迎棣公」係由李志衡作曲，由本人作詞的作品，由高雄市合唱團擔綱演唱，由李志衡親自擔任指揮，由陳振芳，向多芬擔任重唱，由沈立、張淑娟擔任朗誦。由於任事者皆學有專長，堪稱一時之選。分工合作，搭配得體，紅花綠葉，虎而生翼，令人銘刻。歌詞是一首簡單的五言，全文是：

港都如村姑，長年素朴樸。

麗質本天生，未登枝頭舞。

今因棣公臨，群珠得凝聚。

洗昔沙漠謐，頓現盎然趣。

曷言視茫茫，曷言髮蒼蒼。

湖色映山光，來日正方長。

壽山未淒迷，澄湖更艷麗。

茲當聖者蒞，天人兩相宜。

李志衡是棣公來高後，最早被棣公收錄的學習作曲理論，和聲對位的私人學生。朝夕相隨，耳提面命，在棣公門下虔誠立雪，焚膏繼晷。多年以來，心領神會，多得神髓。熟練了創作旋律的能力而能得心應手，作品中漸脫窠臼而有靈氣。志衡在處理這首歌詞時，充份的表現了他的才華，令我歎服。志衡在開頭時，先是用朗誦鋪路，繼之以男女聲的二重唱，然後插入一段較長的間奏，旋即進入雄厚的混聲四部合唱。溫婉華麗，深情款款，獲致最佳效果，極為感人。我尤其喜歡那一大段如歌如訴的間奏，如雲出岫，如澗穿谷，清澈自在，境界幽遠，浮現著哲意禪機，具大家氣概，允為珍品。那次參與棣公樂展的每位朋友，都是衷心敬愛棣公的仰慕者，皆以能參

與這次音樂會為榮，故能竭盡所長，群策群力，以底於成。我忘不了沈立、張淑娟那字正腔圓的朗誦，我忘不了陳振芳、向多芬的二重唱，那美麗的音色，真摯的感情。我忘不了高雄市合唱團諸君子認真的態度，敬業的精神。在演出時那眼神，那嘴角所顯現出來的喜悅和虔誠……就是主持節目的我的兩位好朋友吳南章和陳惠群，也使我難以忘記。南章在開場白時說「這是一場感恩的音樂會……」我一聽就哭了。志衡的轎車上經常備有「迎棣公」的錄音帶，我每次坐志衡的車時，皆可一聆清音；而每次聽時，皆忍不住感動涕泣。我實在深愛著這首「迎棣公」。

壽山松翠，澄湖月皎，轉瞬間棣公蒞高已逾十載。且喜棣公居高期間，得享安恬，體健神愉。

棣公除大量作曲外，並由東大圖書公司之滄海叢刊，先後刊行了一系列的文學著作。計為「音樂人生」、「琴台碎語」、「樂林蓽露」、「樂谷鳴泉」、「樂韻飄香」、「樂圃長春」、「樂苑春回」、「樂風泱泱」、「樂境花開」、「樂浦珠還」、「樂海無涯」。此次所出版的「樂教流芳」已為第十二冊了。

棣公苦口婆心，耳提面命，把可以意會的哲理，夾以精闢妙喻，時或以說故事的方式，加以有條理的言傳，使讀者在莞爾中，欣然有所領會憬悟，而從不會感到似在聽說教的枯燥乏味。棣公用音樂為線，將文史哲三顆珍珠串連起來，急欲將眾人引到菩提樹下，把這串項鍊掛在眾人的胸前，一葦渡江，同登彼岸。棣公以音樂工作者自居，從不自承自己是音樂家。綜觀此十二冊巨著，除「琴台碎語」外，其餘各冊書名皆有「樂」字，足見棣公念茲在茲，對此未嘗片刻或忘也。「樂」者秩序，樂是和諧」，而以樂教工作做為渡江的交通工具，以完成全人教育。棣公念念不忘「禮是

何也？音樂的樂，就是快樂的樂，加上草字頭，就是能治病的藥。棣公畢生，殊少視音樂的樂為娛樂的樂，足見這位音樂教育者的高風亮節，正氣凜然也。今日倘無棣公，則合唱團恐將無歌好唱了，今日倘無棣公，則商業音樂掛帥，日本歌曲橫行，我們的文化就更破產了。

我和志衡合作了「迎棣公」後，一晃過了十年。此其間多蒙棣公提攜教誨，心中常存感激，總想再寫一首和「迎棣公」類型相同的作品，以誌棣公菆高後之德澤，以表我等對棣公之敬愛。歌曲的名字叫甚麼？謝棣公好呢？還是頌棣公好呢？想來想去，就定名為「歌棣公」吧。我將歌詞寫好後即交與志衡，懇其作曲，全文是：

感謝有良師誨我，
啟我愚昧，賜我知慧，
乃師乃父，南針北辰。

感謝有益友惠我，
囊螢映雪，同堂絃歌，
如手如足，東閣西賓。

棣公菆高隱於市，濟於世，

眾人師，國之寶。

醫世疴瘵有靈藥，

振黃鐘，喑瓦釜。

力挽狂瀾於將倒，

民族正氣之所繫。

蒼松勁柏實堪傲。

優美旋律，高貴心靈；

杏壇流韻，枝繁葉茂。

海濱拾貝實謙抑，

鐵杵磨針功夫到。

質優量多流傳廣，

民國樂壇一大老。

當晚霞滿天，我要歸故鄉；

月光曲，杜鵑花，遺忘，輕笑。

這首歌詞的形式較繁碎。以棣公最享盛名的六首經典作品為結束，在作曲的處理上遠較「迎

棣公」為難。將定稿交與志衡後，經志衡精心設計，歷時近月而完成，即交由木棉花合唱團著手

練唱，定在民國八十七年元月十八日在樂韻飄香音樂會中首次演出。

棣公可歌可頌，我在這首歌詞中所列陳者，均屬據事直陳，並非溢譽。八十六年四月，我因

病住進榮總，棣公偕照清來看我，承恩感泣。照清溫婉儒雅，才女也，棣公甚器重而疼愛。照清

姓何，棣公常呼之為何仙姑。照清芳名，乃前賢易安之顛倒，爰以常呼之為李清照。師友蕆降病

房時，我以病重，疲不能興，乃臥榻相對。見棣公端坐沙發之上，莊嚴慈祥，從容怡然，鶴髮童

顏，頂上現有光圈。當時我不禁驚喜而失聲，棣公原來是羅漢降世。我從棣公遊，迄今逾三十年，

竟然愚鈍冥頑，有眼而不識神仙。這不是比有眼不識泰山尤為罪過嗎？而照清居側，芳馨安祥，

誠仙女也。神仙誠有之，惟有緣人始克親見之。當時我這凡夫俗子，塞外愚翁，沐於神光之中，

宛然受一次靈洗；故「歌棣公」中所言，並未過之也，實猶未及也。

為淨化心靈，提昇精神境界，促進和諧，改善社會風氣，棣公於最近數年間，為中華禪學會

及佛教著墨頗多。先後完成了清唱劇曹溪聖光，大合唱心經，以及合唱曲安詳之歌，幸福之歌，

性靈之聲等，經由各合唱團不斷的演唱演出，現已逐漸流傳推廣於社會各階層。棣公以精湛的技

巧，以現代的手法，將普照佛光，披以音樂彩裳，虔誠美麗，感人至深，無異是亞洲的聖母頌。

（多年以來，佛教音樂是最弱的一環），對佛教音樂之改善，及素質之提昇，貢獻至鉅，厥功至

偉。如此有計劃有系統的大規模的致力於佛教歌曲的創作，棣公實為我國音樂家中的第一人。

可愛哉棣公，其棲止高雄，來何遲耶！吾等迎之，迎來以後，近水樓台，得沾明月皎潔光輝，

誠吾在「迎棣公」中所言「今因棣公臨，群珠得凝聚。洗昔沙漠諡，頓現盎然趣」是也。可敬哉

棣公，咸德達材，集三達德於一身。為國人樹立良好典範，吾等歌之，以伸孺慕，以言敬仰，誠

吾在「歌棣公」中所言「優美旋律，高貴心靈，杏壇流韻，枝繁葉茂」及「海濱拾貝實謙抑，鐵

杵磨針功夫到，質優量多流傳廣，民國樂壇一大老」是也。

（按）「樂韻飄香」音樂會，已於八十七年元月十八日在高雄市立中正文化中心至德堂圓滿

舉行，演出成果獲得各界熱烈的肯定與讚美。

一〇 新歲書懷（梅花三唱）

八十五年（一九九六年）三月，是農曆丙子年春，曉雲法師寄我以新作歌詞「新歲書懷」詩三首。曉雲法師是我國當代傑出的藝術家，她的禪畫與禪詩，早已蜚聲國際；在「新歲書懷」詩中，詳述梅花盛放的瑰麗芬芳與禪者修養的心靈境界，互相契合，至為難得。特為作成聯篇合唱歌曲，還贈詩作者，以賀新春。

下列是這三首詩的詞句：

(一) 昨夜

昨夜梅花初發，暗香洋溢飛來。

遙想當年，憨山禪師，

正對寒燈靜坐，「忽將鼻孔衝開」。

說與有緣人：

鼻孔衝開禪意味，六根開竅得得來。

六根何故不曾開？待到何時始得開？

鼻孔衝開禪意味，六根開竅得得來。

㈡寒香

寒香陣陣送，不畏冷風侵；

我愛梅花枝挺拔，我愛梅花耐歲寒。

不怕雨，不怕風；

個性常持堅忍力，風雨交加我岸然。

凌風矯健，綽約如仙。

欺風雪，傲冰霜；

春寒料峭寒香發，寒香清澈冷香寒。

（丙子年，元月初三日）

凌風矯健，綽約如仙。

（丙子年，元月初三日）

（三）暗香

梅花初放，大地飄香。

禪人得覺寒香日，正是禪功得得時。

得得禪師，堅強意志；

自謂恰恰用心處，亦是恰恰用心時。

寒冬冷，夜深時；

莫嫌苦，不畏難。

「不是一番寒徹骨，怎得梅花撲鼻香」。

歲末嚴寒，梅花盛放；

暗香浮動，遍地芬芳。

（丙子年，元月十一日）

在此三篇詩句之內，提及我國唐代、五代，明代三位著名的禪師軼事；今簡介如下：

(一)明代高僧，憨山大師（釋德清）（公元一五四六年至一六二三年）精研老、莊思想，深通儒、佛學理。曾遊五台山，見憨山奇秀，乃取之為號。致力復興六祖惠能之曹溪道場。天啟（明，熹宗年號）初年，圓寂於曹溪。

(二)五代高僧，貫休和尚（姜德隱）（公元八三二年至九一二年）善畫佛像，又工篆隸草書，時人稱為「姜體」。尤工詩，有「禪月集」，號禪月大師。初謁吳越王錢鏐，頗見禮重；後入蜀，蜀主王建，亦優遇之。有詩云，「一瓶一鉢垂垂老，千水千山得得來」；人稱之為「得得和尚」。「得得」為唐人方言，猶「特地」也。我愛「得得」的聲韻，其中隱藏著孟郊「春風得意馬蹄疾」的神采，更能顯示禪功圓滿達成的輕快；故在合唱之中，我用唱眾齊聲彈舌的音響，以暗示人人讚頌梅花盛放的芳香。

(三)唐代高僧，黃檗禪師（希運，號斷際禪師）（生年不詳，卒於公元八五〇年）。黃檗山在福建省福清縣西，以產黃檗木著名。黃檗禪師在此出家，參江西百丈禪師得道，得其所傳心印，一時聲譽彌高，人皆稱為大乘之器；後居洪州大安寺。因酷愛黃檗舊山，故以山為號。其「詠梅」詩句，深獲世人賞識，「不是一番寒徹骨，怎得梅花撲鼻香」。

這是一首聯篇四部合唱組曲，同時也編為二部合唱，同用四部合唱的伴奏譜。多謝苗栗安祥合唱團何照清老師的熱心，又蒙黃陸欽先生，劉美榮女士之盛情賜助，將此歌的合唱譜，琴譜，

四部合唱與二部合唱的簡譜，全部印訂成冊，以便使用。這都是功德無量之事，謹致衷誠之謝忱。

這首樂曲乃屬非賣品。讀者有需要，可去函下列任一地址：

㈠台北縣石碇鄉華梵路一號，華梵佛學研究所，曉雲法師。

㈡苗栗市莒光街7之一號，苗栗安祥合唱團，黃陞欽先生。

一一　安祥之歌與佛歌選輯

(1)安祥之歌

中華禪學會是由受教於耕雲導師的諸位同修所發起。其宗旨是發揚中華文化，研究禪學，和諧社會，美化人生。在七十六年（一九八七年）七月呈請教育部核准成立。該會為順應目前的需要，訂立了四項目標，作為推展會務的方針：

(一)弘揚正法，普利群生。

(二)以禪會友，砥礪共進。

(三)淨化人心，和諧社會。

(四)上成下化，嚴土熟生。

禪學的精神，實在是佛學的中國化。真正的佛學精神，並不是拜神求福，而在淨化心靈，普利群生。從外在的生活習慣看來，佛教與禪學似乎有所不同；但其內在的品德修養，實在並無差別。禪歌，佛歌，藝術歌，其所追求的心靈境界，實在完全一致。

要明白何謂禪者的品格，可從下列兩首歌曲的內容，得到具體的答案：一是「禪者的畫像」，二是禪學會的「契約」；請詳述之：

(一) 禪者的畫像

耕雲導師作詞

參禪親到「實際理地」，灼見真如實相時，
曠劫無明，當下瓦解冰消；
往後唯享「本地風光」的安祥自在。

一個真正的禪者，是枝節去盡，唯存根本：
他的心，三際不住，靈明空朗；
他的眼，病醫已除，唯見真實；
他的情，誠摯純潔，迴超無我；
他的智，週遍法界，離諸對待；

在如幻的人生中，權勢等同枷鎖，富貴有若浮雲。

他永遠「犯而不校」，只有憐憫；

從不用別人的錯誤來懲罰自己。

在他的平等心懷裡，

沒有欣、厭、取、捨，沒有禍、福、得、失。

一些世俗的順逆，恰似片雪入洪爐；從不介意。

他懷著「宇宙心」，行的卻是「淑世行」；

敦倫盡份地活在責任、義務中。

他原本就不得不孤獨，他真的是「無可�求」。

唯一美中不足的地方，是「我有大患，為吾有身」；

但，仍可「留惑潤生」。在返回故居之前，

還可善用「有餘涅槃」的大好時光，度人度己。

他已經贏得人生最可貴，最徹底的勝利，

擁有了最真實，最完美的存在。

他始終以「從容乎中道」的姿態，邁向生命的圓滿。

我把這首歌詞作成四部合唱的歌曲，同時也有獨唱，二部合唱的譜本。在演唱之際，為了要使聽者易於理解其內容，常用朗誦。這可以例證中國文字的優越性，可以說明誦與唱，並無截然的分界。世界各國，公認我國語言為音樂化的語言，實在具有至理。

在此曲的前奏，間奏，以及朗誦的伴奏裡，我使用了數首我所作的禪歌曲調，其歌詞內容，剛好能與樂曲互相詮釋。我所採用的禪歌片段，按其出現的次序，是自性歌（耕雲原作，我負責改編），歸，性海靈光，心境如如，牧牛圖頌。凡唱過這些禪曲的聽眾，聆聽「禪者的畫像」，就很容易獲得會心的了解。

這首「禪者的畫像」的詞句，原載於耕雲導師的文集「觀潮隨筆」之內，是高雄市安祥合唱團曾添發團長選出。這段散文用為歌詞，必須加以修訂，以利於唱。我加以整理之後，請曾先生呈交耕雲導師，獲得核准，乃從事作曲。作成歌曲之後，由苗栗安祥合唱團劉美榮團長負責印出，並由苗栗安祥合唱團試唱，效果良好，乃送給全省九個縣市的安祥合唱團應用。

(二)契約　　　耕雲導師作詞

安祥禪學會的成立，揭開了人天長夜的黑幕；
彰顯了釋尊的大愛，綻放出幸福安祥的希望之光。

凡我同道，矢志與安祥禪契合；

以仰俯無愧為人生取向，責任義務為生活內涵。

誠摯純潔，胸懷坦蕩；

尊重生命，不為口腹之慾殺生。

守身如玉：不涉足淫蕩之所，不萌生淫念綺思；

珍護良知：不貪瀆，不竊盜；不逃稅，不詐欺。

知言慎言：絕不妄語，杜絕淫詞！

　　　　忠於婚姻，永斷邪淫。

　　　　戒在兩舌，不出惡言。

酒應淺嘗，勿令至醉。

以己為敵：戰勝邪思，廓清私慾；

不可告人之事，斷然不為。

這樣纔能與安祥禪相契。

從此刻起，要時時自覺，念念自知；

　　　　事事心安，秒秒安祥。

直趨向，幸福的人生，生命的圓滿。

上列兩首歌曲，皆印在「安祥之歌」第三冊之內。歷年來，中華禪學會所印出的「安祥之歌」，共有三冊：

第一冊「安祥之歌」，包括合唱歌曲十八首。初版於八十二年（一九九三年）二月，再版於八十五年五月，三版於八十六年六月。

第二冊「安祥之歌」，包括合唱歌曲十六首。初版於八十四年六月，再版於八十六年六月。

第三冊「安祥之歌」，包括合唱歌曲十八首，另附小天使合唱曲（加入節奏樂），並有鋼琴獨奏曲，提琴獨奏曲。初版於八十六年十月。這集的樂譜皆用我的手稿印出，可以減少一些臘譜上的錯漏。這集附有各曲的簡譜，以利使用。

在第一冊「安祥之歌」內，所有我作的歌曲，都不署作者姓名；因為演唱團體常來信詢問，故以後皆署名，以示負責。今列出我所作的歌名，以利查攷。歌名之後，括弧內是作詞者或歌詞出處。

第一冊「安祥之歌」：

安祥（耕雲）　　　　　心境如如（唐）（龐蘊居士）

杜漏（耕雲）　　　　　　　　（張拙居士）

性海靈光（唐）（百丈禪師）　歸（耕雲）

　　　（宋）（雪竇禪師）　自性的禮讚（耕雲）

(II)佛歌選輯

禪者的畫像（耕雲）

南投安祥（耕雲）

安祥天使之歌（耕雲）

見性（六祖銘言之一）

戒‧定‧慧（六祖銘言之二）

真常（六祖銘言之三）

常持正見（我國聖賢明訓）

本來面目（耕雲導師法語摘句）
（易安編）

找回自己（黃全樂）

戰勝自己（易安）

學禪好（張耀威）

感恩誓願（易安）

中華禪學會理事長蔡天瑞先生，以闡揚耕雲導師所說「唱禪歌就是修行」的呼召，除了繼續印出「安祥之歌」三冊，並印行「合唱佛歌選輯」，以供各合唱團使用。

這冊佛歌選輯，包括合唱歌曲十五首，除了「三寶歌」是弘一大師原作，我將它改為四部合唱，再加伴奏；其餘十四首，皆是我所作的四部合唱，同時編成二部合唱。印出的樂譜，並附每首歌的二部合唱，均譯為簡譜。以我的手稿付印，一可免謄譜校對之煩，二可節省了謄譜的時間

與費用。下列是「合唱佛歌選輯」的目次：

應無所住（金剛經摘句）　（姚秦）三藏法師鳩摩羅什譯詞

般若波羅蜜多心經　（唐）三藏法師玄奘譯詞

心頌　達摩大師寶訓

淤泥生紅蓮　六祖惠能大師偈語

三寶歌　太虛大師作詞，弘一大師原曲（改編）

清涼　弘一大師

觀心　弘一大師

山色　弘一大師

法語　耕雲導師

曉霧　曉雲法師

摩尼珠　曉雲法師

石碇溪畔　曉雲法師

大孝行　曉雲法師，（宋）石屋禪師

尼連禪河畔　敬定法師

心光　達碧法師

這冊「合唱佛歌選輯」的編者是何照清老師與鍾毅青老師。每一首歌的歌詞均列於冊內，並將特殊的名詞加以詳細的解說。

上列的「安祥之歌」三冊以及「合唱佛歌選輯」，皆為中華禪學會出版的非賣品；若讀者想找尋這些歌集，可直函台北縣板橋市信義路一六五號十樓，中華禪學會安祥合唱團，梁碧蟬團長，請她協助，必有滿意的答覆。

鍾毅青老師是資深的樂教專家，歷年來將詩教與樂教合一發展，成效卓著。「安祥之歌」三冊以及「合唱佛歌選輯」，每首歌曲，每個音符，都經過他的校訂，纔得有如此正確的版本。下列是他的心得報導：

附篇(六) 「安祥之歌」讀譜心得

鍾毅青

民國八十四年四月間，黃友棣教授為中華禪學會安祥合唱團譜製的「安祥之歌」第二集，編輯工作完備，付印前，得緣先讀譜稿；欣悅之情，一時難以言喻！其時，「安祥之歌」第一集也付再版，乃將平日唱奏時之所見，一一列註誤植之音符，併請補正。

八十五年三月，黃友棣教授又譜製「合唱佛歌選輯」一冊，承賜讀譜。在近二十天的時光中，或清晨、或燈下，悠遊於神化的旋律間，每至飢累俱忘，倏抬頭，壁鐘已過十二時刻；心無牽掛，塵俗何拘，始知人生美境於斯。

「安祥之歌」第三集，在民國八十六年十月出版。由於近五年來，黃教授每有新作，必可先得一份研讀；面臨天聲樂章，莫不虔心潛意，一而再、再而三地勤習於唇、指間。印就後，或仍有疏忽之處，黃教授從不見責，更嘉獎飾、鼓勵；長者之德，仁者之風，學者慈愛，永銘崇慕。

黃友棣教授，年高德劭，著作等身。而於奉獻藉由音樂訓練以達成「全人教育」的職志中，孜孜不輟，已歷五十餘年矣！黃教授在民國四十六年至五十二年的六年中，又遠赴羅馬專研調式，並完成「中國風格和聲與作曲」巨著。「安祥之歌」亦是用調式為創作曲調的素材，用調式為構造和絃的基礎。

今就「安祥之歌」讀譜心得，謹簡述之：

一、「安祥之歌」樂句簡而美，淺而明：歌曲調性清楚，主題明確。並採用簡易的和絃，輕易的技巧，帶領進入清新的音樂境界。不協的和絃，特殊的和絃，皆僅偶用作調味而不用作主幹。

二、調式的結束進行：除了全音樂曲的結束，樂曲中途的各句尾，可以停在任何度數的和絃上。在調式裡的屬和絃，並無大小音階屬和絃那種專橫的力量。調式裡，各度音的和絃，皆平等的襯托出主和絃的地位；它們每個和絃，都能獨立、自由進行，而不受古典和聲規則所限制。

三、調式的和絃選用：調式和聲裡，因屬和絃並無升高的導音在內，所以各個和絃的地位平等；只要連接得好，各度和絃，皆可使用。正因為不必受古典和聲和古代對位法的規則限制，便自可擴大和絃的使用範圍。例如平行五度、平行八度的進行，增、減和絃及一切不協和絃，在古典和聲，必須加以解決；但在調式和聲之內，一切附加鄰音的和絃，都能獨立，亦可自由進行，用不著一定要「解決」。

調式裡各音同時響出，如果把那些半音距離的音，排成小九度音程而不是小二度，則這樣形成的十三和絃，可安排成「加音的和絃」，即是三和絃之中，附加了二、四、六、七度。這是一個溫和的不協和絃，因為它並非運用半音階組織而成。這樣的不協和絃，黃教授認為：與現代那些辛辣的不協和絃相較，更能恰當地表現出中華民族的音樂性格，既可獨立使用，也可用來結束一首樂曲。

四、調式的轉調：樂曲中途的各句，可以停在任何一個和絃，也可運用兩個導音進行到某個和絃的原則。因之，調式之所謂「轉調」，並不須加用升降記號，只要停留在主音以外的其他音，就可以轉調到同調號內的各個調式。黃教授認為：這種轉調進行，有雄健的內在力量；確立一個調性，清楚簡潔。但在外表聽起來，則是含蓄的，強力並不外露，這是最能表現出中華民族敦厚的性格。

黃友棣教授所作歌樂，段落起結分明，節奏明亮，句讀清楚，強弱適稱，尤其字音聲韻安排

得十分恰當。佛德佛心，積福在天。是故，「安祥之歌」在本省各地及彼岸大陸北京的各場演唱會中，聽眾皆肅靜聆賞，心凝神會，曲終「安可」（Encore）聲連連，遲遲不捨離去。惟願佛經大義，遠播四方，蕩滌垢滓，揚芬吐芳。

讀過黃友棣教授百首「安祥之歌」，內中無盡感念，憶既往三十年忝充高中國文、音樂科教席，庸碌半生，前塵荒漫。在黃教授的歌樂中，不僅可領會樂理運用的神妙，語辭意境的彰揚；而中華民族獨具的慧韻風格，亦自然洋溢於讚員之中，令人神馳。天賜機運，彌足珍貴！祝福黃教授友公師百歲康健。

安祥之歌歡騰寰宇。

樂界之喜！

眾生之慶！

一二 紫竹林精舍的佛歌創作

嘉義縣香光尼眾佛學院，歷年來訓練學佛人才，成績卓著。院長悟因法師對於佛歌教材之編整及習唱，甚為重視，其弟子見竺，見熙，見潤，見肇法師，秉承師志，戮力推動。於八十一年（一九九二年）請陳麗枝居士，送來創作新詞「香光行」；我為之作成合唱的生活歌曲，效果良佳。八十四年，再送來新詞兩首，是修行法語「四弘誓願」及靜巖法師所作的詞「僧讚」；我皆為之作成易唱易懂的合唱佛歌。佛教學院能重視音樂，以樂弘法，不再借取西洋流行小曲或選用民歌曲調來配詞應用，實在比十年前進步得多；我們站在音樂教育的立場，必須竭力襄助。

高雄鳳山，紫竹林精舍，是香光尼眾佛學院學僧畢業服務奉獻的場所。歷年來，精舍所辦的「佛學研讀班」，（三年一屆），已經畢業的人數，有三千一百餘人。現在仍然持續辦理，學員們品質優秀，皆為社會菁英；他們受過佛學薰陶，皆能散播安祥，為社會造福。

諸位法師們，咸認定樂能弘道；深知要創作更多更好的佛歌，必先培養起更多創作歌詞的人才。為了培植詞作人才，紫竹林精舍的法師們，再請陳麗枝居士，帶我到精舍，為諸位有興趣創

作歌詞的同學們，詳說創作過程的要點。八十六年四月，我再前往為眾人解說所訂正的創作，並

為之作成合唱歌曲，以作實際示範。我盼望諸位同學，隨時將讀經心得與修行經驗，作成歌詞，

我更可請更多作曲者，共同努力，作成新的佛歌，由該精舍所組成的合唱團唱出，必可將佛歌帶

到更輝煌的境界。

近年來，紫竹林精舍佛學研讀班諸位同學，創作的歌詞，已超過十七首；已作成合唱歌曲的

亦已有十首；其餘七首，日內即可完成曲譜。下列是這十七首新佛歌的名稱及作詞者姓名。今選

出四首歌詞的字句，讀者可以看到作者才華的優秀，這是值得欣慰的現象。

　　　　（一）心船（簡秀治作詞）　　　　　　（一）心之頌讚

　　　　（二）覺醒的生命（沈雪渝）　　　　　（二）祝福（王婉婷）

　　　　（三）心泉（蔡孟玉）　　　　　　　　（三）入佛門（蔡孟玉）

　　　　（四）蓮（以下七首，簡秀治作）　　　（三）慈光照心源（蔡孟玉）

　　　　（五）信　　　　　　　　　　　　　　（四）清明的心（沈雪渝）

　　　　（六）願　　　　　　　　　　　　　　（五）惜緣（李素英）

　　　　（七）覺有情　　　　　　　　　　　　（六）蓮之願（王韶蓉）

　　　　（八）花開見佛　　　　　　　　　　　（七）燃燈（楊安家）

　　　　（九）生之歌頌

下列是選出四首歌詞為樣本，可見青年作者，才幹超群：

(一)心船　　(簡秀治)

我的心船，行駛在千山萬壑的江河上，
處處有急流險灘，常常見驚濤拍岸。
筋疲力竭，痛苦支撐；
好幾回，我準備棄槳投降。

忽聞鐘聲嘹喨，傳來梵音的歌唱；
乍見燈光閃爍，照遍寂靜的遠方。
宛似天聲呼喚，教我及早歸航。

曉風陣陣吹來，使我精神爽朗；
越過那洶湧的波浪。

晨曦驅走迷霧，心船平穩前行；
直航向光明的彼岸。

（二）覺醒的生命　　（沈雪渝）

生活在娑婆世界，如住火宅受熬煎。
且用清淨的心，真實的心，來觀照人生。
以慈悲的心情，對待世間的實相。
用清明的心境，
化煩惱為菩提，
變缺憾作生機，
創出生命的圓滿。

（三）祝福　　　（王婉婷）

來到紫竹林精舍，轉眼夏去秋又冬；
又屆別離添悵惘，深感時光去匆匆。

有緣同窗，藏修息遊齊與共；

今朝一別，何年何月再相逢。

見聞甚深微妙法，沐浴佛陀廣恩澤；

謹敬奉行，常依規劃。

真誠祝福同窗友，常保菩提歡喜心；

鵬程萬里，佛境登臨。

（四）入佛門　　（蔡孟玉）

紫竹開精舍，香光妙莊嚴。

接引有緣人，同沐甘露泉。

悲願度眾生，力行菩薩門。

和合福慧增，精進報佛恩。

愛語勤策進，和顏頻勸諭。

期盼諸有情，共赴清淨居。

宣妙理，解群迷，白髮叢生志不移。

菩薩種，播四方，歡喜自在駕慈航。

附篇(七)　「行者必至」的楷模

陳麗枝

陳麗枝居士是一位虔誠的佛教徒。她是高雄市合唱學會的聯絡組組長，鼓山區婦女會合唱團副團長。她與紫竹林精舍有很深的感情，她認為該精舍歷屆佛學研讀班的同學們，多具創作佛歌詞句的才華。為了要鼓舞創作歌詞的風氣，兩次奉命邀我前往，為諸同學解答創作歌詞的疑難。由於眾人熱心向學，創作成績，有長足之進步；從上列的四首詞中，讀者便可見其實況。我也樂於為他們的詞作，譜成佛歌應用。最近我曾聆聽紫竹林精舍合唱團在佛學研讀班結業禮中，由張汝惠老師指揮，演唱新歌「心船」，成績優異，深以為慰。下列是陳居士的記述：

「高雄是巍峨的高塔，鼓山是秀麗的塔尖；塔尖有一朵彩雲繚繞，……我愛高雄！我愛鼓山！我愛高雄鼓山婦女合唱團。」這首「彩雲繚繞」是國寶級音樂大師黃友棣教授為我們譜成的

「鼓山婦女合唱團讚歌」。今天，我們特地請他來指導。黃教授聽過我們的練習之後說：「你們練得還不錯。但是並沒有把聲音放出來。希望妳們要用丹田的力，音量才會更大一些。對於強弱的區分，也要誇張一點；那麼一定會有意想不到的效果。試試看！」

黃教授和顏悅色的繼續說：「我非常讚美鼓山婦女會合唱團，因為妳們這個團，表現出很和氣很團結，個個都唱得十分開心。最重要的是妳們把音樂帶進家庭，與全家人分享唱歌的快樂。影響所及，這個家庭會很幸福，這個社會也會更為安祥和諧。」

每次，聽到黃教授要來我們合唱團，大夥兒就高興了好幾天；因為聽他老人家講話，不但獲益良多，而且有一種如沐春風的感覺。就像團長蔡幼娜所說：「黃教授來過我們合唱團之後，大家都覺得進步多了，而且還會增加好幾位新團員，黃教授真是福星啊！」

記得鼓山婦女會合唱團以前所唱的大都是流行歌曲。唱久了，不但會膩，而且大家都覺得應該走出靡靡之音的陰影。近幾年來，很榮幸的經過黃教授多次的指導，我們也朝著「民間歌曲高貴化」、「藝術歌曲大眾化」的目標去努力。回顧我們這一兩年來所練唱的，都偏重了氣質莊重的作品；例如：亮麗的明燈、正氣歌、戰勝自己、白衣天使、家國之愛、生命之歌……等。另外，我們也拜託黃教授將深受大家喜愛的幾首台灣民謠改編為二部合唱，就像：河邊春夢、安平追想曲、想厝的心情……等。

為什麼我們如此鍾愛黃教授的曲子呢？因為大師譜曲，旋律好聽又好唱，歌詞是闡揚人性光

輝，鼓勵樂觀積極的詞句；大家唱的既開心又健康，同時黃教授總是「呼之即來，揮之不去」。（這是他的客氣話）的經常指點我們，在他的勉力和鞭策之下，我們覺得不斷地在進步中，團員彼此的向心力也更為凝聚。我們常想，對黃教授的這份恩情，真不知道要如何報答。黃教授如果聽到這些話，他可能會說：「那才怪！」

「那才怪！」本來是我的口頭禪。後來，不失赤子之心的黃教授也會幽默的故意冒出一句「那才怪！」惹得大家哈哈大笑。另外，大家都知道黃教授的謙虛、不居功，是出了名的；所以在比較輕鬆的場合，如果有人誇獎他抬舉他，他必定會回你一句：「不要賴我」，讓大家為之絕倒。從這裡也可以看出黃教授年輕的心境以及豁達的胸襟。我想，這也是黃教授的身體一直保養的很好的原因吧！

以前，初次看到黃教授，我感到他是一位望之儼然的大音樂家。但是認識之後，卻覺得他是那麼的親切溫厚。尤其後來知道，他和家父是同一天生日，（他少家父三歲），更深感有一種如父女般特別溫馨的關係。因此，有時和他講話，竟也忘了該有的禮數兒。記得有一次，劉星老師看不過去的批我，「怎可對黃教授沒大沒小！」黃教授反而替我說話：「沒關係，麗枝講話讓人感到她的率真，而且有一種頑皮的可愛；但她從來不會逾越分寸的，我們讚美她。」黃教授對晚輩的包容和愛護，真是教我感激涕零。想到先父在世時疼惜我這個么女，亦不過如此。如今，面對黃教授，一種究係師長或父兄的情愫，自心底油然而生，我知道我該好好珍惜這個緣份。

有時，從電話中得知黃教授偶而也會有一些小病痛、檢查。幾乎每位醫師都久仰他的大名，而更加悉心的給予診療。若我有空，就用車載他去看醫生或健康檢查。幾乎每位醫師都久仰他的大名，而更加悉心的給予診療。而黃教授對於大夫的囑咐，也是「言聽計從」；因此很快就復原了。至今，身體仍十分健康硬朗。常聽大家說應該要多照顧黃教授，事實上，我們很多人的身體比不上他，反而是他在照顧大家呢！

在醫院候診時，聽黃教授談他自小窮困，如何力爭上游，舉債度日，怎樣愈挫愈勇，以及為了一生的最愛——音樂，過著幾乎是出家人的生活……等一些我覺得是可歌可泣的往事。這對於我的為人處世與成長進步，實在是勝讀萬卷書啊！

近年來，黃教授為中華禪學會譜成了數十首安祥之歌，如曹溪聖光、牧牛圖頌、心經、應無所住……等。因我曾在香光尼僧團紫竹林精舍（高雄縣鳳山市漢慶街）佛學研讀班修習三年多，參加過精舍舉辦的佛曲聯誼活動，在挑選曲目過程中，深感目前佛教歌曲不但不多，而且有些還選用外國歌曲或流行歌曲的曲調填詞應用。這對於弘揚佛法，總是美中不足。當我向黃教授請益這個問題時，沒想到教授非常樂意幫忙。只要香光尼僧團法師或研讀班同學所創作的歌詞，他願馬上為我們譜曲。至今黃教授已經為紫竹林精舍完成了「蓮」、「信」、「願」、「覺有情」、「花開見佛」、「心船」、「心之頌讚」、「生之歌頌」、「覺醒的生命」……等十餘首曲子。更令人感動的是，黃教授為了鼓勵大家多寫歌詞，還特別抽空到紫竹林精舍指導同學們如何創作佛教歌詞；只要能寫出來，教授願意修改、譜曲。也在很多場合都鼓勵大家多多創作佛曲，教授對於佛教音樂的推

展，就是這樣不遺餘力。他那種有教無類的精神，在古往今來的音樂家，恐怕是無出其右了。

黃教授認為佛與眾生的區別，在於修養；而所謂「道」只是比較接近真理。每個人若能把握每一分鐘，努力去做，就容易成功。對於教授這席獨到的見地，我們衷心讚歎其對佛法的體悟，更感佩他熱忱推廣佛教樂曲的奉獻精神，實為人間菩薩的表率。

愚鈍如我，這些年來幸運地受到黃教授的薰陶，約略的也能夠體會他不平凡的人生哲理：「行者必至」。黃教授自認是一個平凡的人，沒有什麼天才，今天所以在音樂界享有盛名，完全是不間斷的下過苦功所致，同樣的任何人只要努力，也能成功。

「有志竟成」。除了苦功之外，還要堅定志向。黃教授很早就把音樂做為一生努力的目標，而且拋開繁瑣的雜事，心無旁騖的作曲和從事音樂教育。如今卓然有成，絕非倖致。

「樂觀積極」。我從來不曾聽黃教授說過，他現在老了或很貧苦；相反的，他一直保持很積極樂觀的寫稿或作曲。我想，這種「樂此不疲」的工作態度，做任何事情，不成也難。

再說到黃教授的養生之道。雖然他自己覺得並不出奇，事實上，有很多都是我們自嘆不如的。比如：清淡的飲食，不吃生冷，堅辭過量的勸食，規律的生活，定期健康檢查，不諱疾忌醫，還有視工作（作曲）為樂趣，等等，難怪他雖然已經是八十六歲的高齡，看起來卻似六十出頭，真是「好威風！」（這也是黃教授常用來稱讚別人的一句話）。

誠如鼓山婦女會合唱團副團長辛明盡所講：「要說黃教授的好，大概三天三夜也談不完」。記

得有一次在接受錄影訪問的時候，我就說黃教授了不起的地方實在太多了。但我覺得至少還有四點是非常值得我們學習的：㈠設身處地，不願意麻煩人家，所以現在他仍是自己買菜、做飯、洗衣。㈡心平氣和，從不動氣遷怒，永遠讓人感到和藹可親、平易近人。㈢遵守時間，絕不遲到。只有他等我們，未見過我們等他。㈣樂施好善，菩薩心腸。即使是大樓的警衛、管理員、清潔工人也對黃教授的常常照顧他們而感激不已呢！

「彩雲繚繞」的歌聲再度響起。在歌聲的迴盪中，我的心底不由得湧起虔誠的願望：

願鼓山婦女會合唱團，愈來愈和諧，愈來愈團結，一天比一天進步。

願紫竹林精舍的佛歌創作，愈來愈蓬勃，內容更精良。

願黃教授如松柏長青，福如東海，壽比南山，永遠健康快樂。

一三 圓照寺如來之聲的佛歌創作

高雄縣鳥松鄉圓照寺，歷史悠久，監院玄慧法師與住持敬定法師，對於以樂弘道，非常熱心。

該寺所辦的合唱團「如來之聲」，成績卓越；張佩珠老師，洪淑芬老師，分別負責指揮，伴奏；陳朝欽居士任職高雄市政府工務局，為忠實敦厚的佛教信徒，勤勞奔走，為「如來之聲」作義工，使該團成績，日日進展，誠屬難能可貴。

團員們忠於信仰，勤於磨練，以合唱歌聲協助法師講道，效果良佳。

從八十年（一九九一年）開始，敬定法師與圓照寺同道，勤於創作佛歌新詞；我為之作成合唱歌曲，由「如來之聲」演唱，效果良好。（見「樂浦珠還」第十九篇）下列是此數年來，我為圓照寺所作的佛歌：

（曉雲法師作詞）　弘法歌　地藏菩薩歌頌

（敬定法師作詞）　思　自性花　誓願　法橋　生命的流轉　一線緣　大孝行　朝禮大願王

誰是我　偉哉地藏王　學佛好　佛功德　微妙法　孝慈親　放生歌　大願行　諦願寺讚　自性三

皈依　曙光　法華歌詠　覺知頌　施捨　生命的清泉　佛乘之旅　佛教青年夏令營歌　少年學佛

營歌

（李志衡老師作曲調二首）　法喜　教師學佛營歌

（李子韶老師作曲調三首）　學佛樂　忍耐歌　好寶寶

（鄭光輝老師作曲調二首）　立志　少年的心聲

（陳朝欽居士作詞）　分明是個夢　夢幻　無生曲　種福田　獻壽　菩薩情　禮讚地藏王

（廣仁法師作詞）　修身歌　憨翁石頌

我曾聆聽敬定法師的公開演講，有「如來之聲」合唱團演唱佛歌為先導；敬定法師在講話之際，在恰當之時，常以其亮麗的歌聲，唱出自己創作的佛歌，詮釋所講的題材，使全場聽眾，精神振作。這可例證以樂弘道的效用。

由於圓照寺主修是地藏菩薩，我請敬定法師用地藏菩薩的孝行聖蹟作成清唱劇，以闡揚孝親的真諦。最近敬定法師已經完成清唱劇的初稿，命名為「眾福之門」；同時並作成新詞兩首（迷悟一念間，六度萬行），陳朝欽居士也作成了一首新詞（人生路）；這些新詞，待修訂之後，當可作成合唱與獨唱歌曲，送交「如來之聲」演唱。

下列是最近所作成的新歌：

（敬定法師作詞）　大乘同修會會歌　華雨人花　花好月常明　德業恢弘（比丘尼協進會會

歌）　行行行　圓照寺禮讚

（陳朝欽居士作詞）　醒悟　義工心聲　性靈深處　心靈舒展

下列是選列其中四首歌詞，以供參攷：

⑴大乘同修會會歌　（敬定法師）

㈠煩惱只因強出頭，人間處處是非多；
若能隨緣皆有味，明明白白少風波。
同修忍辱、布施、不作惡，
自然幸福、和睦、少折磨。

㈡富貴空花轉眼過，生死來臨嘆奈何；
若能急起行善道，一心念佛出娑婆。
同修學佛、學法、學高僧，
自然喜捨、慈悲、福慧多。

（副歌）樂人之善濟急難，正己化人大吉祥；
涵養自心明明德，止於至善功德揚。

同修大乘、同修法樂、同修菩薩悲願強。

同修大乘、同修法樂、同修會眾永安康。

(2)華雨人花　　（敬定法師）

世間萬物情最深，只因名利誤一生。

身似浮萍任飄零，窮途末路夕陽沉。

回頭早，回頭早，華雨洗盡心煩惱；

人花開敷，娑婆夢醒自逍遙。

華雨繽紛，萬物欣欣，一縷清香常縈繞；

智慧花開，佛光高照，人間塵垢業冰消。

(3) 醒悟　　　　　　　（陳朝欽居士）

來時茫茫去茫茫，春來秋往恨不休；

懺悔往昔所造業，年華如水不停留。

怨何尤，恨何尤，

人生坎坷處處有，

遇事何必太強求。

感謝我佛，慈悲拯救。

指示我以人生歸向，使我不再徘徊個歧路口；

開拓我的生命活水，使我重新振作脫煩憂。

茫茫夢醒，歡欣鼓舞；

身心康泰，快樂悠悠。

(4) 義工心聲　　　（陳朝欽居士）

我雖然是個小人物，但我有我的理想。

我雖然是很平凡，但我有我人生的方向。

不怕工作多艱難，任勞、任怨、任譭謗。

不管流下多少血和汗，它充滿我生命的希望。

忙、忙、忙，為誰辛苦為誰忙？

不為自己求安樂，只願眾生皆安康。

爭名求利兩相忘，犧牲、奉獻、好資糧。

這是我平凡的理想，這是我人生的方向。

今年（一九九七年）十月十九日，圓照寺金倫佛學教育學院（院長敬定法師）暨研究所（所長田博元），舉行第一屆開學典禮。敬定法師特聘時傑華老師，指導院、所，諸位同學，勤修音樂，為來日弘法作準備。時傑華老師是資深的樂教專家，下列是時老師的工作心得：

附篇(八) 佛音雅樂，美化人生

時傑華

古往今來，宗教音樂之發展，極為蓬勃。在歐洲，教會為了宣揚至高無上的教義，例請音樂專家，創作多量精美的聖樂。綜觀各國音樂歷史，宗教音樂，常為文化藝術的主導。宗教音樂，實在能夠淨化人心，移風易俗。

多年來，圓照寺如來之聲合唱團，都是由張佩珠老師，洪淑芬老師，合力領導。由於團員們齊心協力，進步甚速。上月我聽過該團演唱，除了熟練地唱出許多佛歌之外，又能演唱黃友棣教授所作的「般若波羅蜜多心經」，成績傑出，使全場聽眾，均報以熱烈的掌聲。

前月圓照寺成立金倫佛學教育學院暨研究所，院長敬定法師，認為院中各同學，皆須充實音樂修養，以增強來日弘法的效果；故邀我前往該院，協助佛歌訓練工作。有此機會為佛樂獻出微薄，我深感榮幸，欣然承諾。由於各位同學的學習精神非常認真，未及周月，對於發聲技巧與口形訓練，皆有顯著之進步；登台試為眾人演唱新作佛歌，也有了初步的成就，深覺欣慰。

金倫佛學教育學院院長敬定法師，曾邀請黃友棣教授到院，為眾同學解說佛歌的歌詞創作要點，也囑各位同學將讀經心得，寫成歌詞，作成歌曲，以充實佛歌數量。在會中，敬定法師將其最近完成的清唱劇初稿「眾福之門」，向各同學朗誦其詩句，解說其結構。這是敘述地藏菩薩的

孝行史蹟，藉此足以鼓舞孝親。將來作成清唱劇，可以把圓照寺的精神，發皇光大。

歷年來，圓照寺創作佛歌風氣甚盛。敬定法師，廣仁法師，陳朝欽居士，皆有豐盛的創作；

揚名國際藝壇的曉雲法師，也常有新作歌詞，供給圓照寺如來之聲演唱。黃友棣教授與多位作曲

同仁，皆協助圓照寺編作新歌。將來金倫佛學教育學院暨研究所諸位同學歌唱技術進步，加入如

來之聲合唱團，必可更增壯麗。目前圓照寺已積極進行佛歌錄音，製作唱片，分發各地使用。在

最近的將來，必能具體實現這個遠大的目標，就是以佛歌弘法，淨化社會，美化人生。

一四 難童曲

趙連仁（樂山）先生於前月到高雄，親自送來一首創作的歌詞「難童曲」；這是他追懷一九三一年九月十八日（九一八事變）日木軍閥侵佔我國東北，所引起我國抗戰時的逃亡生活，其詞云：

逃呀！逃呀！逃向莫測的天邊；
長路漫漫，何處是我的終點？
烽火遍地，何處是我的家園？
喝遍了千川水，嚐盡了萬家飯，
森林，沼澤，峻嶺，險灘；
遮不斷向光明的追尋，
切不開對親人的懸念。

啊！光明呀光明，你究竟何在？

家園呀家園，何時得重圓？

難童啊！難童啊！別再啜泣連連。

抬起頭！挺起胸！

人世間仍洋溢著關懷的溫暖，

嗚咽裡卻蘊藏著幸福的泉源。

天人一體，予立昂然；

天堂在何處？

並非遠遠在天邊。

天人一體，予立昂然；

天堂原本在

自己的心田。

　　這是趙連仁先生為千萬苦難流浪的難童難胞祈福的詩句，並且用以自勵自勉。因為詩句之中，感情真摯，我該為之作成易唱易懂的歌曲，以慰心靈，以振志氣。

　　在當年，趙先生的父母，抱著幼兒逃出災難的家鄉，不幸於路上，雙雙身亡。去年，趙先生

回到中國大陸，幾經艱苦，乃尋得當年雙親所葬之地，乃為其雙親立碑致敬；碑上所刻的題詞，乃是趙先生自己所擬的心聲：

這裡長眠的——

是一對善良、勤儉，

而終身難得溫飽的老夫婦；

他們——

就是我遙念數十年，

卻不能晨昏定省、

孺慕反哺的雙親。

墓碑正面所刻的是顯考趙公蘭清老大人，顯妣趙母福忠姚太君之墓。墓上之亭，題為長孝亭，其對聯云：長發其祥懷祖澤，孝思不匱沐親恩。

這是人間至善至美的大愛。只有這種愛心，乃能醫治現代社會的沉疴。

從前我在香港跑馬地墳場的大門側，看到一副對聯，是這樣寫著：

今日吾軀歸故土，

他朝君體也相同。

這副對聯，實在是想警醒世人，切勿沉迷於世間名利。擬此對聯的人，本來用心良苦；但在字句之中，卻充滿了怨恨之情與尖刻之態。用這種尖刻態度來勸人向善，很容易惹人反感。就是因為世間充滿了這種怨恨與尖刻，乃使世界陷入混亂與紛爭；於是不停地出現砍殺親父，肢解生母的悲劇。

恨是不能止恨的。唯有愛能止恨。我們需要用愛心來消除人間的災難。我讚美趙連仁先生所具的大愛心腸。當他提出這首「難童曲」的歌詞，我立刻為他譜成合唱曲，更編為獨唱曲，譯為簡譜，以便人人隨時歌唱，好把大愛之心，遍播人間。

一九九五年十一月誌於高雄

趙連仁先生的小學，初中，高中課業，都是自修得來，在國內獲取法學士之後，乃在美國柏靈頓大學(Barrington University)取得商業行政碩士學位，隨之更獲得博士。曾任中華民國保險經紀人協會理事長，現任美國極品公司董事長。下列是他說明寫「難童曲」的經過與英文介紹，並此曲的樂譜和簡譜獨唱。

附篇(九)　血淚斑斑的難童曲

趙連仁

「難童曲」詞作者的寓意是大我的；特獻給百年來在外侮內亂中，億萬顛沛流離的同胞祈福互勵而作。

難童們的故事真實傳奇而悲壯！

這是一所流亡小學的男女兒童們，在我國抗日戰爭及國共內戰中，跋涉數萬里，流亡十餘年，血淚交織而成的亂世史篇。

抗日戰爭期間，舉國陷入日寇瘋狂的焚掠轟炸戰火中；中原南陽地區，在一次日寇機群肆虐的大轟炸後，駐節當地的戰區司令長孫連仲夫人羅毓鳳女史，親率官兵們在灼熱的斷垣殘壁中，沿街循著悽厲的呼救聲，「撿」了幾十大卡車，失去親人，哭爹喊娘，聲聲慘號的小孩子共數百人。臨時收容在大廟中，就近動員了軍眷、軍醫、官兵等大批人馬，日夜不息的救傷、撫孤、照料孩子們的吃、喝、拉、撒、睡、病痛等等。隨後並迅速成立了「河南難童教養院」，孫夫人自任院長，編組人員，專責收容戰火中及「黃泛區」無家可歸，無親可依的男女兒童逾萬人。

詞作者當時自襁褓中，就浮沉在這個全民大逃亡，大流徙的洪流中，奮勇挣扎長大的。

事實上，「難童曲」的產生，應該說是由我們中國人苦難的浩劫血淚所譜成的！大我的中華

民族，百年來在內外荼毒的摧殘下，血淵骨嶽、文化失神、我們的中國又何嘗不是這個時代的「大

難童」呢！

百年瘋狂的血腥歲月；滿清辱國、軍閥混戰、日寇侵華、國共內亂，老百姓歷盡了各種不同

顏色的恐怖與暴政，承受了亙古未有的大不幸；國幾不國，人幾非人，都在這首呻吟、怒吼、祈

望、自強的歌曲中，奔放出來！

綽號「淚人」的詞作者，常年在短衣缺鞋，飢寒交迫中赤足逃難，步步艱辛，日日哭泣；多

虧黃老師悲天憫人，溫馨鼓舞的歌曲，呵護備至的伴著我們，給了我無窮的力量與勇氣；在遍地

荊棘，險釁塞阻，兵荒馬亂的戰亂中，無分晝夜寒暑，繞遍東西南北，跨越秦嶺山脈、嶺南山脈

兩大分水嶺，最後終能捱過了千山萬水的大江南北！在大陸變色前夕，河南教養院的萬餘難童，

僅三十九人搭上了最後啟錨的大海輪，駛離汕頭，航向海闊天空的大海。

萬劫餘生，光明在望；啊！【淡淡的三月天……多美麗啊……】，哼著「杜鵑花」優美的曲

子，「淚人」終於踏上了坦途。並在黃帝紀元四六九三年九一八夜（西曆紀元一九九五年）於美

國山居《趙家莊連珠園》，寫出了久蘊胸中的「難童曲」歌詞，旋即搭機專誠由美返台，直奔高

雄，拜請音樂大師黃友棣教授為「難童曲」譜曲；黃老師當即欣然允諾，熱情爽朗迅速的在旬日

內，鄭重精心的完成了這首古今中外罕見的「難童曲」的曲譜。黃老師聖哲的胸懷，令人感佩；

謹在此特致深深的謝意與敬意。

「難童曲」在美國 Schreiner College 等處演唱時，節目表中均附有英文歌詞及說明，期以呼籲世人，惕勵來茲，發為共鳴。

「難童曲」的英文獻詞，是一位以色列裔，女教授 Barbara Sue Clark 撰文，她特地向我行了一個軍禮，熱烈的趨前和我握手致意，並說：「難童曲應該屬於全世界兒童的」；以色列人因與我們同樣懷有國破家亡的椎心之痛；所以行文自然、生動而感人。現特予列出以饗國人，德不孤、必有鄰；自立自強、自尊自愛，誰人可侮？那國敢凌！

現在即請全世界愛好和平，尊重人權的人士們，來共同吟唱這首中國人血淚的「難童曲」吧！

寫於美國山居〈連珠園〉

黃帝紀元四六九五年十月二十二日丁丑

(November 21, 1997)

A Praise to "The Children Refugee"
by Barbara Sue Clark

"The Children Refugee" is composed by Professor Yau Tai Hwang, the highest-appraised Chinese composer.

"The Children Refugee" is symbolic of a strong will ability to endure hardship and yet, maintain a focus for a better future. In a sense, "The Children Refugee" is every man and his particular story is one from which we can all learn. Due to political upheaval, a young boy suffers at the mercy of corruption and an unknown tomorrow. "The Children Refugee" draws from his inner-strength in the face of despair; he walks forward, toward the future, undaunted by the blight of his current status as a war victim.

In life there will always be conflict; it is inevitable no matter how one attempts to avoid it. However, this young man had the incredible insight and fortitude to see this conflict (the current political situation in China as well as his own personal despair—being separated by the military from his family at the young childhood age) as a positive opportunity for change for both himself and a better, united world. At sometime we have all faced hardship. We must offer a safe haven for those who seek shelter in the arms of the world, as all is not settled in current day China.

This lyric is a reminder to all that we are in this life together and we all as human beings must understand and protect peace and human rights the world over. We are united by the human condition and must constantly remind ourselves that within us is the ability to right the wrongs of others for within each of our hearts lies the mercy of heaven.

(January 15,1996)

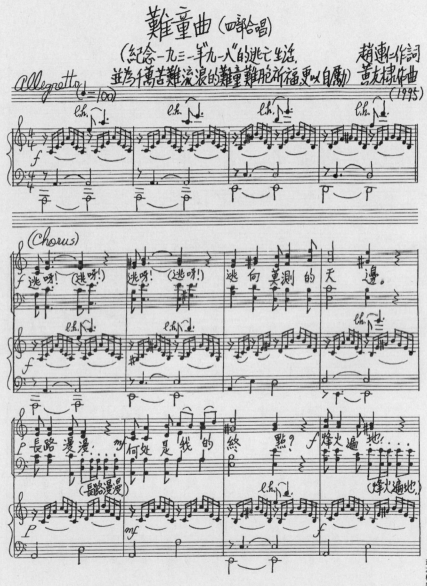

難童曲（四部合唱）

（紀念一九三一年九一八的逃亡生活，並為千萬苦難流浪的難童難胞祈福更以自勵）

趙連仁作詞
黃友棣作曲
（1975）

黃友棣原稿紙

難童曲 (簡譜獨唱)

趙連仁 作詞
黃友棣 作曲

A小調(C調號) 4/4
稍快(每分鐘約100拍)
(引曲四小節)

一五　特稿四篇

下列是兩位文壇女將與兩位樂教同仁所寫的短文：

(1)李秀女士是國內傑出的女作家，任職於高雄市電信局。她所寫的「乘著彩雲飛翔」是敘述當年為「高雄禮讚」寫第二章歌詞「澄湖月夜」的往事。她愛音樂，女兒精於鋼琴與大提琴，從美國學成歸來，已畢業於研究院。兒子亦畢業於音樂系，並從瑞士留學歸來，專習商業管理。她專心從事文藝創作，曾以童詩獲文藝獎。今年〈八十六年〉以小說創作獲得高雄市第十六屆文藝首獎。

(2)翟麗璋女士，僑居香港，為資深的國學老師。曾隨我國歌詞大師韋瀚章教授研究歌詞創作；詩作甚多，所作的長篇歌詞「山林頌」，甚獲佳評。所寫的「樂韻動心弦」，詳述她蒐集我的樂曲錄音，遍贈親友，因而體驗到詩教與樂教合一的優秀效果。

(3)李子韶老師是資深的樂教專才，樂曲作品，曾多次獲獎。他在高雄市立文化中心出版的一冊「歌頌高雄」所寫的樂教心得，甚獲好評。今寫「樂教揚芬芳」，甚值得參攷。

(4)鄭光輝校長是現任的高雄市合唱學會理事長，也是高雄市愛群國小校長。他對於社會音樂團體，國樂團體，極為熱心。所寫「高雄市合唱學會欣霑化雨」有親切的樂教心得，值得參攷。

下列是各人所寫的稿件：

(1) 乘著彩雲飛翔

李　秀

父母年輕時，正是台灣被殖民年代，流離困苦照每一個澎湖人的生命。身為澎湖子孫，對根探溯，是無可迴避主題。基於和文字結緣，深深自我期許，要為家鄉做一些什麼，於是將近四個寒暑，十萬字的「井月澎湖」，基於此種理念完成。努力經營的這些篇章，不僅僅是愛情、親情，應該還有社會型態的轉變以及斯民對斯土的關愛。努力沒有白費，這本長篇小說，今年（一九九七）獲得高市文藝獎最優創作獎及吳濁流文學獎正獎等雙料冠軍。

欣喜之餘，撫觸這本被譽為「見證歷史的台灣小說」感觸良多。為什麼要有神，是因為心中充滿感謝，不知要感謝誰，便造了神來接受。而我自音樂走上文學之路，除了本性執於孺慕親情外，我有了感謝對象，他就是黃友棣教授。

早年對音樂有著狂飆痴戀，當年沒能考上音樂系，卻考上電信局。大學教育就在半工半讀中進行。婚後，要上班、上課，鋼琴又很笨重，不能隨側在旁，想彈不能彈，猶如斷翼蝴蝶，始終展揚不起來。後來轉移對文學嗜愛，才篤定了徬徨心情。音樂棒子就交給兩個兒女，一個主修大提琴，一個主修小提琴。

但是豆芽種子，時常於幽暗舞台探躍，終至電信合唱團成立，即毫不猶疑承擔團長兼鋼琴伴

奏。起初時，有地方發芽，不管天晴天陰，總是歡天喜地播種。只是久而久之，還是有欲振無力

時刻。因為面對非專業又鬆散團體，欲使之提昇素質，所遇逆流卻是點滴在心頭。

這時由劉星老師引介，一個樂音提燈者，遙從香港，捎來光明與甘露，溫潤幾近枯萎小草。

那個年代，凡涉及音符者，對「黃友棣」三個字，好似書本上聖賢譜，高不可攀，僅止心嚮

往之。而今這座高山，竟然親切在你面前打招呼。

得知我在艱困中主持合唱團，非但感到海內知己，甚至領受到同一血統的澎湃，並答應若到

台灣，一定設法來聽大家練唱。這之後還特地為我們譜了一首四部合唱「電信頌」，於是我開始

沐入不論是音樂或文學的另一個桃花源地。

「愛鄉土是責任，你們這些文字工作者，趕緊把高雄獨特風格寫出來，我譜曲。以音樂歌頌

家鄉，音樂才有用處。」

「高雄值得歌頌嗎？文化沙漠，空氣污染……」

「身在廬山不知廬山真面目，我這個不在高雄的人，看得很清楚，高雄的萬壽彩霞、澄湖月

夜、高港晨光……多美麗，真是身在福中不知福。」

能與大師並駕齊驅共同創造藝術品，那種努力經營的效果，連自己都感到驚訝。流連「澄清

湖」好幾回之後，我的「澄湖月夜」誕生了……

月明雲淡近中秋，並肩攜手共漫遊。

有心採擷小黃花，掛君襟前添瀟灑。

鐘聲慇慇頻囑咐，莫把此湖當西湖。

柳映荷塘白鷺飛，塔影台榭倍增輝。

結尾「莫把此湖當西湖」更是叫老師詩獎有餘，這首詞正復合他「以美為主，配合復國思想」理念。

「高雄禮讚」分三章①萬壽彩霞，②澄湖月夜，③高港晨光。第一、三章屬陽剛壯烈，分別由劉星、李鳳行兩位先生執筆，第二章屬溫柔委婉，他說我的「澄湖月夜」有前呼後應之威儀，可以榮陞為皇后也。

平常較擅於散文和小說創作，對於詩，始終認為自己的思考及文字缺乏詩的意境。有一次，他望著我與小朋友哼唱著不知名的外國童謠，他凝重的說：「該為下一代寫些童詩，不要老叫他們唱著外來的東西。用心一點，我樂意為他們譜曲。」埋在地底的樹根，使樹上產生果實，必須仰賴不時灌溉，而他時時從事輸送養料工作。

於是我的童詩集「小雨點」又被催生了。而他的意思是說我與夫婿蘇友泉，有圓滿家庭生活，

因為疼愛兒女，遂能寫出許多優美童詩。在這些詩裡，沒有直接訓誡口吻，只是提供一個可愛音樂境界，使兒童傾向於自動自發的勉勵效果。這本童詩集能得獎，自有其道理在。

早期走入創作路上，當年新聞報主編魏端先生慈藹為我作引導播種，接著又有黃老師的養料輸送，這棵受到呵護文學之樹，三不五時有了開花結果時刻。

凡是美德都在放棄自己中完成，果子極端甘美就在指望發芽。他總是放下自我，慈祥站在甲板上，諄諄誘導新秀們。他的行動那麼切合自然，他使我由崇拜大師到變成至親一般。

從他一生求學和創作歷程，叫人領會到所謂快樂不是安逸得來，而是勤勞而後的休息；從他身體力行不必諄諄話語就令接觸過他的人，覺悟到極為謙恭當兒，就是最接近偉大的時候。如果中國音樂史少了「黃友棣」三個字，世界藝術歌曲將五音不全；如果音樂教育史沒有「黃友棣」這個人，廿世紀的旋律缺少的將不懂懂是一個音節而已；如果沒有黃老師做為榜樣，我將害怕歲月流逝。因為眾生大都以老去為煩惱，他正值俗世規範的耆耆年齡，但是八十六是老人的話，我多麼嚮往這個境地，八十六不正代表圓融、智慧、祥和……嗎？

人生終有萬不得已之處，飄蕩激流之中，滿心歡喜可以乘著注滿河水之杯的彩雲任意翱翔，飛向不論是順境或是逆境的人生道途。

(2) 樂韻動心弦

翟麗瑋

是一個偶然的機緣，摯友張小姐因趕辦移民手續，請我替她半天課。

同學們手上有一本補充閱讀，當中一篇是唐・白居易作的「燕詩」。首先，讓他們齊聲誦讀。

從手提包檢出昨天才收到朋友的惠贈，是一盒音樂會的現場錄音帶。其中有一首是黃友棣老師譜曲的「燕詩」。靈機一觸，正好是現成的教材。於是，放在小唱機上，著他們用心聆聽。歌聲停止了。有位同學問道：「詩中只有一句『舉翅不回顧』，為何歌聲中卻一連七八次出現同樣的句子呢？」

「那麼，你有怎樣的感覺？」

「呵，呵，像一群鳥兒在振翅高飛。好熱鬧！」

「對的，你們已經欣賞到同形句的追逐、模仿的變化而構成的一幅活靈活現的音樂畫圖了。」

「今天，我們認識了。原來詩中有樂，樂中有畫。」滿足地、喜孜孜的，背著書包，走在陽光下。

從黃老師豐盛的作品中，擷拾點滴，竟助我完成「詩樂合一」，效果極佳，成功的一課。

對聲音的高低、節奏之快慢略示調整，重讀時，已能朗朗然表達了詩的感情了。

張小姐很愛「燕詩」溫婉感人的歌聲。她要我送這首歌給她。我把「輕笑」，「離恨」，「杜鵑花」，活潑、輕快的新疆民歌「青春舞曲」，和貴州民歌「讀書郎」組成的合唱曲，加上六七十年間深受眾人喜愛的「高山青」。我所選的是獨唱。雖則合唱的歌聲更具鮮明的色彩，詩境渲染得更華美。但此曲的歌聲清脆、甜美、抑揚頓挫，似是細遣歌聲挽夢回，歷久常新。跟著的是鄉情千鈞重的「思我故鄉」。當她登上飛機前，還開啟了小唱機，飄散著剪不斷的情思。——思我故鄉，水遠山長……感人的歌聲，使她按捺不下的哽咽。故鄉有錦繡河山，有溫馨的親情。

她微顫的雙手，接過我的餽贈。她感謝最有藝術價值，也最溫情的紀念品。

讓嘹喨的、豪邁的、健康的，抑揚有緻美妙的歌聲，樂韻拂動心弦。

朋友們知道我存了些她們愛聽的歌，請我閒暇時為她們錄製音帶。我說：「我只能錄製第一盒，之後，你們有興趣，有需要，便輾轉傳遞開去吧，橫豎不是商品。一任薪火相傳！好歌應傳之久遠，永播芬芳！」

「何謂好歌？」

「是從音樂教育工作者們，用他們的智慧，學養，經驗，選取優秀的歌詞，再以精湛的作曲技巧譜成的樂章。因為音樂教育工作者，視音樂為生命的營養素，鼓舞精神，振奮志氣，修德養性，美化人生。」

從繁多的錄音帶中，有些是學校歌詠比賽的，有些是音樂團演唱會現場的錄音。當年，香港

的音樂團體不少，也常常舉行演唱會。故他們的贈予，就是我現在視同拱璧的珍藏了。讓我能把老師的作品演唱的資料，輯集成洋洋灑灑，發揮了樂韻動心弦的能量。錄「燕詩」是製錄音帶的濫觴。

由於同一首歌，都為各團體所選用，其表現遂成不同版本，我要加以比較而取捨。故用心的去分析。讓我有深刻而細意的欣賞與學習的機會。

作曲的高深學問，是難望門牆。而黃老師處理歌詞的手法：重視整首作品的起、承、轉、收的結構和句、段的鋪排，間或用重疊的句、段作為加強語氣，或作補充、說明而成為有力的論據。在「自性的禮讚」、「正氣歌」中都顯出其嚴謹、精密、靈活的超卓的作曲藝術，從而發揮了他從事樂教的苦心與精神。為表彰浩然正氣，就把「是氣所磅礴，凜然萬古存，當其貫日月，生死安足論?!」重疊該句，以回應主題。尾聲悠悠，何其磊落光明！

錄音過程中，我上了終身受用的一課——文章作法。

黃老師的作品中，沒有消沈、抑鬱、悲愴的調子，只教人認識到神深思遠，慷慨激昂，迸發出仁者之心聲，飄揚樂韻叩動心弦。

一九九四年五月到高雄，黃老師贈我「曹溪聖光清唱劇」的稿本和解說。另一本是精美的「金剛經‧六祖壇經」的印本。在經文上有些段句旁，用紅筆勾勒的標誌。看似平平。我不懂用意何在？後來，聽到「應無所住」的歌聲，才恍然。在大師筆下，以傑出的樂語，鏗鏘的樂韻，透過

內心的性靈寫成了莊嚴、覺世的大樂章，展示禪曲的義理與精華，撒下皎潔祥光，明淨凡庸心魄！

「曹溪聖光清唱劇」的解說中，黃老師是深受六祖惠能的聖蹟的精神所感召：㈠樸實真誠，㈡無分地域，㈢以心傳心，㈣不重形式。這都是黃老師從事樂教工作的原則和鵠的。兩位聖哲的期願與真誠，在老師的靈思、才華的融匯而寫成了清心脫俗的清唱劇。

藉著歌聲，闡揚修道修性。把修行的意義，結合佛、儒、道三家的思想匯成一體，凝聚了禪的最高境界。

我把「曹溪聖光清唱劇」中的二十首歌，一氣錄下來。寒夜深宵，孤燈獨對。雖然案頭堆滿了六祖壇經、六祖聖蹟記要……，它，現在靜靜的躺在一旁了。最親近我的，是從唱機流出來的聲音。我把聲音調校得很低、很低。縷縷美得彷彿來自天外的綸音——盡是性靈、智慧、愛、美的神奇的結晶，構成了一道浩瀚清流。節節浸潤、細細分流。繞過山崖，穿過渚灘而汯汯汩汩，或渺瀰淡漫，或淵泊而迤颺；流入心田。清麗灑脫的旋律，顯得寧靜安祥，把愚昧、冥頑沖洗得透亮！

「三身四智」曲中，「超然登佛地」句，多開闊，響噭！把「佛地」尾聲向上飛揚，真是金石鏗鏗！

至若「般若波羅蜜多心經」，黃老師的蓋世才華，驚人巨筆，灑下燦如明星的音符，譜成大合唱曲。淋漓盡致的抒展經文中蘊涵之博大與崇高的哲理，啟示惟有自在自覺乃能超越生之煩惱、

痛苦而獲得解脫。滾滾紅塵中，名柳利鎖把人磨折得肢離破碎，身心俱殘！「心經」曉示眾生，

大徹大悟，以證生命之永恆！

在莊嚴瑰麗的歌聲中，綻放慈悲、無限的般若光，直是一隻巨大的靈掌，撫慰纍纍的傷痕，

廣施法雨，拯救沈淪。

「聖『哲琪利亞』的山林」一文，是黃老師於一九五八年，在羅馬巡禮殉教於羅馬的聖女的

聖堂後所寫的。他敬佩殉教徒的精神，更因她是提倡樂教的聖者。孟子「盡心篇」中：「以道殉

身」喻犧牲生命以求真理。從殉道者的精神，領悟到做人的意義。黃老師感慨近數十年來，中國

音樂日益衰微，中國的音樂的道路暗晦而崎嶇，他懷著宏願：在艱苦中找尋出路；在困難裡設計

開展；在實踐裡闡釋理論。矢志以中國正統文化精神救治現代音樂的沈疴。他要找出中國和聲的

理論與實踐；他要實踐中國音樂中國化。這是一個多宏大的課題！多艱巨的重任啊！他的計劃和

焦慮，都得付出無比的勇氣和毅力以砥於成。這又何嘗不是以殉道者的精神去博取音樂工作光輝

的前景？!

黃老師寫「聖『哲琪利亞』的山林」的心情，是可以想像的。

一九九三年二月廿三日，我再到法國醫院探望韋瀚章老師。站在病榻前，他久久才睜開眼睛。

昔日的靈秀光芒盡斂，已是風前殘燭。我不禁淚如泉湧，急急背過面。他卻召我到他身旁，以微

弱的聲音說：「我有一心願，至今尚未完成，就是沒有把「聖『哲琪利亞』的山林」一文寫為歌

詞。你試為我完成它。這是黃友棣先生的佳作，極有內涵的好文章。」自忖譾陋，唯含淚領命。

一篇寓意深長、洄洄渙爛的優美散文，要縮寫成不太冗繁而又不失原意的歌詞，菲薄如我，實費躊躇！

九五年二月廿七日晨，下著滂沱大雨，雷聲、雨聲，在風聲中翻騰……卻悄悄掀動思緒。於是，漣漪開展，疊浪迴瀾，抒放為歌。完成了「山林頌」。

第一章——路途險阻。歌詞的首句：「欲靜還歌的山林中，夜沉沉；朦朧昏暗的月下，黑森森。」黑夜來臨，山林應靜下來了。風不動，鳥不鳴。但，它，還要向長空高歌！為什麼啊？四周是嶙峋亂石，道路崎嶇；更藏了龍、虎、豹、狼。環境那麼險惡可怖，它卻要勇敢申訴不平，呼喚正義。黃老師一開始就用舞台佈景手法，善用細緻、巧妙的伴奏，營造神秘氣氛，引人入勝。

第二章——月夜洗心。浮雲已散，清淨明朗的月夜，泠泠的空中，駘蕩著鮮花的芬芳，遊弋著秀麗、瀟灑的韻律，讚美與天地萬物共生，共存的儒、道的哲學精神，凝結了寬厚、祥和、生生不息的美、善。

第三章——不憂不懼。老樹、群松傳達了生長過程中的大無畏的精神。須得克苦淬礪，愛惜分陰。

第四章——晨光降臨。絢麗的朝陽照耀下，萬物充滿生機，都活躍起來了。黃老師從境中體

會真情，據景顯示深意，以優美、輕快、活潑的節奏；錚鏦、昂揚的旋律，歌唱可愛的生命，讚頌勝利的輝煌。好一道捲起浪花千疊，飛潮澎湃。樂韻撼動心弦！

一九九七年十一月廿六日稿

(3) 樂教揚芬芳

李子韶

從黎明到深夜、從寒冬到暖春，他，總是創作不懈；於是，一首首美麗的樂章、一篇篇睿智的文思，源源而出。直至今日，已八十六高齡，更加珍惜善用每一天，；創作生命力之旺盛，作品數量之豐富，在在令人景仰、讚歎！他，就是您我敬愛的黃友棣老師。

看著一篇篇蒼勁的手稿，自他手中不斷湧現，我想，到底是一股怎樣的動力，激發出如此旺盛的創作生命？就在老師平日的行止風範及樂教文思間，我終於找到了答案──「因為眾人的需要」。從年青時為各校編寫校歌，抗戰時譜寫抗戰歌曲，至鼓舞愛鄉土、愛民族國家的民謠組曲，愛國歌曲，以及藝術歌曲，乃至近期的禪曲佛歌，細細尋繹，多是急人之需，應人之求；或是源自愛大眾、愛民族、愛國家的偉大情操，絕不是為了突顯眩耀個人之技巧聲望。對於「音樂」，老師所看重的是他的教育功能。

是的，「教育」才是老師終生繫念之所在，而音樂是老師運用的工具；老師認為：一切的音樂技巧都該服務於品德，因此希望透過音樂中的節奏訓練、歌唱訓練、聽覺訓練、儀態訓練、品格訓練而達到「全人教育」的目標，進而服務人群、復興民族。為了推動這項理念，從學校退休後，所深入的層面卻更加寬廣。從民間到專業，從兒童合唱團、婦女合唱團、宗教合唱團、省交

響樂團，到國立實驗合唱團。從高雄、屏東、台南、台中、苗栗到台北，每每都不辭辛勞，不計酬勞的前往指導，滿懷熱誠，因材施教地循循善誘，每回看到他為大眾耗盡心神，真誠由衷地解說，聽眾在歡笑中得以了解；其實我明白，這背後付出了老師多少的愛心、智慧與心血。他將畢生辛苦所學，心得和經驗毫無隱私地完全奉獻。

近年來有幸親炙於黃老師，學習和聲作曲等課程，是生命中最值得感恩的。就在老師充滿愛心耐心的授課時光中，讓我深刻體會到「如沐春風」的真義；而老師的講解，常能將艱深難懂的理論轉化成淺顯易懂，這種「深入淺出」的工夫，並不容易；因為讓人聽不懂的話，總是比較容易說的。而我明白，這一切的一切，都是源自老師一份偉大的教育愛，對我有了極大的啟示與示範作用。

由於在學校擔任音樂課程，也常指導合唱團，對於每年台灣區音樂比賽，曾奔走北中南區觀摩，總發現老師的作品常是合唱團中的最愛。隨手拈起手邊的資料，如七十五、七十六學年度的合唱決賽自選曲中，黃老師的作品就佔了四分之一以上；思我故鄉、思親曲、遺忘、中華民國讚、寒夜、當晚霞滿天……都是膾炙人口的精品。也曾細細地探討箇中緣由，如優美的旋律、文字聲韻與音樂的巧妙配合，中國風格的和聲，豐富色彩的變化，充份發揮合唱歌樂的效果，且易唱易懂以達大樂必易的實踐等等，都是深受大眾喜愛的因素。常常好奇地向老師探問：這些優美旋律的靈感來自何處？老師的回答總是：「不斷地朗讀歌詞，直到將深刻的內涵挖掘出來」。如「遺

忘〕（鍾梅音詞），這首風華絕代，儀態萬千的作品，其精心巧妙的設計，當歌聲唱出「遺忘」時，伴奏同時奏出「終夜繞著我」的曲調，兩個主題相互纏繞著，把女主角那口說要遺忘，心裡實在不能遺忘的矛盾心情描繪得曲折入微。而為安祥合唱團所譜的「安祥」，更蘊涵了禪宗「不立文字，以心傳心」的精義，在首句「世尊拈花不語」的精義，更蘊涵了禪宗「不立文字，以心傳心」的精義，在首句「世尊拈花不語」後，用貼切的靜默，散播出一片安祥的氣氛，更蘊涵了禪宗「不立文字，以心傳心」的精義，這些都是老師淵博深厚的涵養賦予的精心設計。

以前接觸老師的理念主張，並不很了解其背後的用心，經過長年的追隨、學習，親身感受到老師的身教、言教，才由漸漸的了解，進而由衷地讚佩。如音樂教育的提倡，這是目前台灣的音樂環境中最迫切的需要。而為了把音樂還給大眾，不只是少數人的奢侈品，所以作品中以歌樂、合唱曲最多，好讓更多人參與，進而達到全人教育的效果。其他如：中國音樂中國化、愛國歌曲藝術化、藝術歌曲大眾化、民間音樂高貴化等等：老師不但提出精確的理論，更創作美好的作品加以例證。那一份睿智卓見、苦心孤詣，都是令人敬佩感動的。

耳邊輕輕揚起安祥合唱團虔誠的歌聲：「觀自在菩薩，行深般若波羅蜜多時，照見五蘊皆空，度一切苦厄」〈般若波羅蜜多心經〉，這是老師近年致力於禪曲佛歌創作的代表作品之一）。隨著這莊嚴華貴的旋律中，我的心境也漸趨安祥喜悅、忘我忘憂。恍然間我若有所悟，原來老師是用他的樂教理念來導引我們「度一切苦厄」；這正是古今聖哲，悲天憫人、化育眾生的共同心懷啊！

(4)高雄市合唱學會欣露化雨

鄭光輝

去年十二月原高雄市合唱學會理事長呂光隆先生旅居美國後，承蒙全體會員及理監事的愛護，選我接任該職，當時不但覺得惶恐，而且深感責任重大。惶恐的是平時繁複的校務（我服務高雄市愛群國小）已經夠忙了，如今再加一項職務，實在擔心會顧此失彼，有虧大家託付。此外，我也瞭解合唱學會是以推廣全市合唱活動與提昇合唱水準為宗旨，才疏學淺如我，膺此重任，往後三年的任期，如何能夠扮好這個吃重的角色，當時確有如臨深淵之感。幸運的是國寶級音樂大師黃友棣教授於十年前自香港遷居高雄，因此我們經常有此福分和機會向他請教，將近一年以來，黃教授對合唱學會諸多勉勵與打氣，使得我們更能把握合唱學會的工作重點與努力的方向。

「發揮淨化心靈功能，善盡移風易俗責任」，是黃教授對合唱學會期勉的首要目標。目前，社會風氣與國民道德，可謂人心不古，江河日下；作姦犯科層出不窮，對此亂象，有關司職人員常嘆無從著力。黃教授則認為與其詛咒黑暗，不如點亮燭光，我們不但要出污泥而不染，而且要度化眾生。而合唱音樂可以說是最好的工具，因為健康的歌詞如暮鼓晨鐘，優美的曲調像一股清流，豐富的和聲若綺麗美景，都足以令人心曠神怡，化乖戾為祥和。尤其練習合唱是一種追求真善美的功夫，對於涵養自己品性與匡正價值觀念，易收潛移默化之宏效。所以合唱學會不只要推

展合唱活動，更要兼顧附加價值，也就是要負起以音樂淨化大眾心靈、藉歌聲端正社會風氣的使命。

「鼓勵參加，蔚為風氣」，此乃黃教授經常對合唱團的諄諄勸勉。因為讓更多的人參與，一方面可以壯大聲勢，擴展影響力，另一方面也可增加合唱團的音量，達到「強弱變化抑揚頓挫」的效果。特別是黃教授一向倡導「音樂生活化，合唱大眾化」；因此他非常鼓勵大家參加合唱團。

不論男女老幼，人人都可練習合唱；不管貧富尊卑，個個都能唱得開心。誠如黃教授譜曲的「笑哈哈」，其中一段歌詞（韋瀚章作）是這樣的：「悲傷煩悶教人瘦，愁眉苦臉令人老。不如拋下了憂愁，放寬了懷抱；嘻嘻哈哈笑個飽，輕輕鬆鬆活到老。」可以想像的是如果人人皆為合唱團員，處處聽見美妙和聲，讓歌聲充滿校園、進入家庭、傳遍社會，蔚為風氣；那麼，這個世界雖不是人間仙境，至少大家應能過著幸福快樂的日子，不是嗎？

「珍惜目前所擁有，開拓未來美景」。黃教授曾慨嘆有些合唱團或因不夠積極投入，或因彼此意見分歧，以致幹部失和、團員流失，輕則影響全團實力，重則瀕臨解體邊緣，令人十分惋惜。

其實，每個合唱團創立伊始，大家都懷著滿腔熱忱與理想，同時也能勾勒出美麗的遠景，這實在是一個很好的開始。然而更重要的是除了力求唱歌進步之外，還應以開闊的心胸互勉；換言之，我們不但要有欣賞別人的胸襟，也要有接受批評的雅量；如此，才能增進合唱團的和諧與團結。

因為往例告訴我們，幾乎每個團體的發展不是良性的互動，就是惡性的循環。因此黃教授至盼各

個合唱團團員都能體會創業（團）維艱，守成不易的道理，而珍惜在合唱這一塊園地辛苦耕耘得來的成果，繼續奮勉努力，則豐收歡呼的時刻應該是指日可待。

「版權靠一邊，唱好站中間」，意思是說把合唱團練好，唱出一流的水準才是最重要的，至於歌曲的智慧財產權則不必擔心。這是黃教授對版權所持的一貫立場，可以說與目前世俗的看法迥然不同。此等非但不重名利，抑具超凡脫俗的氣度，當今已是鳳毛麟角。為了讓大家練習的曲子不虞匱乏，黃教授一邊歡迎我們練唱他的歌曲，一邊仍以八六高齡創作不輟，無條件的提供我們最新的作品；在這裡，我要代表高雄市合唱學會對黃教授深致十二萬分的敬意與謝意。

「呼之即來，有求必應」。前面一句是黃教授非常樂於幫助各個合唱團所講的客氣話；後面一句則是音樂界的朋友們深深地感受到黃教授就像聖誕老公公一樣的樂善好施，有求必應。不論是兒童的、婦女的、宗教的、學校的、社會的、混聲的或同聲的，也不管是高雄、台北、苗栗、南投、台南或屏東各地的合唱團，黃教授經常僕僕風塵，席不暇暖的應邀前往各合唱團指導。這種為樂教犧牲奉獻，燃燒自己照亮別人以及恨鐵不成鋼的精神，古往今來，黃教授當為第一人啊！

走筆至此，除了還要再次感謝黃教授對合唱學會的鞭策與鼓勵之外，我想再說一段鮮為人知的感人故事。時間是在今年十月四日中午，場景於高雄西子灣，黃教授將五本代為保管五十多年的英文音樂大辭典「還給」中山大學，由音樂系蔡順美主任和圖書館蘇其康館長代表接受。

這五本音樂大辭典是在抗戰期間從中山大學圖書館借來的。當時由於學校圖書缺乏完善的保

管設施，加上地方潮濕，學校非常樂意借書給老師或學生，認為既能物盡其用，又可免於污損。

黃教授回憶當年，曾經有兩次要還書給中山大學圖書館。第一次因為緊急疏散，校產都已打包，學校表示這五本音樂大辭典不必歸還，以省卻麻煩。之後又有一次他要還書，學校卻說，這套書已被列入戰亂遺失的書籍，如再找回，反而不知如何處理，因此還是要他負責保管。

就這樣這套音樂大辭典一直留在黃教授身邊，直到一九四九年大陸變色，他將這五本書一起帶到香港。逃難時不但是顛沛流離，風餐露宿，還要扛著這五本厚厚的辭典，備嘗困苦。記得有一次晚上坐船，艙裡積水，他只顧搶救最寶貝的小提琴和這五本書，深恐浸水就泡湯了。幾十年來，這五本書雖不是黃教授自己所有，但因償還的宿願未了，他仍然將其視為瑰寶一般的照顧呵護。黃教授「借書」時間之長，簡直可以列入金氏世界紀錄啊！

後來，到了台灣，黃教授仍然小心翼翼的保存這套辭典，雖然書皮已經換了四次，紙張還是維護得很好。如今，終於將書「還給」中山大學。黃教授欣慰的說，隔了五十多年，得以「完璧歸趙」，總算完成他多年來的心願。中山大學已把這五本音樂大辭典視為珍寶，典藏在圖書館裡面。但願晚輩學子能從這五本音樂辭典的傳奇故事中，獲得一些啟示，並能在音樂領域多下功夫，方不辜負黃教授「護書」和「還書」的苦心。

黃教授可以說是中外古今創作的巨人，也是樂教的舵手，其實這些都不足以道盡他對音樂的卓越成就，即使前面所講他對合唱學會的春風化雨以及還書中山大學的高風亮節，也只是黃教授

不平凡人生中的一小部份。最後，謹以下面一句話來頌揚黃教授樂教生涯的偉大貢獻——

人品修養，光風霽月，

學問功業，震古鑠今。

編校後記——

樂教流芳　香飄寰宇

何照清

山川之美，在於崎嶇險阻；
人生之美，在於困苦重重。
我們不要祈求較輕的擔子，
卻要練就更堅強的肩膀。

——黃友棣教授‧教育愛

這是大師賜贈的第四本手稿了。心中充滿著喜悅與感恩，更多了一份親切。寒冬中，靜靜地拜讀到深夜，忘了白日的繁忙與倦意，而進入一種美好的心靈境界。這種感受，與近年來大師慈藹的導引，同樣令我心中感懷不已！

因為要代表師長給即將踏出校門的畢業同學致詞期勉，對於閱歷甚淺的我，深恐有負所有師長的託付，心中不安，於是撥了電話向大師請益。大師不假思索地說：「徒有優良技術還是不夠，就像擁有精密武器的軍隊，還須一位賢明的指揮官；這位指揮官不在外面，就在我們的心中。」

我聽了，連連道謝，卻也不禁感嘆：「我想了好久，都覺不妥；為何您才想一會兒，就能說得這麼精要？」大師以一貫幽默的口吻答道：「誰說我才想一會兒，我已經想了八十六年囉！」爽朗的笑聲，結束了這段請益；而我，卻陷入了久久的沉思中……。

八十六年，多麼遙不可及的年歲。在遍佈荊棘、挫折、困苦的人生中，如何能堅強地走這一趟人生之路？如果我能活到八十六歲，我能如此健朗、睿智、幽默、慈藹？我可以展現出一種真善美的風範？我能活出一種莊嚴美好的生命境界？顯然，這一切的一切是多麼艱難。因此，由這樣真善美的生命所凝聚成的哲思，就更顯得千金難買而彌足珍貴了。

然而，正像真理不須太多的雕飾，大師珍貴的哲思也沒有披上華麗的辭藻；也正如他的為人，一派天然，不喜矯飾；內蘊英華，卻平易近人。提到「平易」這種風格，大師的論點是：「徒有技術，仍然未夠；還須有真誠的同情心，肯為聽眾設想。能為他人設想，則更能深入地觀察，淺出地發表，使人人能分享其樂。」（見「身在山中」）。這種主張與大師繼承「大樂必易」的聖賢明訓是一致的。但是，這種「深入淺出」的功夫並不容易；因為唯有深刻的了解與真誠的同情，纔能將艱難深奧轉化為平易親切。據我了解，手中所接獲的文稿，都是大師改了又改、抄了又抄，

至少「五易其稿」才有的成品。宋朝學者王安石說：「看似尋常最奇崛，成如容易卻艱辛。」原

來，平易的背後，竟是鮮為人知的艱難啊！

而所謂的艱難，恐怕不只是在文字形式上的轉化，更難的還是在內容的豐富精采。如果未經

細心的拜讀文稿，我也無法深刻了解大師淵博的知識學問、精深的藝術造詣、以及高超的人生哲

理等。尤喜其小小篇幅卻言精意豐，字裡行間閃爍著智慧靈光，也流動著輕快詼諧；而心靈也在

閱讀的過程得以淨化、提昇。比如在展讀「候命還家」一文時，雖不免傷感，卻也在傷感中，學

習大師的豁達死生。而大師一生待人寬厚，律己甚嚴，從不囉唆別人的自制，譜成「化啦‧未化‧

囉唆」幾個簡單的音符，成了可以哼唱的座右銘。至於「約翰換靴」的真誠告白，更給予自己在

生活、讀書研究及創作各方面，提供了最佳的箴言。

在拜讀大師文稿時，給予我印象最深刻的是他的「好學」精神。以往在校讀「樂海無涯」時，

就明瞭大師從小已奠下好學的習慣；直到青年時，在緊急疏散途中，反而有機緣讀到許多珍貴古

籍。（見「絕處逢生」）。一直到現在，每星期六晨間，他仍認真地收看電視節目——「國文教學」。

他的好學，同時展現在慎思明辨上，遇有疑惑，則勤查書籍、字典；所以往昔他的文稿「山珍海

錯」被編者改為「山珍海味」時，他就深感不悅了。（見「酥炸草鞋」）。他的不悅正流露出大師

對中國文化的珍愛與執著；也因此，當他看到「忘其故我」的青年人則深感痛惜，而對於外國人

胡亂介紹我國文化寶藏，就忍不住要三復其言了。（見「浩歌待明月」等篇）。

在編校的過程中，偶爾也讓我發現到大師手稿誤寫或疏漏之處；這時，我會因此精神大振，流露出小人得志之色。而當大師得知後，竟然哈哈哈開懷大笑，然後大加讚美一番。他是「聞過則喜」，我卻「見厄則幸」（公羊傳：小人見人之厄則幸之）；大人小人之別，可見一斑。正因如此，雖自知魯鈍不敏，才質有限；也要困知勉行，期以勤勉努力補天賦才華之不足，不可辜負大師導引之良苦用心也。

記得八十年二月，大師在台北國際合唱節，合唱藝術研討會中講演——「合唱中的詩樂合一」，他的第一句話就是：「我心中感到最不喜歡的是，演唱演奏沒有一種詩意。」大師一生推行樂教，同時倡導詩教；他認為樂教是詩教的動力，而詩教是樂教的靈魂。為了引導大眾多讀中國詩詞，他精選許多古今詩詞，賦予優美的曲調與和聲，將詩詞中的樂境呈現在大眾面前，於是詩意更加精采豐富彰顯，也讓聽眾從文字之外，更能感受到詩詞中的深刻內涵。例如琵琶行、傷別離、聽董大彈胡笳弄、離恨、燕詩、秋花秋蝶、元夕……等，都是深受大眾喜愛的作品；而作品之所以深受眾人喜愛，除了大師深厚的詩詞涵養加以詮釋外，譜曲時非常注重歌詞文字聲韻與曲調高低起伏的配合，也是重要因素。並且經由中國文字的特質，讓大師領悟到「對聯創作是文字使用的靈活變化，對位技術則是曲調組織的巧妙安排。」（見「文字對位」）。因而，作曲對位與文字對位之理可觸類旁通；所以為了需要，大師也常親自擬對聯、拈口訣、作詩填詞，進而在文章中展現了畫龍點睛的效果。

「蘑菇走路」是印象中非常深刻的一篇。內容敘述一位病人宣稱自己是一只蘑菇，拿著一把張開的傘，默默地坐在角落，態度嚴肅，不食不動；直到一位醫師也扮成蘑菇，用愛心與智慧才使病人恢復常態。這是大師藉以闡述「多言無益，身教者從」的道理。這使我想起往日的艱辛；曾經，憂鬱、悲觀、缺乏自信形成一己生命的基調。而自己好似那蘑菇病人，縮在一角。大師卻紆尊降貴扮成蘑菇醫師，現身示範：看！生命可以充滿喜悅、豁達、歡笑；且真理並不一定要出自於道貌岸然。因此，有大師在的地方，就有歡笑；而他的文章也喜用輕快的笑話來講大道理。

例如他描繪混亂粗俗而空洞的演奏，並為之取名「群豬夜宴」（見「聲勢洶洶」），真是詼諧又生動；而「風雨欲來水滿樓」的情節精采、人物鮮活、對白機智，更是栩栩如生地躍然紙上。（見「訓詁才華」）。

其實，深入群眾，是為了了解大眾，進而推展樂教或與眾樂樂；就他的本真而言，無寧是較喜虛靜的：「一般人，從來都不曉得，寧靜的心境是多麼重要。」（見「得意忘言」），「他們樣樣都供應周全，只不供應『安靜』。」（見「嘈雜晚會」）。我終於明白大師在詮釋樂曲中的靜默，何以如此精微神妙，感動人心。例如詮釋琵琶行「東船西舫悄悄無言，惟見江心秋月白。」的靜默，譜寫聽董大彈胡笳弄「川為靜其波，鳥亦罷其鳴」的寂靜，都令人印象深刻。而大師更曾建議費明儀教授，指揮長恨歌至末句「再也難逢」時，將「逢」音拉長三倍，漸慢漸弱，再以鼻音延長，聲音逐漸消失，而指揮的雙手仍在靜默中懸空，久久乃輕輕放下。這種感人的設計，也只有深刻

體會虛靜的人，纔能加以實踐傳達。大師非常珍愛靜默，他說：「靜默乃是音樂之母」（見「無絃琴與尺幅窗」）、「真正的音樂乃蘊藏於虛靜境界之中。」（見「古代音樂軼事的內容與分析」）。

回想多年來，我們在各地頌唱「安祥」（大師作曲），在「世尊拈花不語」後的靜默，帶出會場上下不可言傳，直契心靈的虛靜；終於，我也漸漸能體會「至樂無聲」的真義了。

然而，無聲之樂須借助「有聲之樂」的導引。就這樣大師投注了一生的歲月。從青年時代起，大師為樂教奉獻的心志早已確立；所以雖長久處在困境中，卻不斷地突破艱辛；直到四十六歲，毅然放棄已有的聲譽與成就，他一本虛心毅力，前往西天取經。「尋泉記」就是他遠赴歐洲，尋找中國風格和聲與作曲的心聲。（見「樂林葦露」第十五篇）一直到四十年後的今天，滿心縈懷的仍是——「中國音樂中國化」的理想；因而以全生命投入樂舞劇「聖泉傳奇」的譜曲與設計。

當虔誠的青年在絕處逢生，終於尋得聖泉，回鄉醫治母病；感人的畫面縈繞腦海，我不禁合掌向上蒼祝禱：祈求讓這股聖泉源源不絕流向四方，醫治人間一切病症，滋潤眾生苦難心靈。祈求讓音樂的花朵遍地開放；美善樂教培育出高貴品德，流芳萬古；清新樂韻飄散出陣陣幽香，香滿寰宇。

看到許多已有傑出貢獻的師長們，以一支支真誠的筆，或遠距、或近焦，或工筆、或寫意，捕捉大師的神韻風範；我想，會是什麼樣的動力，召喚出如此多美善的心靈，激發出這麼多精采的生命？在大師的行止及文章中，我找到了他高超的哲理：「每個人都是文化長鍊中的一環，承

先啟後，乃是人人無法推卸的責任。許多人讀了周朝孝子皋魚的「風木之思」，就以無法報恩而感傷不已。其實，前人受恩，報之於我，我受了恩，報給後輩，纔是最佳辦法。無論我所受的是好是壞，我都要把它變為最好，以教後輩。這樣的連綿報恩，民族生命，乃得持續；文化傳承，乃得發揚。這纔是人類戰勝死亡的最佳方法。」（見「前無古人」）。是這種報恩的哲理形成人間美善的循環；也記取他的現身說法：「全盤犧牲」、「欲望降到零點」、「不與人爭」等銘言。於是我想起老子對水的讚歎：「上善若水。水善利萬物而不爭，處眾人之所惡，故幾於道。」大師把自己放在最謙卑的地方，默默地供應大眾不可或缺的泉源。他，又像一盞明燈，引領著大眾和諧團結，在各個崗位，為社會、為國家、為人類盡心盡力。

正如碩果原自善因，成功也絕非倖致。八十六歲的大師竟煥發著許多青年都不及的蓬勃朝氣，旺盛的生命力引得好奇之士紛紛探詢箇中秘訣？夫子自道說：「我並非駐顏有術，而是因為我經常生活於音樂境界之中。學有所成，用以助人，便能散播快樂種子。作得好歌，心中感到愉快。看見眾人唱得開心，奏得開心，聽得開心；眾人的全部開心加起來，就是我的開心。活在這種和諧的境界中，苦來襲而不憂，老已至而不愁；這是真正的養生之道。」（見「寒盡不知年」）這其實就是中國聖哲，忘懷個人得失，樂以天下，後天下之樂而樂的胸襟了。因為他的工作本身就充滿快樂，不須另找娛樂。從年輕到年老，數十年如一瞬，全心投入工作。記得那回大師在台中省立交響樂團演講，他說：「我的心情很奇怪，即使明天要死，今天還是要努力工作。」輕輕的幾

句話，卻在心中激起深深的感動與啟示：

生命原本可以如此莊嚴美好，即使挫折困苦，也都是為使生命磨練得更美好。只因人的私欲習氣畫地自限：在無限中畫出有限，在大我中畫出小我，自小其器；而埋沒、辜負莊嚴美好的人生。只有像大師這樣清醒睿智的人，了悟「眾生平等」、「萬物一體」的宇宙真相，不斤斤於小我之利害得失，卻心繫大眾，悲憫眾生、化育眾生，也纔能展現出一種真善美的風範，活出一種莊嚴美好的生命境界。

有了這層體悟，也纔更深刻了解、更懂得感謝大師主動為我們設計譜寫「心經」、「應無所住」、「曹溪聖光」等禪曲的悲心。就在大師莊嚴華貴的旋律中，心靈也漸趨清淨、安祥、美好。雖然，「不生不滅」、「本來無一物」、「無住生心」的禪悟境界，對我來說，都是生命中最為嚮往卻不易走的路；而大師以高超的人格涵養已為我們做了最好的導引，帶給我們每一個人的生命無限的希望。

行筆至此，心中充滿了感恩與振奮；不知何時，桌前小窗已漸漸泛白，就在黎明的曙光中，我彷彿聽到，大師慈祥地對蘑菇病人說：「你不妨也試走走看啊！」

～涵泳浩瀚書海　激起智慧波濤～

美術類

滄海叢刊書目（二）